. Botanical Art with Michelle .

기초
보태니컬 아트

기초 보태니컬 아트

색연필로 그리는 컬러별 꽃 한 송이

초판 1쇄 발행 2019년 04월 25일
　　4쇄 발행 2024년 06월 05일

지은이 송은영(보태니컬 아티스트 미쉘)
발행인 백명하
발행처 도서출판 이종
출판등록 제 313-1991-16호
주소 서울시 마포구 양화로3길 49 2층
전화 02-701-1353
팩스 02-701-1354

편집 권은주
디자인 오수연 박재영
기획 마케팅 백인하 신상섭 임주현
경영지원 김은경

ISBN 978-89-7929-282-4
　　　978-89-7929-283-1(set) 14650

* 책값은 뒤표지에 표기되어 있습니다.
* 도서출판 이종은 작가님들의 참신한 원고를 기다리고 있습니다.
* 이 도서는 친환경 식물성 콩기름 잉크로 인쇄하였습니다.

미술을 읽다, 도서출판 이종

WEB www.ejong.co.kr
BLOG blog.naver.com/ejongcokr
INSTAGRAM @artejong

· Botanical Art with Michelle ·

기초
보태니컬 아트

· 색연필로 그리는 컬러별 꽃 한 송이 ·

송은영(보태니컬 아티스트 미쉘) 지음

EJONG

#이 책의 사용법

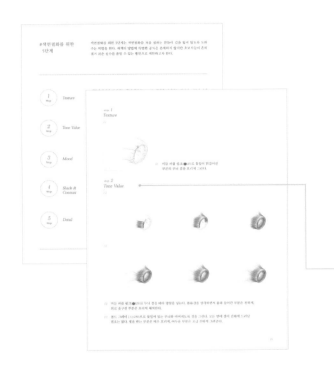

1.
색연필화를 위한 5단계의
중요성과 사용법 제시

색연필화를 위한 5단계는 색연필화를 처음 접하는 분들이
길을 잃지 않도록 도와주는 역할을 합니다. 채색의 방법에
특별한 공식은 존재하지 않지만 초보자들이 흔히 겪기 쉬운
실수를 줄일 수 있는 방안으로 제안합니다.

step. 1
Texture

1~5단계의 순서에 따라
그림을 그려보세요.

2.
컬러별로 꽃 한 송이 그리기

다양한 컬러별로 나눈 꽃 송이들을 그려보세요.
그림을 그리기 전 꽃의 관찰방법과 표현방법에
대해 자세히 설명되어 있습니다.

색연필의 종류와 색상별로 그림에서 사용한 부분을
알려주는 컬러칩

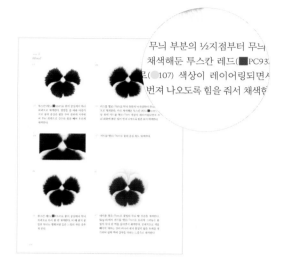

3.
사용한 색연필 알아보기

이 책 속 그림들은 파버카스텔과 프리즈마 두 브랜드의
색연필을 사용해 그렸습니다. 본문 내용 중
파버카스텔은 (● 000)로, 프리즈마는 (■PC000)로
컬러칩을 표기해두었습니다.

4.
유용한 Tip 설명

그림을 그릴 때 알아두면 이로운
Tip 설명이 제시되어 있습니다.

5.
다양한 형태의 꽃과 잎의
구조 파악하기

꽃과 잎을 그리기 전 구조적 이해를 돕기 위한
구조도가 제시되어 있습니다.
식물의 구조를 이해하고 나면 보다 정확하고
아름다운 보태니컬 아트 작품을 완성할 수 있습니다.

Contents

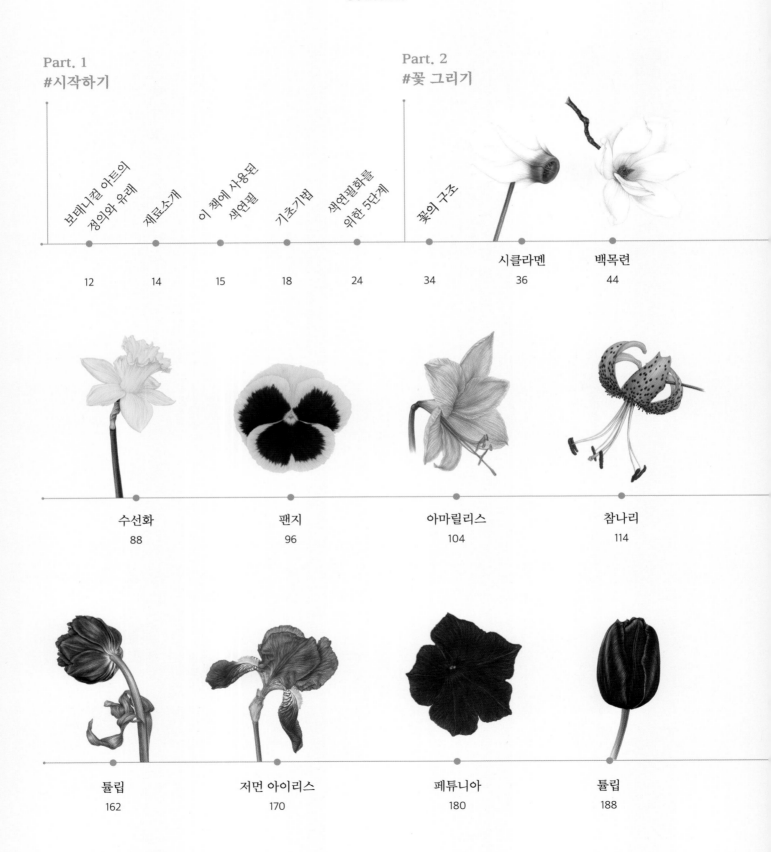

Contents

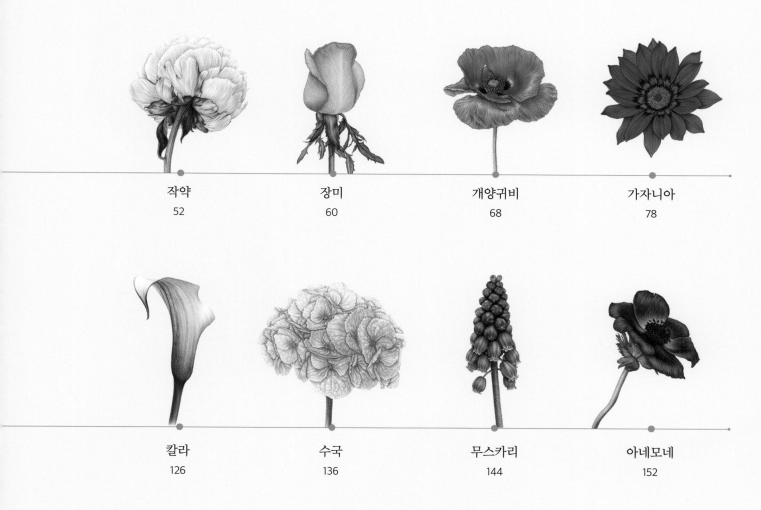

Part. 3
#잎 그리기

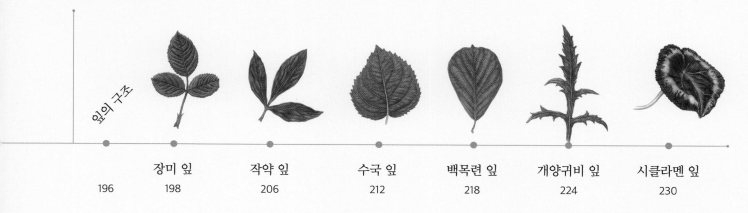

잎의 구조

19세기 영국의 예술비평가이자 사회사상가, 작가이자 화가, 옥스퍼드대학교 미술학 교수로 활동한 존 러스킨(John Ruskin)은 '이 세상 모든 예술에서 공히 발견한 단 하나의 원칙은 바로 위대한 예술은 정교하다는 것이다'라고 이야기했다. 이는 보태니컬 아트에서도 마찬가지이다. 보태니컬 아트는 미학적 가치와 더불어 식물학적 중요성을 갖춘 정확한 식물 묘사가 필요하다. 따라서 식물의 세부 사항을 섬세하게 관찰하고 파악하여 표현하는 것을 연습해야 한다. 기존의 꽃을 소재로 한 그림들과는 달리 보태니컬 아트는 보태니컬 일러스트레이션에 근간을 두고 있기 때문에 식물의 결 하나, 잎맥 하나, 털 하나도 정확히 묘사하는 데 포인트를 두고 있다.

이 책은 단순히 꽃을 예쁘게 감각적으로 그려내는 플라워 페인팅이 아니라 식물학적 근간을 둔 보태니컬 아트의 기초를 자세히 다룬 책으로 홀로 식물을 그리고자 할 때 식물의 어떤 부분에 포인트를 두고 묘사해야 할지, 스케치는 어떻게 해야 할지, 어떤 색연필을 사용해야 할지, 채색의 순서를 가급적 자세히 언급하고자 했다. 처음에 다소 어렵게 느낄 수 있지만 한 단계씩 차분히 따라가면 제대로 된 기초를 갖춘 예비 보태니컬 아티스트가 될 준비를 마칠 수 있다.

총 세 파트로 구성된 이 책의 **파트 1**에서는 보태니컬 아트의 정의와 유래, 색연필화의 재료와 기초기법 및 색연필화를 위한 5단계에 대해, **파트 2**에서는 꽃을 스케치하는 방법과 채색하는 방법에 대해, **파트 3**에서는 잎을 스케치하는 방법과 채색하는 방법에 대해 이야기한다.

- **파트 1**을 통해 보태니컬 아트의 정의를 살펴보고 사용하는 그림 도구들을 파악한다. 아울러 이 책의 가장 큰 핵심인 색연필화를 위한 5단계를 학습한다. 이는 색연필로 표현하는 보태니컬 아트에 있어 놓치지 말아야 할 포인트를 짚은 것으로 반복학습을 통해 분명히 더 나은 보태니컬 아트를 접할 수 있게 될 것이다.

- **파트 2**는 컬러별로 다양하게 제시된 꽃을 채색하는 과정에 대한 설명이다. 이 때 시작되는 글에 적힌 꽃에 대한 식물학적 내용과 그림에 있어 놓치지 말아야 할 것들을 꼭 먼저 살펴보길 바란다. 실제 꽃을 보고 그리지 않기 때문에 우리가 그려야 할 식물이 가지고 있는 특징 중 꼭 그림을 그리기 전에 파악해야 할 부분들을 언급해 놓았다. 또한 각각의 꽃을 스케치하는 과정을 실었다. 이 부분은 기본적인 식물의 구조적 형태를 이해하는 가장 기초가 되는 부분으로 어렵더라도 따라서 그려 보기를 반복하길 바란다. 꽃의 채색은 파트 1에서 소개된 색연필화를 위한 5단계를 따라 진행된다. 각 꽃마다 필요한 색연필의 브랜드와 색상명을 제시했으며, 각 단계별로 최대한 상세한 과정 샷을 넣어 혼돈을 줄이고자 했다.

- **파트 3**는 파트 2에 제시된 일부 꽃의 잎사귀 채색과정이다. 이 또한 스케치와 색연필화를 위한 5단계를 통해 제시된다.

이러한 세 파트를 통해 색연필로 식물을 그리고 채색하는 방법을 연습하면 보태니컬 아트에 있어 식물을 적극적으로 관찰할 수 있는 눈을 기를 수 있으며 식물의 디테일을 표현할 수 있는 섬세한 작업 기술을 익힐 수 있을 것이다.

Tutorial

#시작하기

Botanical Art

#보태니컬 아트의 정의와 유래

식물도감이나 백과사전을 떠올려보면 식물을 설명하기 위해 그려진 그림들이 생각날 것이다. 지금과 같은 사진기술이 발달하기 훨씬 이전에 식물에 대한 자세한 기록을 남기기 위해 식물학적으로 정밀하게 그려진 그림들을 보태니컬 일러스트레이션(Botanical illustration)이라고 한다. 보태니컬 아트(Botanical art)는 이에 기초하여 예술적 감성을 더해 시작된 장르이다.

보태니컬 일러스트레이션은 식물 종에 대한 정의를 돕기 위한 목적으로 표현되기 때문에 과학적 정밀함과 정확성을 요구한다. 식물의 크기를 정확히 알기 위해 미터법에 따른 확대비율 막대 선을 각 그림마다 수반한다.

반면, 보태니컬 아트(Botanical art)는 식물학적으로 정확성을 가지되 미학적인 감성으로 표현하는데 초점을 둔다. 따라서 식물에 대한 정확한 이해를 토대로 표현하는 것이 필요한 장르이다.

보태니컬 아트보다 좀 더 예술적인 장르로는 플라워 페인팅(Flower painting)이 있다. 이는 훨씬 대중화된 꽃의 예술적 표현 방식으로 식물학적 정확성에서는 자유로운 편이다. 즉흥적으로 느껴지는 식물의 아름다움을 식물에 대한 이해 없이도 마음껏 표현할 수 있는 장르이다.

대능주철화 Helianthocereus macrogonus cv.cristata | 색연필화 | 51.4x36.3cm

Michelle Long

1. 색연필

색연필은 연필과 같이 접하기 쉬운 소재이기 때문에 아이들부터 어른까지, 다양한 연령층이 어렵지 않게 사용할 수 있다. 아울러 휴대성도 좋기 때문에 장소에 구애받지 않고 사용이 용이하다. 이러한 점에서 대상 식물을 그려야하는 야외스케치 시에도 사용하기 편리하다.

색연필은 유성과 수성, 브랜드에 상관없이 함께 사용해도 무방하다. 식물이 가지고 있는 A라는 색은 색연필의 한 가지 색으로 표현되지 않는다. 다양한 색을 혼합하는 과정에서 A라는 자연의 색에 가까워질 수 있다. 따라서 색연필을 색상별로 분류해서 사용하면 식물이 가지고 있는 색의 특성에 맞는 적정한 컬러를 찾아내는데 도움이 된다. 색연필을 제대로 사용하고자 들면 다양한 선 연습이나 혼색 연습을 통해 더욱 효과적인 사용방법을 찾아내야 한다. 이를 위한 첫걸음으로 색연필이 가진 특징이 무엇인지 알아보고자 한다.

① 유형별 특징

▌유성 색연필

유성 색연필은 터치감이 굉장히 부드러운 편이다. 다만 너무 많은 색을 레이어링 하다 보면 더 이상 색이 덧입히지 않고 미끄러지는 느낌이 있다. 면을 채워야 하는 채색을 할 때 터치감이 부드러워 손에 무리가 덜 간다. 아울러 유성 색연필은 습기에 강하다.

▌수성 색연필

수성 색연필은 물을 섞으면 수채화기법을 낼 수 있다. 혼색에 굉장히 용이한 편이나 브랜드별로 차이가 심하므로 꼭 테스트 후 구입하길 바란다. 수성 색연필은 습기에 약하다. 이를 보완하기 위해 제습제를 함께 넣어두면 습기에 상관없이 사용할 수 있다.

② 브랜드별 특징

▌파버카스텔 전문가용 색연필

파버카스텔 색연필은 채도가 낮아 은은하고 우아한 느낌의 꽃 채색을 할 때 적합하다. 파버카스텔 색연필은 특히 녹색 계열의 구성이 탁월해 다양한 식물이 지닌 다양한 녹색을 표현하기에 좋다. 혼색이 잘되며 색연필의 심은 직경이 3.8mm 정도이고 경도(hardness)가 프리즈마 색연필보다 강한 편이라 섬세한 표현 묘사에 탁월하다.

▌프리즈마 색연필

프리즈마 유성 색연필은 터치감이 굉장히 부드럽고 발색이 좋다. 색상 자체는 채도가 높고 화려해서 꽃 채색을 할 때 화사하거나 강렬한 느낌을 줄 때 사용한다. 색연필의 심은 직경이 3.5mm 정도이며 경도가 파버카스텔에 비해 약하고 무른 편이라 자주 사포에 문질러서 뾰족함을 유지하도록 한다. 다만 두 가지 이상의 색을 혼합한 뒤 블랜딩할 때 전혀 의도치 않은 색이 나오기도 하므로 꼭 여분의 종이를 두고 테스트 후에 사용하도록 한다.

2. 종이

보태니컬 아트를 위한 종이로는 표면이 매끈하고 두께가 200~270g/㎡인 종이를 사용하는 것이 좋다. 표면 질감이 도드라지는 종이는 섬세하게 표현하기 힘들기 때문에 표면 질감이 매끈하고 부드러운 종이를 사용하도록 한다. 너무 두꺼운 종이의 경우는 색연필로 레이어를 쌓을 때 푹신한 느낌이 들어 혼색하기 어려우므로 사용을 피한다. 아울러 너무 얇은 종이는 채색을 올릴 때 색연필의 마찰을 견디는 힘이 약하기 때문에 어느 정도 색을 올리고 나면 종이가 다져져서 더 이상 색이 올라가지 않는 경우가 생기므로 사용을 피한다.

① 제도지

백색의 매끈한 종이. 색연필화를 연습하기에 부담 없는 가격의 종이로 260g/㎡ 정도의 제도지를 사용한다.

② 파브리아노 브리스톨

(Fabriano Bristol)

따뜻한 느낌의 백색 종이. 매끈하면서도 탄탄한 표면의 250g/㎡ 종이로 세밀화에 적합하다.

③ 스트라스모어 브리스톨

(Strathmore 300series Bristol)

차가운 느낌의 백색 종이. 평량은 270g/㎡으로 특히 색을 여러 차례 올려야 하는 세밀화에 적합하다.

#이 책에 사용한 색연필

각 브랜드에서 제작된 세트 상품을 구매하여도 좋지만, 이 페이지의 컬러 차트를 참고하여 낱색으로 필요한 색연필을 구매하여 사용하는 것도 좋다.

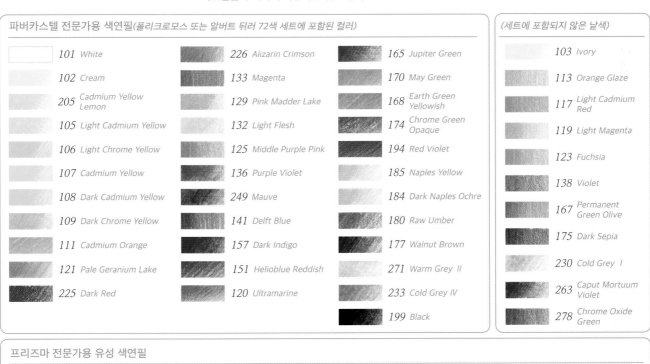

파버카스텔 전문가용 색연필(폴리크로모스 또는 알버트 뒤러 72색 세트에 포함된 컬러)

101	White	226	Alizarin Crimson	165	Jupiter Green
102	Cream	133	Magenta	170	May Green
205	Cadmium Yellow Lemon	129	Pink Madder Lake	168	Earth Green Yellowish
105	Light Cadmium Yellow	132	Light Flesh	174	Chrome Green Opaque
106	Light Chrome Yellow	125	Middle Purple Pink	194	Red Violet
107	Cadmium Yellow	136	Purple Violet	185	Naples Yellow
108	Dark Cadmium Yellow	249	Mauve	184	Dark Naples Ochre
109	Dark Chrome Yellow	141	Delft Blue	180	Raw Umber
111	Cadmium Orange	157	Dark Indigo	177	Walnut Brown
121	Pale Geranium Lake	151	Helioblue Reddish	271	Warm Grey II
225	Dark Red	120	Ultramarine	233	Cold Grey IV
				199	Black

(세트에 포함되지 않은 낱색)

103	Ivory
113	Orange Glaze
117	Light Cadmium Red
119	Light Magenta
123	Fuchsia
138	Violet
167	Permanent Green Olive
175	Dark Sepia
230	Cold Grey I
263	Caput Mortuum Violet
278	Chrome Oxide Green

프리즈마 전문가용 유성 색연필

PC118	Cadmium Orange Hue	PC937	Tuscan Red	PC1014	Deco Pink
PC922	Poppy Red	PC994	Process Red	PC1001	Salmon Pink
PC923	Scarlet Lake	PC996	Black Grape	PC1009	Dahlia Purple
PC924	Crimson Red	PC1013	Deco Peach	PC1078	Black Cherry

3. 부재료

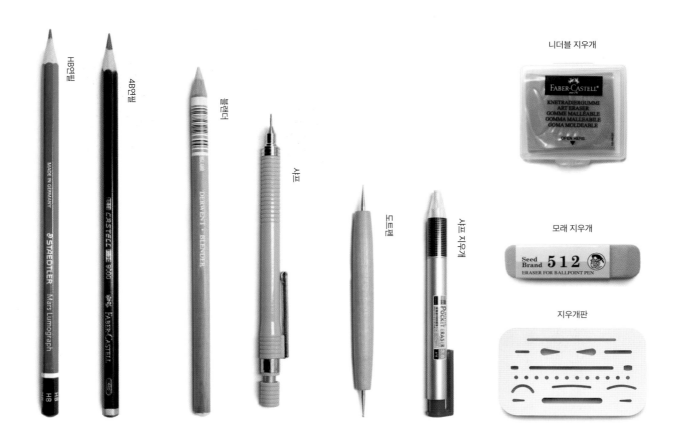

니더블 지우개

HB연필

4B연필

블랜더

샤프

도트펜

샤프 지우개

모래 지우개

Seed Brand 512
ERASER FOR BALLPOINT PEN

지우개판

• **연필**

선 연습을 위해서는 너무 무르거나 흐리지 않은 HB연필을 사용한다. 스케치 전사 작업을 할 때에는 충분히 부드럽고 진한 4B 연필을 사용한다.

• **블랜더**

2가지 이상의 색연필 색상을 고르게 혼합시켜 주며 부드럽게 발색할 수 있게 도와준다. 블랜더를 사용할 때에는 가루가 많이 나오므로 제도비로 자주 털어내면서 사용해야 한다.

• **샤프**

0.5mm 정도의 샤프. 스케치를 전사할 때 사용한다.

• **도트펜**

식물의 털이나 흉터를 표현할 때 사용한다. 날카로운 송곳 등은 종이에 상처를 주기 때문에 끝이 둥근 도트펜을 사용한다. 얇은 털을 표현할 때는 0.5mm 정도로 작은 도트를, 굵은 털이나 흉터를 표현할 때는 1mm 정도의 도트를 사용한다.

• **니더블 지우개(떡지우개)**

채색 중에 명암을 조절할 경우, 종이에 부담을 주지 않고 사용할 수 있는 지우개이다. 크로키북에 그린 스케치를 본 뜰 때 종이를 임시 고정하는 용도로도 사용한다.

• **샤프 지우개**

필요 이상의 부분까지 지워지지 않도록 심의 두께가 얇고 딱딱한 샤프 지우개를 사용한다.

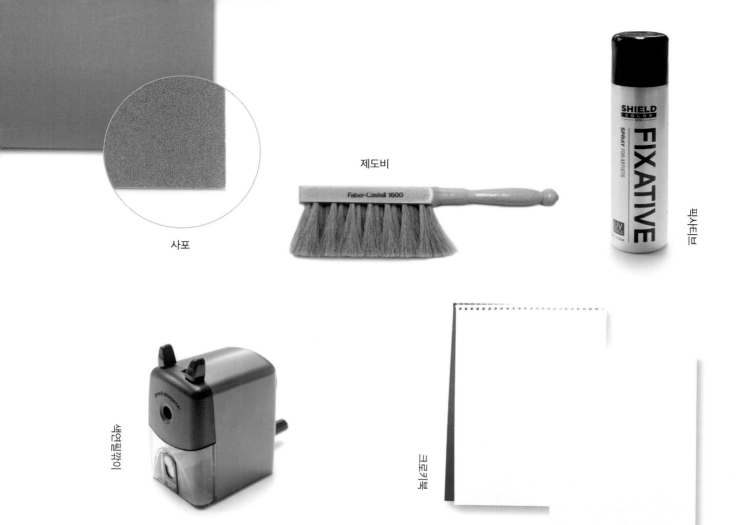

제도비

사포

픽사티브

색연필깎이

크로키북

- **모래 지우개**

일반 지우개와 달리 모래가 함유되어 있다. 그림을 완성한 후 배경 쪽에 일반 지우개로 지워지지 않는 것들을 지울 때 사용한다. 종이를 마모시켜 흔적을 지우기 때문에 채색한 그림 자체에는 사용하지 않는다. 경도는 512 정도가 적당하다.

- **지우개판**

모양자처럼 생긴 지우개판은 디테일한 표현에서 불필요한 부분을 지울 때 적당한 모양을 대고 지운다.

- **제도비**

채색하는 도중에 색연필 가루가 나올 때 수시로 털어내는 용도로 사용한다. 색연필 가루를 털어내지 않으면 종이 표면에 뭉쳐 깔끔한 채색이 완성되기 어렵다.

- **색연필깎이**

색연필 심이 잘 부러지지 않도록 사선으로 길게 깎이는 것을 사용한다.

- **사포**

채색 도중에 무뎌진 색연필을 사포에 문질러 뾰족하게 만드는 데 사용한다.

- **크로키북**

70~80g/㎡ 정도로 얇은 종이로 세밀화를 위한 스케치용지로 사용한다. 너무 두꺼운 종이를 사용할 경우 전사과정에서 본이 떠지지 않을 수 있다.

- **픽사티브**

분무식 정착액으로 색연필화 작업 시 작품을 정착시킨다. 작품의 변색 방지 및 보존을 위해 사용한다. 픽사티브를 사용할 때는 충분히 흔들어서 작품을 세워 둔 후 30~40cm 거리에서 흩뿌리듯이 한번만 가볍게 분무한다. 바닥에 작품을 둔 상태로 분무하거나 여러 차례 분무할 경우 과다하게 묻어 누렇게 변색될 수도 있다. 사용 후에는 서늘한 곳에 세워서 보관한다.

#기초 기법

1. 기초 작업

① 관찰 방법

보태니컬 아트에서는 수동적인 보기가 아닌 적극적인 관찰(Observation)이 필요하다. 대상 식물에서 의미 있는 것들을 발견할 때까지 끈질기게 보는 작업이 반복된다.

하나의 대상 식물을 파악하기 위해서는 그리고자 하는 대상 식물이 사계절을 거치며 일어나는 변화를 면밀히 들여다봐야 한다. 주변 환경과 계절에 따라 식물은 엄청난 변화를 겪게 된다. 이러한 변화 속에 보이는 식물의 모습을 발견하고 이해하는 것이 보태니컬 아트를 위한 적극적인 관찰의 시작이다.

꽃의 배열, 꽃차례의 종류, 꽃잎의 수, 잎의 형태, 잎맥의 형태, 잎자루의 유무, 잎의 배열, 줄기의 형태, 줄기의 유형 등 다양한 것들을 염두에 두고 대상 식물을 파악해야 한다.

적극적으로 오랜 시간을 두고 관찰하다 보면 보이지 않았던 대상 식물의 특징을 발견하게 되고 이를 통해 어떻게 표현할 것인지 견해가 생겨난다. 물론 표현에 대한 견해는 식물학적 정확성에 근거한 범위 내에서 가능하다.

② 스케치 방법

선으로 어떤 이미지를 그리는 드로잉과는 달리 보태니컬 아트의 경우, 실재하는 사물을 보고 그리는 스케치 단계부터 세밀함을 요구한다. 샤프를 사용하거나 또는 2H 연필을 뾰족하게 깎아서 사용해서 더 디테일한 부분까지 정확하게 얇은 모조 크로키북에 스케치한다.

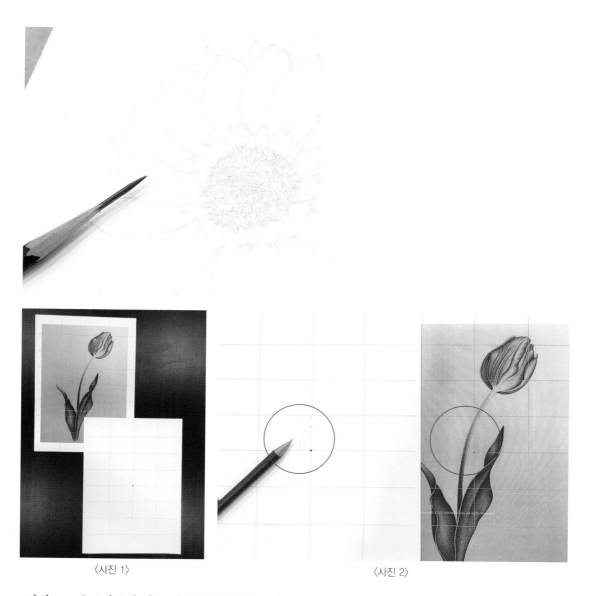

〈사진 1〉 〈사진 2〉

<사진 1> : 초보자들의 경우 처음부터 실재하는 사물을 보고 그리는 것이 어렵다. 따라서 그리드(Grid)를 활용할 것을 추천한다. 그리드는 르네상스 시대에 고안된 것으로 수학적 비례를 적용해 형태의 정확도를 이해하고 표현하는데 도움이 된다. 이를 통해 형태적 감각을 키우면 그리드를 사용하지 않고 스케치를 쉽게 할 수 있다.

<사진 2> : 전체를 한 번에 다 그릴 생각을 버리고 하나의 그리드를 깊이 있게 관찰하고 그 하나의 그리드를 집중하여 옮겨 그린다. 옮겨 그릴 때에는 그리드 안에서 대상 그림의 선의 배치가 어느 정도의 간격으로 그려져 있는지 정확히 따져보고 옮겨 그리도록 한다. 작은 그리드 하나하나의 조각난 그림을 옮겨 그리다 보면 전체 그림이 완성되어 있을 것이다.

③ 전사 방법 스케치를 마치면 색연필화 용지에 전사를 한다. 색연필화 용지에 바로 스케치를 하면 종이가 상할 수도 있기 때문에 번거롭더라도 전사과정을 꼭 거치도록 한다.

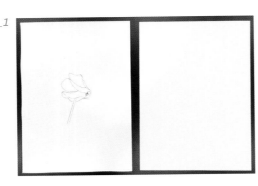

얇은 모조 크로키 종이에 샤프나 2H 연필로 스케치 한다.

스케치를 마친 모조 크로키 종이 뒷면을 4B 연필로 먹칠을 한 후, 색연필화 용지 위에 위치를 맞춰 배치한다.

전사 과정에서 종이가 움직이지 않도록 니더블 지우개를 색연필화 용지 위와 아래에 조금씩 떼어 붙여주고 스케치한 모조 크로키 종이를 얹어 누른다.

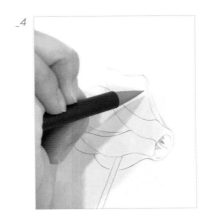

샤프로 모조 크로키 종이에 그려진 스케치를 따라 힘을 빼고 천천히 전사한다.

스케치한 모조 크로키북을 떼면 전사가 완성된다.

2. 선 연습

종이 위에서 다양한 색을 여러 차례 레이어를 쌓아서 원하는 식물의 색을 표현해야 하기 때문에 다양한 선 연습을 통해 효과적인 레이어링 방식을 터득해야 한다. 정확하고 정밀한 선은 더 많은 것을 표현할 수 있게 해준다. 선을 긋는 힘, 선이 겹치는 간격, 선을 긋는 횟수 등에 따라서 다양한 표현이 가능하다. 항상 색연필 심은 사포에 갈아 뾰족한 상태로 사용한다. 색연필의 끝이 뾰족해야 여러 차례 덧칠해도 뭉개지지 않고 정확한 결의 표현이 가능하다.

선 연습을 할 때에는 색연필보다 단단한 경도를 지닌 HB 연필을 뾰족하게 갈아서 연습하도록 한다. 그 후 심의 직경이 연필보다 훨씬 크고 심의 경도도 무른 색연필을 사용하면 더욱 정밀한 선을 그리는 데 도움이 된다.

연장성을 지닌 선	○	
연장성이 없는 선	✕	
뭉개진 선	✕	

① 연장성을 지닌 날렵한 선

기본적으로 색연필화의 채색은 선으로 계속 레이어를 쌓으며 진행되기 때문에 점과 점이 연결된 선이 아닌 연장성을 지닌 선을 사용해서 채색해야 한다. 끝점이 생기는 선은 식물의 결 표현에 있어 거친 표현을 만들기 때문에 피하는 것이 좋다. 또한 선이 뭉개지지 않도록 한다. 선이 날렵해야 여러 차례 채색할 때 뭉개지지 않고 더욱 정확한 표현이 가능하다.

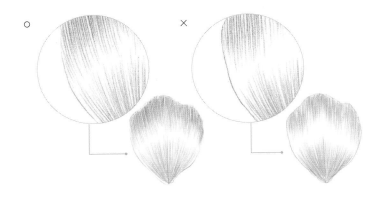

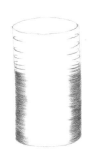

결을 맞추는 선
- 꽃잎 모양 -

곡면을 구성하는 낚시 바늘을 닮은 선
- 줄기 모양 -

② 결을 맞추는 선

잎맥을 비롯해 식물에는 많은 결이 존재한다. 그 결을 한 번에 그리기란 불가하기 때문에 나눠 그려야 한다. 결의 각도가 맞으면 그림의 입체감이 살아난다. 결의 각도가 맞지 않으면 그림의 짜임새가 엉성하게 보이고 입체감이 살지 않아 평면적인 그림이 된다.

③ 곡면을 구성하는 선

식물의 구성하는 면들은 평면인 경우가 거의 없다. 곡면을 구성하기 위해서는 낚시 바늘처럼 구부러진 선을 사용한다.

④ 면을 구성하는 선

베이직 섀딩

프리 섀딩

원 웨이 섀딩

베이직 섀딩(Basic shading)
손에 완전히 힘을 빼고 색연필을 부드럽게 좌우로 움직여서 가볍게 왕복하며 균일한 선을 그린다. 베이직 섀딩은 결을 맞추는 선을 연결할 때 주로 사용한다.

프리 섀딩(Free shading)
꼬불꼬불한 선을 가볍게 채우는 방식으로 주로 낙엽이나 과일을 채색할 때 사용한다.

원 웨이 섀딩(One way shading)
한 방향으로 촘촘히 그리는 선으로 면을 채운다는 느낌으로 곱게 채색한다.

3. 점 연습

식물에 있는 점무늬를 표현할 때 또렷하고 동그란 모양의 점을 찍을지, 자연스러운 타원형 점을 찍을지 식물의 표면에 있는 무늬 모양을 보고 기법을 결정한다. 유색의 점을 표현할 경우는 색연필을, 무색의 점을 표현할 경우는 도트펜을 사용한다.

90도 점

45도 점

① 90도 점
종이와 직각이 되도록 색연필이나 도트펜을 찍으면 동그란 모양의 점이 생성된다. 이때 힘을 세게 주면 크고 선명한 점이, 힘을 빼면 작고 흐린 점이 찍힌다.

② 45도 점
종이와 45도 각도가 되도록 색연필이나 도트펜을 찍으면 다소 타원형에 가깝고 자연스러운 모양의 점이 찍힌다.

4. 털 연습

일부 식물에는 줄기나 잎사귀 등에 털이 존재한다. 이를 표현하고자 할 때 유색의 털이라면 해당 컬러의 색연필로, 무색의 털이라면 도트펜으로 표현한다.

얇은 털

굵은 털

① 얇은 털의 표현
색연필이나 도트펜을 힘을 빼고 쥐어서 종이에 살짝 스치듯이 얇은 털을 그린다. 털의 시작점부터 힘을 빼고 꼬리가 있는 선으로 마무리한다.

② 굵은 털의 표현
색연필이나 도트펜을 힘을 주고 쥐어서 종이에 누르듯이 그린다. 털의 시작점에서는 힘을 주고 점차 힘을 빼며 꼬리가 있는 선으로 마무리한다.

#색연필화를 위한 5단계

색연필화를 위한 5단계는 색연필화를 처음 접하는 분들이 길을 잃지 않도록 도와주는 역할을 한다. 채색의 방법에 특별한 공식은 존재하지 않지만 초보자들이 흔히 겪기 쉬운 실수를 줄일 수 있는 방안으로 제안하고자 한다.

1 Step — Texture

식물의 특징을 파악하는 첫 단계인 Texture는 질감을 파악하는 것이다. 식물의 시각적, 촉각적 질감을 확인하면 표현에 있어 많은 부분을 정확하게 이해하며 시작할 수 있어 식물학적 정확성을 가지게 된다.

2 Step — Tone Value

Texture 단계 후 빛과 어둠에 대한 이해, 즉 명암을 통해 실제 식물이 지닌 양감을 표현하는 두 번째 단계인 Tone Value는 실존하는 식물의 느낌을 표현할 수 있다. 적절한 명암이 존재할 때 식물의 입체감이 살아난다.

3 Step — Mood

식물이 가지고 있는 본연의 색을 표현한다. 이를 위해 자연의 색을 다양한 색연필의 색을 혼합해 찾아내야 한다. 이 부분은 많은 연습이 필요하므로 평소에 다양한 혼색 연습을 해보면 도움이 된다.

4 Step — Shade & Contrast

그림의 전체적인 어우러짐을 확인하며 정리하는 단계로 명암대비를 통해 대상 식물의 표현에 있어 강조할 부분들을 파악하고 표현한다.

5 Step — Detail

마지막으로 Detail 부분을 체크하는 단계에서는 전체적으로 그림을 그리며 놓친 부분은 없는지 확인하는 과정이다. 구조적 특징, 질감, 명암, 입체감 표현과 아웃라인의 정리까지 모든 부분을 망라하여 확인하고 수정한다.

식물의 질감 표현하기

질감이란 눈이나 손으로 느낄 수 있는 물체 표면의 성질이다. 식물이 가지고 있는 질감에는 눈으로 보이는 꽃잎의 결, 잎사귀의 잎맥 등의 시각적 질감, 손으로 만졌을 때의 꽃잎이나 잎의 감촉 등과 같은 촉각적 질감이 있다.

식물의 질감을 잘 표현한 그림은 대상 식물의 실재성을 느낄 수 있어 사실감을 배가한다. 특히 식물의 질감에 있어 표면에서 느끼는 결의 표현은 중요하다. 여기서의 결은 식물에서 발견할 수 있는 방향감인데 이러한 요소가 추가되어야 질감 표현에 도움이 된다.

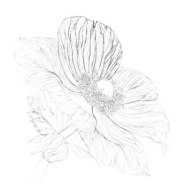
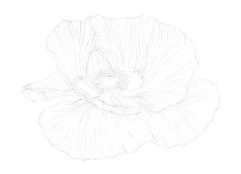

꽃잎은 색연필로 채색하며 레이어를 쌓을 때에 먼저 꽃잎이 가진 맥의 흐름을 파악하고, 채색 방향을 결정하게 될 맥을 흐리게 그려 놓아야 한다. 이것은 마치 길을 찾기 위해 지도를 사용하듯 채색에 있어 지도와 같은 역할을 하게 된다. 같은 결을 따라 계속 채색하면 꽃잎이 가지고 있는 자연스러운 질감을 표현할 수 있다.

참나리와 같이 꽃잎에 흑자색 반점과 털이 있는 경우 꽃잎의 결을 그려 놓고 반점을 그린다. 추후 채색을 할 때, 반복적으로 레이어링을 해서 입체감을 더할 수 있다.

잎사귀의 경우 중맥을 기점으로 잎맥의 모양을 파악해서 그린다. 손으로 만져서 느낀 촉감을 토대로 털이 있을 경우에는 털을 그린다.

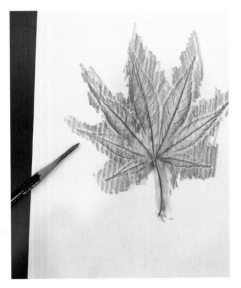

표면이 도드라져 있는 잎사귀는 프로타주(frottage)로 잎맥을 정확히 파악할 수 있다. 프로타주란 미술 기법 중의 하나로, 표면이 도드라지는 사물을 연필로 문질러 사물의 질감을 종이에 그대로 드러나게 하는 것이다. 이 기법을 이용해 잎사귀에 얇은 종이를 대고 4B 연필로 문질러서 그 잎사귀의 질감이 종이에 나타나게 한 후 그 모양을 참고한다.

빛과 어둠에 대해 이해하여
명암도 표현하기

명암은 빛에 따른 사물의 밝음과 어두움을 나타낸다. 명암 표현을 통해 실제 식물이 지닌 양감을 표현한다. 그림에 명암을 효과적으로 사용하면 대상 식물에 입체감이 생겨 부피감, 무게감, 덩어리감을 가지고 있는 것처럼 표현이 된다. 이를 통해 식물의 실재감이 드러난다.

이를 위한 기초 작업으로 처음에는 한 가지 색상만 가지고 명암을 단계적으로 변화시켜 대상 식물의 양감을 표현한다. 잎사귀의 경우는 가장 어두운 색으로 명암을 주고, 꽃의 경우는 주조색으로 명암을 준다.

항상 채색의 방향은 어두운 곳에서 밝은 곳으로, 강에서 약으로 흘러가듯 채색한다. 명암을 줄 때에는 면을 나누듯 하지 말고 자연스럽게 변화를 주도록 한다. 밝은 곳, 중간부, 어두운 곳, 반사광, 그림자 등을 염두에 두고 표현하도록 한다. 가장 밝은 곳인 하이라이트와 밝은 곳을 구분해서 표현한다. 어두운 곳 역시 가장 어두운 곳과 어두운 곳으로 세분해서 표현하도록 한다. 명암을 단계별로 표현해야 입체감이 살아난다.

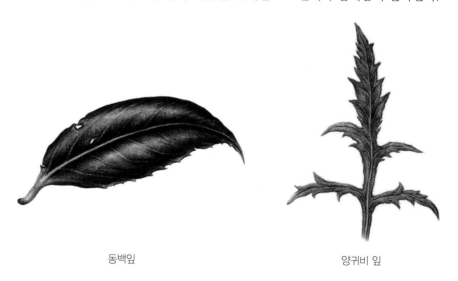

동백잎 양귀비 잎

(*Tip*) 질감에 따른 명암도 표현은 이렇게!

식물은 표면이 매끄럽지 않을수록 명암 변화가 부드럽고 반사광이 약하다. 식물의 표면이 매끈하고 두께감이 있으면 명암 변화가 극명해 반사광이 매우 밝게 나타나는 경향이 있다. 예를 들어 동백잎처럼 두께감이 있고 표면이 매끈한 잎사귀는 표면이 매끄럽기 때문에 반사광이 매우 밝게 나타난다. 그에 반해 양귀비의 잎사귀는 표면에 털이 있어 매끄럽지 못하므로 명암 변화가 적고 반사광은 거의 없다.

전체적 식물의 분위기를 위한
색 표현하기

수채화물감 같은 경우는 팔레트에서 다양한 색을 섞어 식물을 표현하기 위한 적절한 색을 만들어 채색을 한다. 그러나 색연필화의 경우는 종이 자체가 팔레트의 역할을 한다. 종이 위에 다양한 색을 여러 겹 레이어를 쌓아가며 원하는 색을 찾아간다. 채색 전에는 여분의 종이를 마련해서 다양한 색을 혼색하며 원하는 색을 찾아내는 작업을 꼭 거치도록 한다.

대상 식물의 두께감이나 중량감에 따라 색을 채색하는 방식이 달라진다. 얇은 느낌을 가진 오브제는 주조색을 먼저 채색한다. 자칫 어두운 색부터 사용하게 되면 두께감이 느껴져 투박하고 무거운 느낌이 표현되기 때문이다. 그에 반해 두꺼운 오브제는 어두운 색부터 사용해서 두께감을 잡아 놓고 주조색을 올린다.

굉장히 얇은 꽃잎의 경우는 색을 칠할 때 그림에서 많은 비중을 차지하는 주조색으로 명암을 올려놓은 상태에서 전체적인 식물의 분위기를 위한 채색은 조금씩 진한 색으로 포인트를 잡아간다.

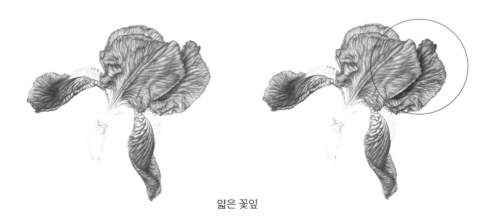

얇은 꽃잎

두께감이 있는 잎사귀의 경우는 진한 색으로 먼저 명암을 올려놓은 상태에서 전체적으로 가장 많은 비중을 차지하는 주조색을 올리면서 채색을 시작한다.

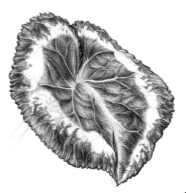 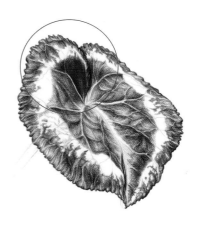

두께감 있는 잎사귀

자연에 존재하는 색이 완벽히 갖춰진 색연필은 없다. 따라서 혼색을 다양하게 해서 자연의 색을 만들어가는 과정이 필요하다. 단, 혼색을 할 때에는 너무 많은 색을 남용하기 보다는 주조를 이루는 색들을 고른 후, 그 제한된 범위 내에서 혼합된 색들을 사용해야 색에 통일감을 줄 수 있다.

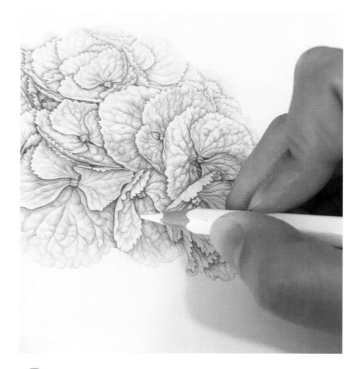

Tip 블랜딩

두 가지 이상의 색을 사용했을 때 좀 더 부드러운 표면 질감을 표현하거나 색을 고르게 혼합해서 새로운 색상을 표현하기 위해 블랜딩 작업을 한다. 더 이상의 색을 추가할 필요가 없을 경우는 블랜더를 사용해서 블랜딩을 한다. 그러나 색을 추가해야 할 경우에는 적합한 색의 색연필로 블랜딩을 하기도 한다. 블랜딩 작업을 할 때는 면을 꼼꼼히 채운다는 느낌으로 촘촘하게 작업한다.

Shade & Contrast

전체적인 어우러짐을
정리하기 위한 음영 표현 및
입체감을 살리기 위한
명암의 차이 한 번 더 정리하기

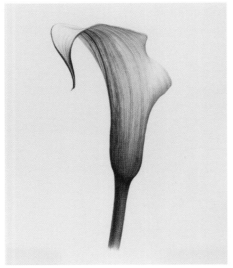

대상 식물을 표현한 그림을 전체적으로 살펴본다. 대상 식물에서 돋보여야 할 부분과 그렇지 않은 부분을 따져보고 그에 따라 강약 관계가 적절하게 표현되었는지 살펴본다. 대상 식물의 표현에서 강조하거나 형태를 정확히 드러내야 할 부분들에 명암 대비(Contrast)를 표현한다. 명암 대비가 적절한 그림은 색감도 살아나기 때문이다.

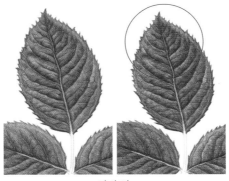

장미 잎

예를 들어, 장미의 잎사귀에 색을 다 올리고 나서 잎맥 부분을 돋보이도록 그 부분에 명암 대비를 주면 훨씬 더 입체적이고 짜임새 있는 그림이 된다. 아울러 기존에 올려 놓았던 색감도 살아난다.

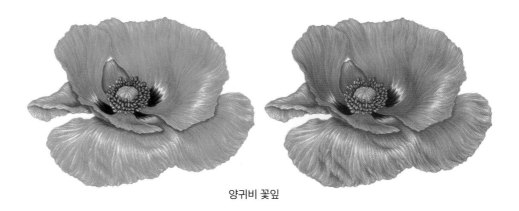

양귀비 꽃잎

양귀비 꽃잎의 경우도 전체적으로 색을 다 채색한 후 전체적으로 꽃잎에 명암 대비를 더하면 더욱 입체감이 있고 짜임새 있는 그림이 된다.

step. *5*
Detail

세부적 표현 마무리하기

그림을 그리며 전체적으로 놓친 것은 없는지 꼼꼼하게 살펴보고 모자란 부분은 다시 한 번 수정하여 채색해 마무리한다.

Check Points

① 암술, 수술, 꽃받침, 잎자루, 잎맥 등의 식물의 구조적 표현이 빠진 것은 없는가?
다시 한 번 기본으로 돌아가서 대상 식물이 식물학적인 정확성에 어긋남이 없는지 찬찬히 살펴본다.

② 식물의 질감 표현은 모자람이 없는가?
대상 식물에 적합한 질감 표현이 되었는지 확인한다.

③ 그림 전체의 명암 처리에 오류는 없는가?
대상 식물의 빛과 어둠의 처리가 적합한지 확인한다. 빛이 오는 방향을 한 번 더 확인하고 이에 따른 명암을 찬찬히 살펴본다.

④ 그림의 입체감 표현에 부족함이 있는가?
대상 식물이 가진 양감이 적절하게 표현되었는지 확인한다. 중량감과 부피감, 입체감까지 골고루 고려하며 살펴본다.

⑤ 대상 식물의 아웃라인이 자연스럽게 표현되었는가?
대상 식물의 아웃라인이 어색한 라인이 아니라 자연스러운 면으로 마무리되었는지 확인한다.

Flower Painting

#꽃 그리기

#꽃의 구조

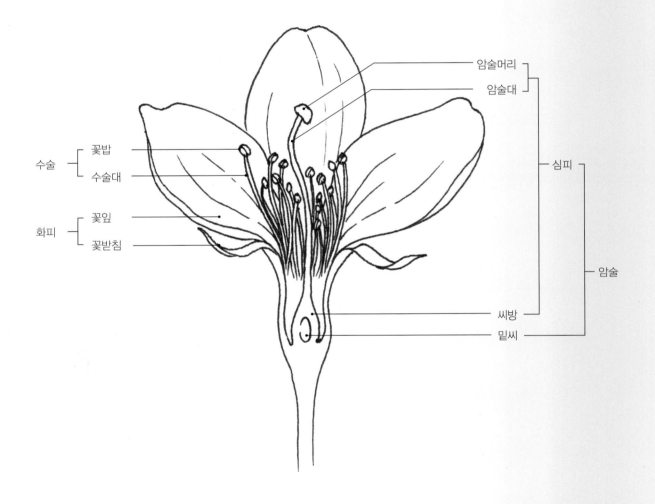

암술머리
암술대
심피
꽃밥
수술
수술대
화피
꽃잎
꽃받침
암술
씨방
밑씨

암술 꽃의 중심에 있는 기관으로 암술머리, 암술대, 밑씨를 포함한 씨방으로 구성되어 있다.

 암술머리 : 암술의 가장 위에 있으며 꽃가루를 받는 부분이다.

 암술대 : 씨방과 암술머리 사이의 원뿔형 대로 꽃가루의 생식세포가 이를 통해 밑씨로 이동한다.

 씨방 : 암술의 밑씨를 포함하는 부분으로 암술의 하단에 있다.

 밑씨 : 수정된 후 씨로 발달하는 작고 둥근 기관으로 씨방 안에 있다.

수술 꽃밥과 수술대로 구성된 꽃의 번식 기관이다.

 꽃밥 : 꽃가루를 만드는 부분으로 성숙되면 벌어지며 꽃가루를 날린다.

 수술대 : 꽃밥을 지지하는 원통형 대를 말한다.

화피 꽃잎과 꽃받침으로 구성된다.

 꽃잎 : 암술과 수술을 보호하고 색과 향으로 곤충을 유인하는 역할을 한다.

 꽃받침 : 화피 부분의 외부에 있는 조각 잎으로 구성된 초록색 부분으로 꽃의 내부 기관을 보호한다.

시클라멘

Cyclamen persicum

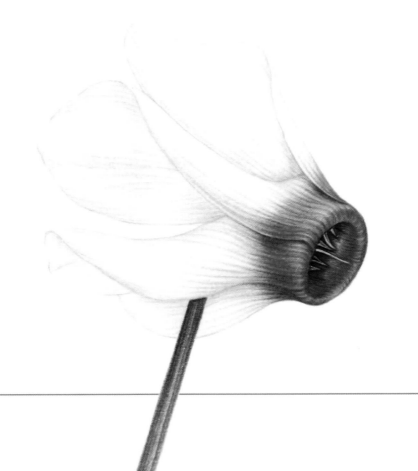

#꽃말_ 수줍은 사랑
#개화 시기_ 11~3월

시클라멘은 아래를 향해 자라는 꽃으로 꽃잎은 위로 젖혀지는 특이한 구조를 가진다. 우리가 그릴 시클라멘은 다섯 갈래로 갈라진 통꽃이다. 핑크색 무늬가 있는 부위를 잘 살펴보면 갈래가 나뉘는 것을 발견할 수 있다. 위로 젖혀진 꽃잎들과 함께 살짝 모습을 드러낸 뾰족한 침 모양의 암술과 세모꼴의 작은 수술들이 보인다.

이 그림에서는 바람결에 고운 머리칼이 나부끼는 여인처럼 위로 젖혀진 꽃잎들의 얇고 고운 결의 느낌, 핑크색 무늬의 선명함에 포인트를 둔다. 특히 하얀 꽃잎의 표현에 있어 회색의 사용을 절제해야 깔끔하고 꽃잎의 맑고 얇은 느낌을 낼 수 있음에 유의한다.

Color Chip 파버카스텔 전문가용 색연필

	번호	색상명	용도
	101	White	꽃의 전체적인 블랜딩
	102	Cream	암술과 수술의 색상
	125	Middle Purple Pink	꽃의 선명한 무늬 색상
	194	Red Violet	꽃의 무늬와 줄기의 명암과 색
	177	Walnut Brown	암술과 수술의 명암
	230	Cold Grey I	꽃의 전체적인 명암
	233	Cold Grey IV	

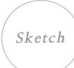

Sketch

시클라멘 꽃잎은 위로 젖혀지는 독특한 구조를 가지고 있다.
이를 그리기 위해 시클라멘 꽃 안에 숨겨진 구조를 파악하고 그리도록 한다. 통꽃으로 꽃잎이 갈라지는
부분의 비율을 잘 살펴보도록 한다.

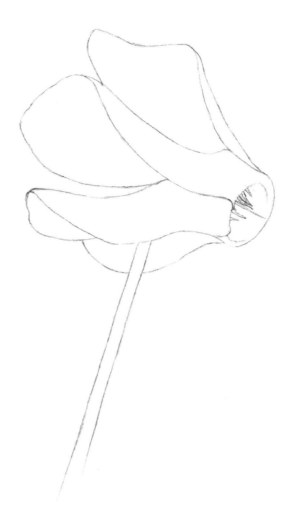

001

002

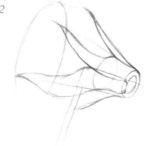

003

001.
꽃의 중심과 꽃줄기를 관통하는
두 개의 기준선이 맞닿도록 그린다.
꽃의 형태를 잡기 위해 두 개의 타
원을 그려 두 개의 선으로 타원의
외곽을 연결해 준다.

002.
시클라멘의 꽃잎들이 갈라지는 부
분의 위치를 잡아 곡선으로 그려
준다.

003.
꽃잎의 외곽 라인들을 그려준다.

Texture

/
01

01. 미들 퍼플 핑크(●125)로 꽃잎이 뒤집어진
부분의 무늬 결을 흐리게 그린다.

Tone Value

/
02

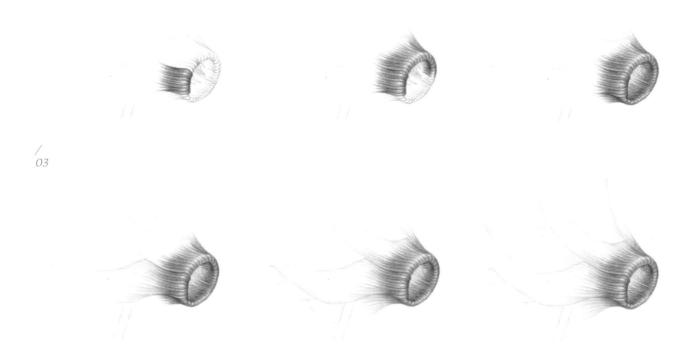

/
03

02. 미들 퍼플 핑크(●125)로 무늬 결을 따라 명암을 넣는다. 볼륨감을 생각하면서 움푹 들어간 부분은 진하게,
위로 솟구친 부분은 흐리게 채색한다.

03. 콜드 그레이 I (●230)으로 꽃잎에 있는 무늬와 이어지도록 결을 그린다. 모든 면에 결이 진하게 드러날
필요는 없다. 빛을 받는 부분은 매우 흐리게, 어두운 부분은 조금 진하게 그려준다.

Mood

/
04

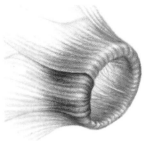 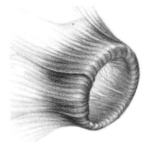 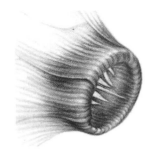

04. 레드 바이올렛(●194)으로 무늬 부분에 채색한다.

/
05 *_1* *_2*

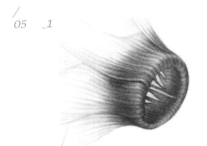 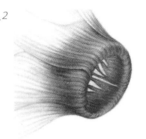

05. ① 미들 퍼플 핑크(●125)로 무늬 부분의 색을 전체적으로 블랜딩한다. ② 화이트(○101)로 무늬 부분의 밝은 부분만 블랜딩한다.

step. *4*

Shade & Contrast

/
06

/
07

/
08

 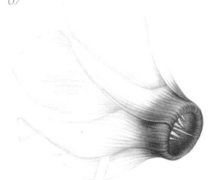

06. 콜드 그레이 Ⅳ(●233)로 무늬 부분의 어두운 부분에 명암대비를 줘서 입체감을 더한다.

07. 콜드 그레이 Ⅳ(●233)로 꽃잎의 하얀 부분의 뒤집어진 부분들을 위주로 명암대비를 줘서 입체감을 더한다. 그러나 너무 진해지지 않도록 주의한다.

08. 화이트(○101)로 꽃잎의 하얀 부분의 명암대비 처리한 부분을 블랜딩해서 부드럽게 만든다.

/
09 _1

_2

09. ① 월넛 브라운(●177)으로 암술과 수술에 명암을 넣는다.

② 크림(●102)으로 암술과 수술을 블랜딩한다.

/
10 _1

_2

10. ① 월넛 브라운(●177)으로 암술과 수술이 위치한 안쪽에 살짝 비치는 꽃받침의 음영을 넣어준다.

② 미들 퍼플 핑크(●125)로 무늬 부분의 색을 전체적으로 블랜딩한다.

11. ① 원기둥꼴 줄기의 입체감을 표현하기 위해 낚시 바늘 모양의 곡면을 구성하는 선을 사용해 레드 바이올렛(●194)으로 채색한다. 빛이 오는 방향은 짧고 흐리게, 어두운 방향은 길고 진하게 채색한다.

② 레드 바이올렛(●194)으로 줄기의 양 가장자리를 매끈하게 정리하며 명암을 넣는다.

③ 크림(●102)으로 줄기 전체를 블랜딩한다.

12. 레드 바이올렛(●194)으로 줄기에 명암대비를 줘서 입체감을 더한다.

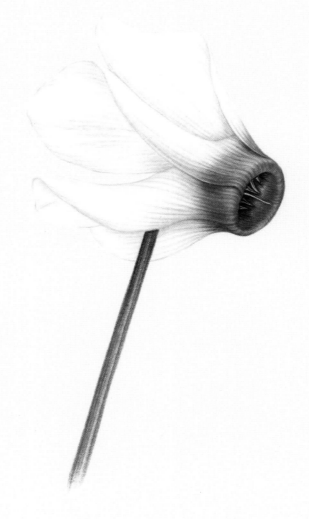

Cyclamen persicum
시클라멘

2

백목련

Magnolia denudata Desr.

#꽃말_ 고귀함
#개화 시기_ 3~4월

백목련은 꽃받침조각 3개와 꽃잎 6개로 이뤄져 있으나 모양에 구분이 없어 꽃잎이 9장처럼 보인다. 백목련은 화피 아래쪽에 붉은 줄이 없어 한국 토종 목련(*Magnolia kobus A. P. DC.*)과는 차이가 있다. 우리가 그릴 백목련은 만개하여 꽃잎이 뒤로 젖혀질 정도로 활짝 핀 상태이고 암술과 수술이 훤히 드러난다.

이 그림에서는 은은한 아이보리 색의 꽃잎을 깨끗하게 표현하는 것이 포인트이다. 아울러 꽃잎의 입체감을 살려 도톰한 느낌을 내야 한다. 또한 백목련의 암술 심피들과 수술의 표현, 그리고 줄기에 있는 껍질눈 등을 정확하게 이해하고 표현하도록 한다.

Color Chip 파버카스텔 전문가용 색연필

101 White	꽃의 전체적인 블랜딩	
103 Ivory	꽃의 전체적인 색	
132 Light Flesh	꽃잎 안쪽과 수술의 색	
133 Magenta	수술의 색	
174 Chrome Green Opaque	암술의 색	
177 Walnut Brown	꽃의 전체적인 명암	
271 Warm Grey II		

백목련 줄기의 뒤틀린 모습과 줄기와 연결된 암술과 수술의 형태적 특징을 이해하고
표현해야 한다.

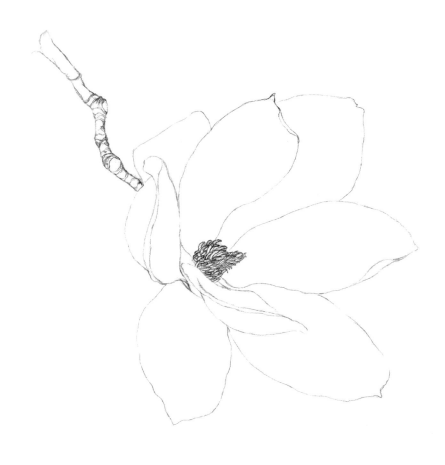

001

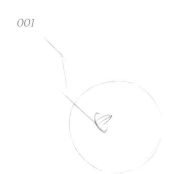

001.

줄기 형태의 각도 변화를 직선화해
그린다. 줄기 끝에 연결된 암술과
수술 외곽 형태를 잡아 놓는다.

002

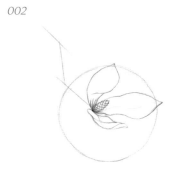

002.

백목련 안쪽 꽃잎부터 그린다. 이때
꽃잎의 중심의 흐름을 먼저 그리고 형
태를 잡는다. 암술과 수술의 패턴을
그려준다.

003

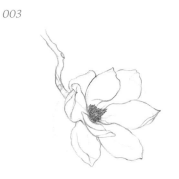

003.

백목련의 나머지 꽃잎들을 그린다.

Texture

/

01

01. 웜 그레이 Ⅱ (●271)로 꽃잎의 결을 흐리게 그린다.

step. *2*

Tone Value

/

02 _1 _2

02. ① 웜 그레이 Ⅱ (●271)로 꽃잎의 결을 따라 명암을 넣는다. 이때 너무 진해 지지 않도록 주의한다.

② 월넛 브라운(●177)으로 암술 주변 꽃잎들 간의 경계에 명암을 넣는다.

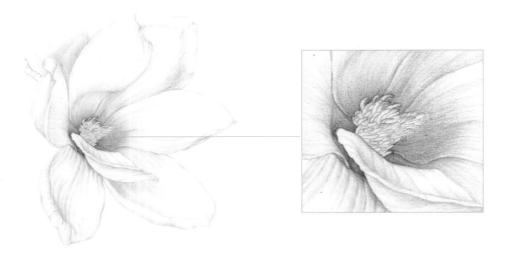

03. 라이트 플레시(●132)로 꽃잎 안쪽에 살짝 도는 연홍색을 채색한다.

/
04 _1 _2

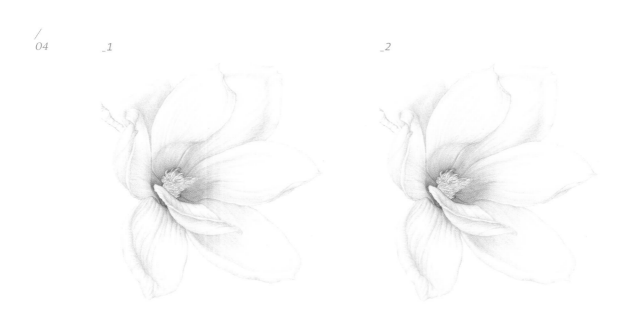

04. ① 아이보리(103)로 명암이나 색을 넣은 꽃 부분을 블랜딩 하듯 부드럽게 채색한다.
 ② 화이트(○101)로 꽃잎에 넣은 색들이 잘 혼합되도록 블랜딩한다.

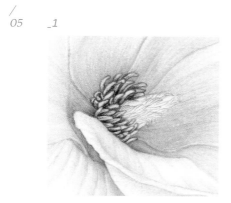

_2

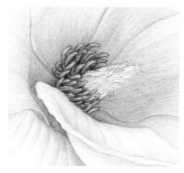

_3

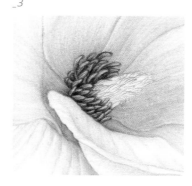

05. ① 월넛 브라운(●177)으로 수술에 명암을 넣는다.

② 라이트 플레시(●132)로 수술에 연홍색을 채색한다.

③ 마젠타(●133)로 수술대 뒷면의 적색을 채색한다.

/
06 _1

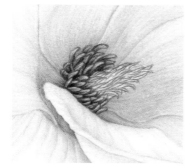

_2

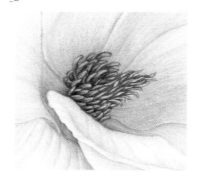

_3

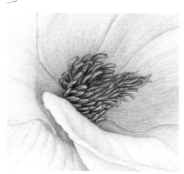

06. ① 크롬 그린 오페크(●174)로 녹색의 원추형 기둥 모양의 암술에 있는 심피들을 그려준다.

② 크롬 그린 오페크(●174)로 암술을 채색한다.

③ 아이보리(103)로 암술을 블랜딩한다.

step. **4**
Shade & Contrast
/
07

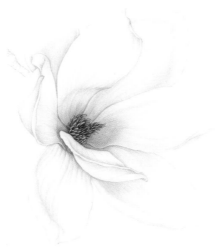

07. 월넛 브라운(●177)으로 꽃잎 전체에 명암대비를 줘서 입체감을 준다. 단 너무 진하게 넣지 않도록 한다.

Detail
/
08

/
09

/
10

08. 월넛 브라운(●177)으로 목련 줄기에 발달한 껍질눈 등을 그리며 명암을 넣어준다.

09. 웜 그레이 Ⅱ(●271)로 줄기를 블랜딩해 목련 줄기의 회백색을 표현한다.

10. 월넛 브라운(●177)으로 줄기에 명암대비를 줘서 입체감을 더한다.

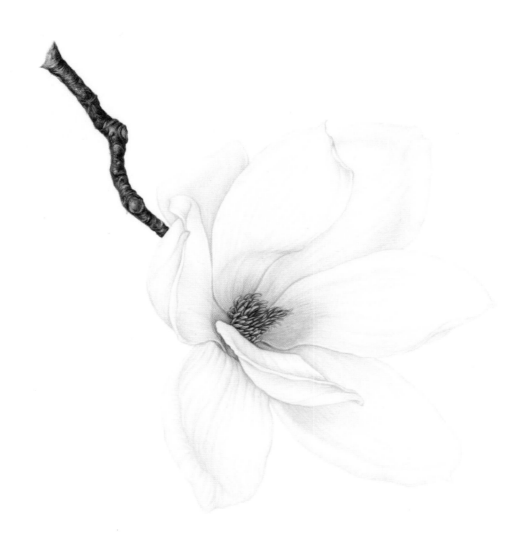

Magnolia denudata Desr.
백목련

3

작약

Paeonia lactiflora

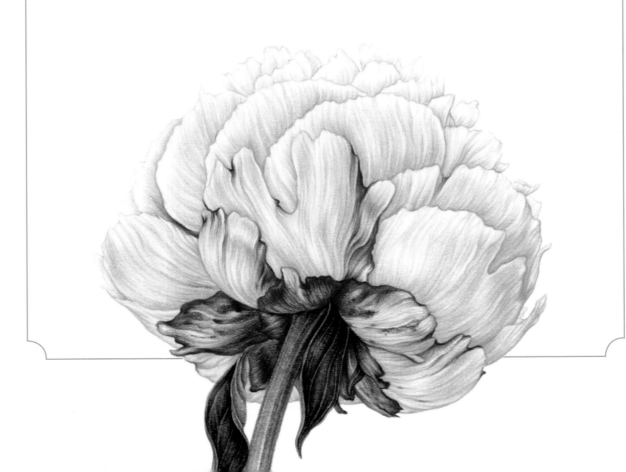

#꽃말_ 수줍음
#개화 시기_ 5~6월

작약은 줄기 끝에 크고 화려하며 아름다운 꽃 한송이가 핀다. 우리가 그릴 작약은 꽃
잎이 무성한 겹작약으로 화려한 작약의 뒷모습을 표현한다. 다섯개의 꽃받침을 지니
고 있으며 가장 바깥쪽의 꽃받침은 잎모양으로 생겼다.

이 그림에서는 무성한 꽃잎들이 주는 풍성함을 표현하기 위해 여러 차례 색을 쌓는다.
또한 작약의 뒷모습이 주고 있는 화려한 색감과 잎처럼 생긴 꽃에서 삐죽 튀어나온
가장 바깥쪽 꽃받침의 표현에 포인트를 둔다.

Color Chip 파버카스텔 전문가용 색연필

101 White	꽃의 전체적인 블랜딩	
102 Cream	꽃의 포인트 색상	
226 Alizarin Crimson		
119 Light Magenta	꽃의 전체적인 색상	
125 Middle Purple Pink		
129 Pink Madder Lake	꽃의 전체적인 명암	
157 Dark Indigo	꽃받침, 줄기, 잎의 명암	
168 Earth Green Yellowish	꽃받침, 줄기, 잎의 색	
174 Chrome Green Opaque	꽃의 포인트 색상, 꽃받침, 줄기, 잎의 색	

블랜더

Sketch 작약 꽃잎들이 서로 겹쳐진 모습에서 층을 찾아내고 하나씩 인내를 가지고 묘사한다.

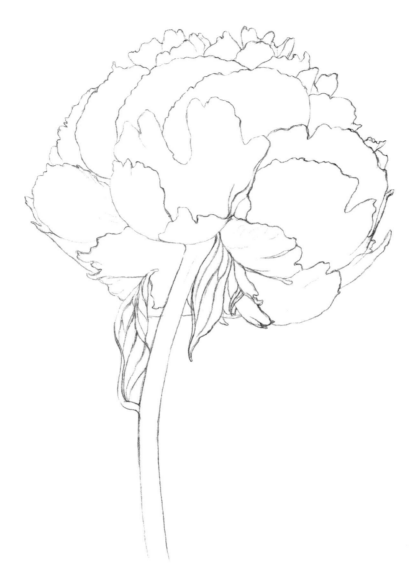

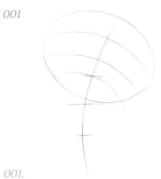

001.

작약 꽃에 층을 나눈다.

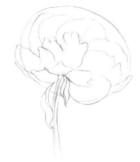

002.

잎사귀 모양의 꽃받침을 시작으로 작약 꽃의 아래쪽부터 꽃잎들을 그린다.

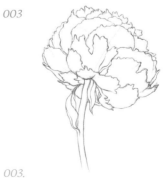

003.

전체적인 꽃잎 가장자리의 모양을 구체화시킨다.

step. 1
Texture
/
01

01. 핑크 매더 레이크(●129)로 작약 꽃잎의 결을 흐리게 그린다.

step. 2
Tone Value
/
02

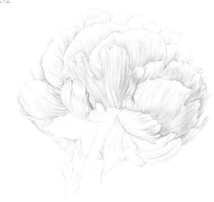

02. 핑크 매더 레이크(●129)로 꽃잎의 결을 따라 명암을 넣는다.
꽃잎이 겹치는 부분은 조금 진하게 명암을 넣도록 한다.

step. 3
Mood
/
03 *_1* *_2* *_3*

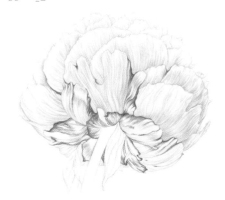 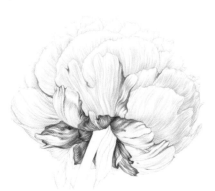 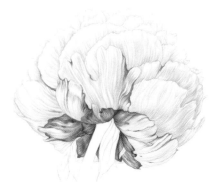

03. ① 미들 퍼플 핑크(●125)로 꽃잎에 ② 크롬 그린 오페크(●174)로 꽃잎에 ③ 크림(102)으로 핑크 부분과 초록
있는 진한 핑크 부분을 채색한다. 있는 초록 부분을 채색한다. 부분의 혼색을 위해 블렌딩한다.

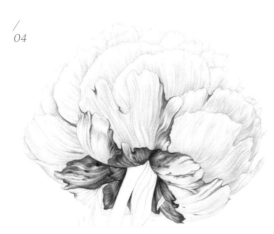

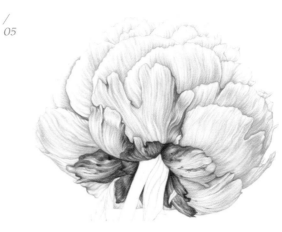

04. 알리자린 크림슨(●226)으로 진한 빨간색 부분을 채색한다.

05. 라이트 마젠타(●119)로 꽃잎을 전체적으로 채색한다.

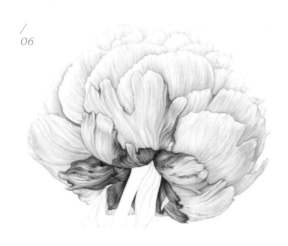

06. 화이트(○101)를 사용해 라이트 마젠타(●119)로 채색한 꽃잎 부분들을 블렌딩한다.

step. 4
Shade & Contrast

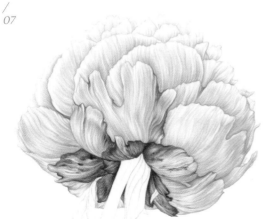

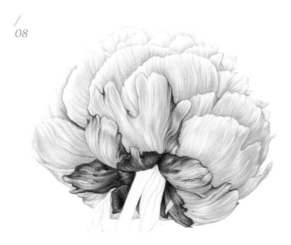

07. 핑크 매더 레이크(●129)로 꽃잎 간에 명암대비를 줘서 입체감을 더한다.

08. 크롬 그린 오페크(●174), 미들 퍼플 핑크(●125), 알리자린 크림슨(●226)으로 작약 꽃잎의 포인트 컬러를 한 번 더 강조해준다.

step. *5*
Detail

/
09

_1

_2

_3

09. ① 크롬 그린 오페크(●174)로 꽃받침의 형태를 그린다.

② 크롬 그린 오페크(●174)로 꽃받침을 채색한다.

③ 다크 인디고(●157)로 꽃받침에 명암을 넣는다.

/
10

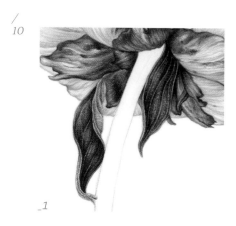
_1

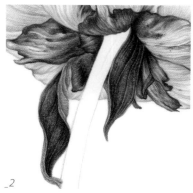
_2

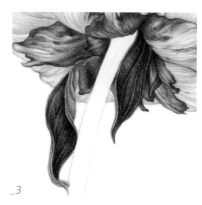
_3

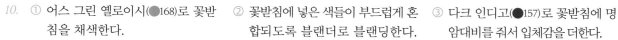

10. ① 어스 그린 옐로이시(●168)로 꽃받침을 채색한다.

② 꽃받침에 넣은 색들이 부드럽게 혼합되도록 블랜더로 블랜딩한다.

③ 다크 인디고(●157)로 꽃받침에 명암대비를 줘서 입체감을 더한다.

_1

_2

_3

11. ① 크롬 그린 오페크(●174)로
줄기의 형태를 잡아주고 채
색한다.

② 다크 인디고(●157)로 줄기에
명암을 넣는다.

③ 어스 그린 옐로이시(●168)로
줄기를 채색하고 블랜더로
부드럽게 블랜딩한다.

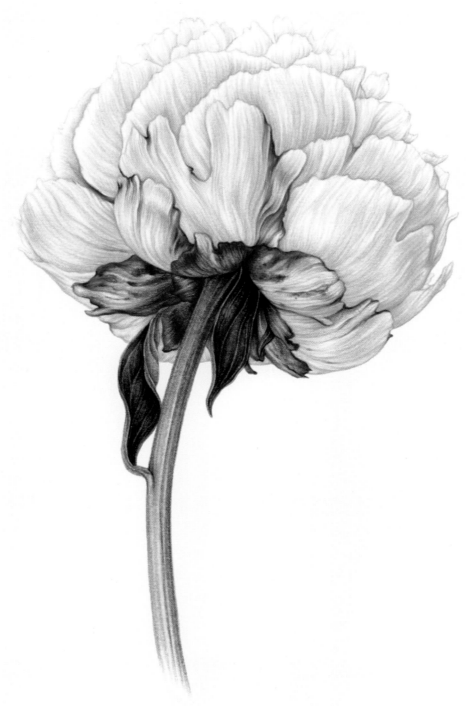

Paeonia lactiflora
작약

장미

Rosa hybrida

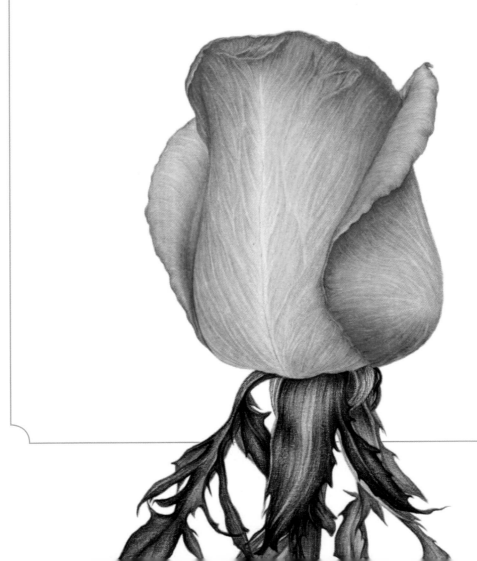

#꽃말_ 애정, 행복한 사랑
#개화 시기_ 5~9월

장미는 꽃의 아름다운 자태와 향기 때문에 개량을 통해 원예종으로 키워
진다. 우리가 그릴 장미는 꽃봉오리 상태로 옆모습에 드러나는 아름다운
꽃잎의 색상과 꽃받침조각이 어우러져 화려함이 돋보인다.

이 그림에서 장미 꽃잎이 가진 색의 변화를 관찰하고 맥은 드러나되 부드
러운 장미 꽃잎의 표면 질감은 놓치지 않아야 한다. 또한 막 피어나기 전
의 꽃봉오리의 볼륨감을 자연스레 표현해야 한다. 꽃받침조각이 지닌 다양한
색의 혼합과 뒤틀리거나 밖으로 버드러진 형태를 이해하고 표현한다.

Color Chip 파버카스텔 전문가용 색연필

102 Cream		꽃받침조각의 블랜딩
123 Fuchsia	⎤	
263 Caput Mortuum Violet	⎦ 꽃의 전체적인 명암	
157 Dark Indigo		꽃받침조각과 줄기의 명암
170 May Green		꽃받침조각과 줄기의 블랜딩
174 Chrome Green Opaque	⎤	
278 Chrome Oxide Green	⎦ 꽃받침조각과 줄기의 색	

프리즈마 전문가용 색연필

PC994 Process Red		꽃의 색상
PC1013 Deco Peach	⎤	
PC1014 Deco Pink	⎦ 꽃의 전체적인 블랜딩	

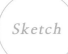

Sketch　　장미 꽃봉오리의 균형 잡힌 형태를 파악하고 중심축을 세워 그린다.

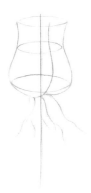

001

002

003

001.
줄기의 중심축을 꽃의 중심까지 올려 그린다. 타원 세 개를 각기 다른 크기로 형태에 맞게 배치한 후 외곽을 연결하여 꽃봉오리의 형태를 그린다. 꽃받침의 흐름을 곡선으로 그린다.

002.
꽃봉오리를 구성하는 꽃잎 한 장 한 장의 형태를 그린다. 꽃받침의 형태도 구체화한다.

003.
꽃잎과 꽃받침의 가장자리 모양을 구체화한다.

/
01 _1 _2

01. ① 푸크시아(●123)로 꽃잎의 맥을 남기고 명암
을 흐리게 넣는다.

② 푸크시아(●123)로 꽃잎의 상단 부분에 진하
게 명암을 넣는다. 이때 경계가 생기지 않도
록 부드럽게 채색한다.

(Tip) 장미는 맥을 그리지 않고, 바로 Tone Value 작업으로
진행된다.

/
02 _1 _2

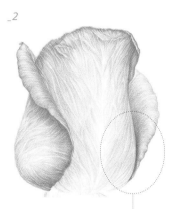

서로 맞닿는 부분

02. ① 푸크시아(●123)로 왼쪽 꽃잎에 명암을 넣는다.
이때 뒤집어진 부분은 낚시 바늘 모양의 곡면
을 구성하는 선을 사용해 구부러진 느낌을 표
현한다.

② 푸크시아(●123)로 오른쪽 꽃잎에 명암을 넣
는다. 꽃잎들이 서로 맞닿는 부분은 조금 강
하게 명암을 넣는다.

step. 3

Mood

/
03 _1 _2 _3

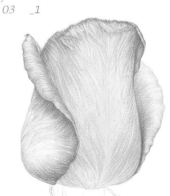
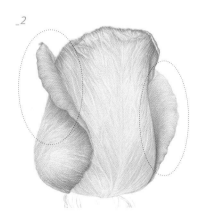

03. ① 데코 피치(PC1013)로 꽃잎
의 하단 부분부터 블랜딩하듯
채색한다.

② 데코 피치(PC1013)로 오른쪽,
왼쪽 꽃잎도 블랜딩하듯 채색한다.

③ 프로세스 레드(■PC994)로 꽃잎
상단을 채색한다. 이때 맥을 피해
서 채색하도록 한다. 경계가 생
기지 않도록 부드럽게 채색한다.

04. ① 프로세스 레드(■ PC994)로
꽃잎 하단과 양 옆의 꽃잎을
채색한다.

② 꽃잎 하단 부분은 최대한 부드럽
고 흐리게 맥을 피해 채색한다.

step. *4*
Shade & Contrast

05 *06* *07*

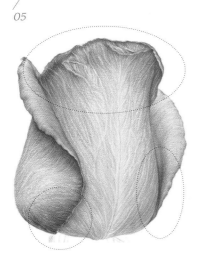
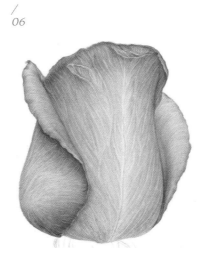
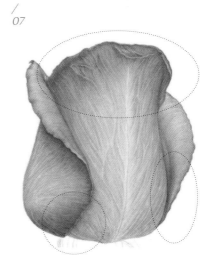

05. 카풋 모텀 바이올렛(●263)으로 장
미꽃의 진한 부분에 명암대비를 줘
서 입체감을 더한다.

06. 데코 핑크(PC1014)로 꽃잎 전체
에 들어간 색들이 부드럽게 혼색
되도록 꼼꼼하게 블렌딩한다.

07. 푸크시아(●123)로 장미꽃의 진한
부분에 명암대비를 줘서 입체감을
더한다.

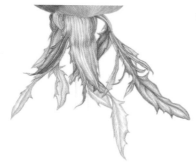

08. 크롬 그린 오페크(●174)로 꽃받침
에 명암을 넣는다. 이때 맥은 살짝
남겨두고 채색한다.

/
09 _1

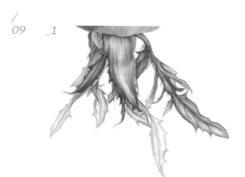

_2

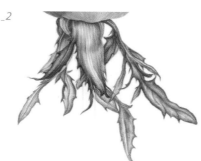

_3

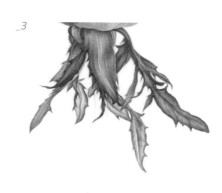

09. ① 크롬 옥사이드 그린(●278)으로 앞
쪽에 있는 꽃받침들을 채색한다.
이때 꽃받침의 가장자리 부분에 명
암을 줘서 입체감을 준다.

② 카풋 모텀 바이올렛(●263)으로 꽃
받침에 있는 붉은 느낌을 채색한다.
이때 너무 진해지지 않도록 주의한다.

③ 메이 그린(●170)으로 앞쪽에 있는
꽃받침들을 블랜딩한다.

/
10 _1

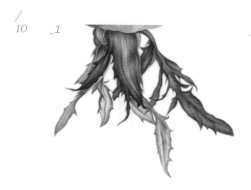

_2

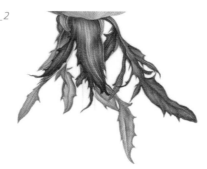

_3

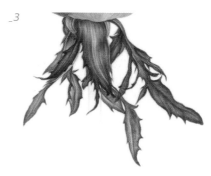

10. ① 크롬 옥사이드 그린(●278)으로 앞
쪽에 있는 꽃받침들에 명암대비를
줘서 입체감을 더한다.

② 크림(○102)으로 뒤쪽에 있는 꽃받
침들을 블랜딩한다.

③ 카풋 모텀 바이올렛(●263)으로 꽃
받침에 있는 붉은 느낌에 명암대비
를 줘서 입체감을 더한다.

11. ① 원기둥꼴의 줄기의 입체
감을 표현하기 위해 낚
시 바늘 모양의 곡면을
구성하는 선을 사용해
크롬 그린 오페크(●174)
로 채색한다.

② 크롬 그린 오페크(●174)
로 줄기의 양 가장자리
를 매끈하게 정리하며
명암을 넣는다.

③ 크롬 옥사이드 그린(●278)
으로 줄기 전반을 채색한다.

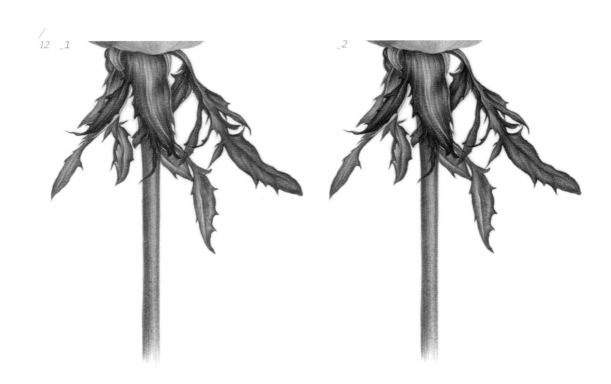

12. ① 메이 그린(●170)으로 줄기 전체를 블랜딩한다.

② 다크 인디고(●157)로 줄기와 꽃받침의 가장
자리에 명암대비를 줘서 입체감을 더한다.

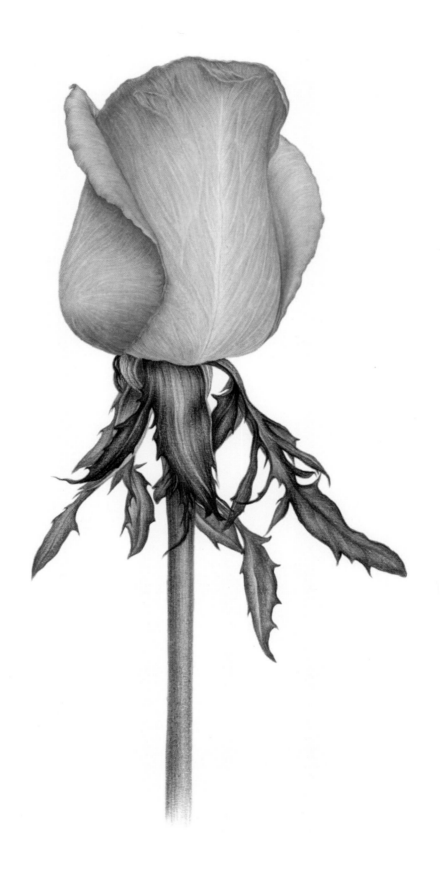

Rosa hybrida
장미

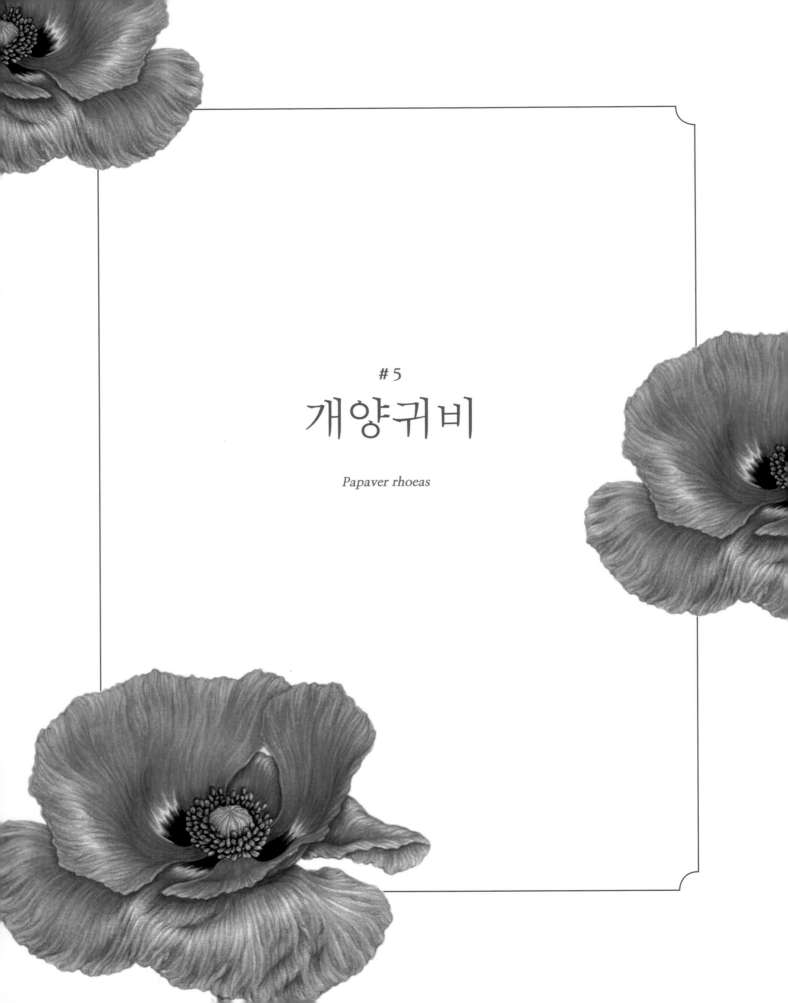

#5

개양귀비

Papaver rhoeas

#꽃말_ 위로
#개화 시기_ 5~6월

개양귀비는 화려한 색감으로 5월이 되면 푸른 들판에서 가장 눈에 띄는 꽃이다. 꽃이 피기 전에는 털이 난 꽃망울이 아래를 향해 있다가 꽃이 피면서 하늘을 향해 고개를 든다. 우리가 그릴 개양귀비는 주름이 많고 얇은 네 개의 꽃잎이 서로 마주나 있으며 그 사이에 방사형의 암술대와 여러 개의 수술이 보인다.

이 그림에서는 주름진 꽃잎이 빛에 반사된 모습에 포인트를 준다. 꽃잎의 얇은 느낌을 위해 채색을 할 때 결을 지키며 채색해야 한다. 무늬는 겉돌지 않도록 여러 차례 블랜딩하여 자연스럽게 채색한다. 또한 중심에 위치한 방사형의 암술대와 수술들의 표현도 입체감을 잘 살려 표현한다.

Color Chip 파버카스텔 전문가용 색연필

101 White	꽃의 무늬, 암술대와 수술의 블랜딩	
102 Cream	암술대의 색상	
113 Orange Glaze		
117 Light Cadmium Red	꽃의 전체적인 색상	
121 Pale Geranium Lake		
170 May Green	줄기의 색상	
174 Chrome Green Opaque	줄기의 명암	
249 Mauve	꽃의 무늬의 색상 및 암술대와 수술의 색상	
233 Cold Grey IV	수술의 명암	
199 Black	꽃의 무늬의 색상 및 암술대와 수술의 명암	

프리즈마 전문가용 색연필

PC924 Crimson Red	꽃의 전체적인 명암

블랜더

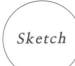

Sketch 개양귀비 꽃잎들의 마주나기를 이해하고 균형을 이루도록 그린다.
암술과 그를 둘러싼 수술의 형태를 상세하게 묘사한다.

001

002

003

001.

안쪽 꽃잎의 *마주나기를 먼저 그린다.
바깥쪽 꽃잎의 마주나기는 보이지 않
는 부분까지 연상하며 그린다. 중심에
줄기 끝에 연결된 암술과 그를 둘러싼
수술의 형태를 잡아 놓는다.

002.

개양귀비 꽃잎 형태를 굴곡진 곡선
으로 표현한다. 방사형의 암술 모양
과 그를 둘러싼 수술대를 그려준다.

003.

개양귀비 꽃잎의 가장자리에 주름으로
인해 형성된 울퉁불퉁함을 그려준다.
수술대에 달린 꽃밥들을 그려준다.

* 마주나기 : 식물 줄기의 마디에서 잎이 2개씩 마주보고 붙어 나는 것을 말한다.

step. *1*
Texture
/
01

01. 라이트 카드뮴 레드(●117)로 양귀비 꽃잎에 있는 결을 흐리게 그린다.

step. *2*
Tone Value
/
02

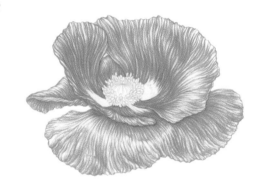

02. 라이트 카드뮴 레드(●117)로 꽃잎에 명암을 넣는다. 볼륨 감을 생각하면서 움푹 들어간 부분은 진하게, 위로 솟구 친 부분은 흐리게 채색한다. 꽃잎들이 서로 겹쳐지는 부 분은 명암을 더 넣어준다.

step. *3*
Mood
/
03 _1

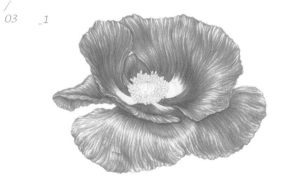

_2

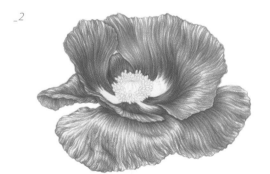

03. ① 페일 제라늄 레이크(●121)로 꽃잎 전체를 채색한다. 이때 명암이 진하게 들어간 부분은 채색도 진하게, 명암이 흐리게 들어간 부분은 채색도 흐리게 한다.

② 크림슨 레드(■PC924)로 꽃잎 전체를 채색한다.

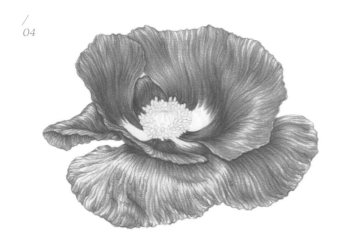 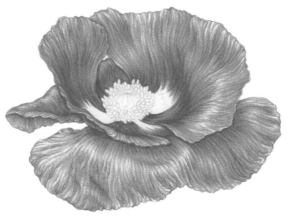

04. 오렌지 글레이즈(●113)로 꽃잎 전체를 채색한다.

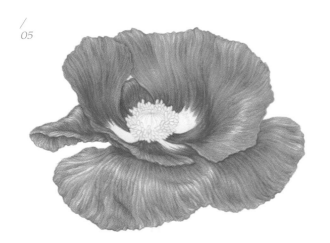 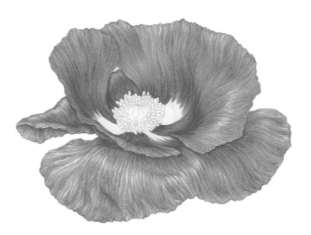

05. 블랜더로 여러 가지 색들이 부드럽게 혼합될 수 있도록 블랜딩한다. 이때 색이 진한 부분에서
　　밝은 부분으로 방향을 잡아 블랜딩한다. 빛이 반사되는 부분은 블랜딩하지 않는다.

(Tip) 꽃잎의 결을 따라 블랜딩해야 꽃잎의 부드러운 느낌이 살아난다.

step. *4*
Shade & Contrast

/
06

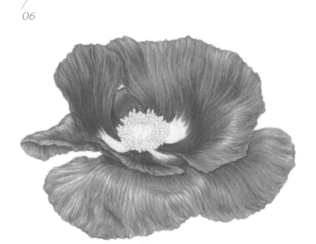

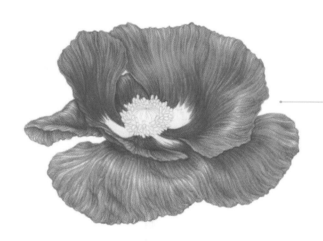

06. 크림슨 레드(■PC924)로 꽃잎 전체에 명암대비를 넣어 입체감을 더한다.

/
07

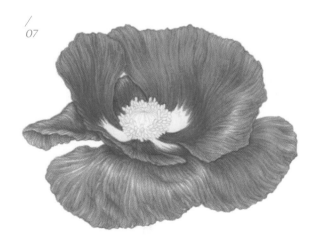

07. 라이트 카드뮴 레드(●117)로 꽃잎 전체를 채색해 발색을 최대화한다.

/
08　_1

08. ① 콜드 그레이 Ⅳ(●233)로 수술의
형태를 그린다.

_2

② 콜드 그레이 Ⅳ(●233)로 수술 하
나 하나에 명암을 준다.

/
09　_1

09. ① 페일 제라늄 레이크(●121)로 암
술대의 방사상으로 갈라진 형태
를 그린다.

_2

② 콜드 그레이 Ⅳ(●233)로 암술대
의 방사상으로 갈라진 부분에
명암을 준다.

_3

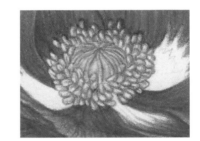

③ 크림(○102)으로 암술대에 블랜
딩하듯 채색한다.

/
10　_1

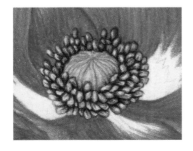

10. ① 블랙(●199)으로 암술대 주변과
수술들 사이 공간에 명암대비를
줘서 입체감을 더한다.

_2

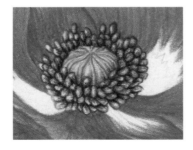

② 모브(●249)로 암술대 주변과 수
술들 사이 공간에 명암대비를 줘
서 입체감을 더한다.

_3

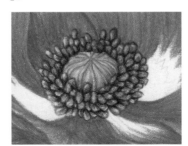

③ 화이트(○101)로 암술대와 수술
을 블랜딩한다.

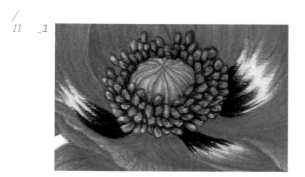

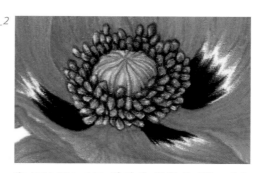

11. ① 블랙(●199)으로 양귀비 꽃잎에 있는 검은
　　무늬를 중심에서 바깥쪽으로 그린다.

② 모브(●249)로 양귀비 꽃잎에 있는 검은
　무늬 위에 한 번 더 채색한다.

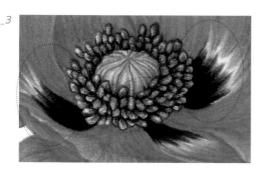

③ 화이트(○101)로 검은 무늬의 바깥 부분부
　터 흰 무늬 부분까지 블렌딩한다.

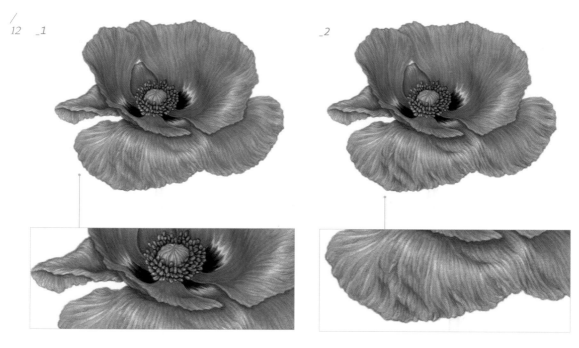

12. ① 모브(●249)로 양귀비 꽃잎 간의 경계에
　　명암대비를 줘서 입체감을 더한다.

② 모브(●249)로 양귀비 꽃잎의 움푹 들어간
　부분들에 명암대비를 줘서 입체감을 더한다.

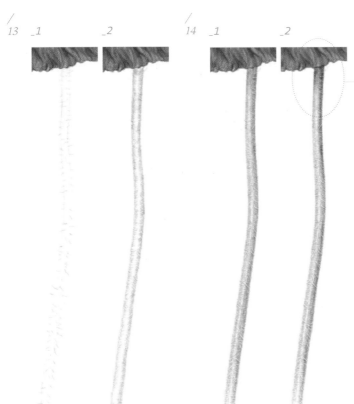

13. ① 도트펜으로 줄기에 있는 짧고 굵은 털을 그린다.
 ② 메이 그린(●170)으로 원기둥꼴의 줄기의 입체감을
 표현하기 위해 낚시 바늘 모양의 곡면을 구성하는
 선으로 채색한다.

14. ① 메이 그린(●170)으로 줄기의 양 가장자리를 매끈
 하게 정리하며 명암을 넣는다.
 ② 모브(●249)로 꽃과 줄기가 맞닿는 부분과 어두운
 부분에 명암대비를 넣어 입체감을 더한다.

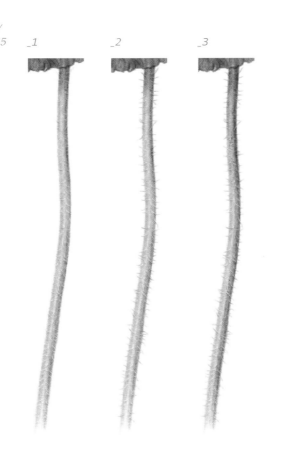

15. ① 블랜더로 줄기 전체를 블랜딩한다.
 ② 메이 그린(●170)으로 줄기에 있는 털을 그려준다.
 ③ 크롬 그린 오페크(●174)로 줄기에 명암대비를
 줘서 입체감을 더한다.

Finish

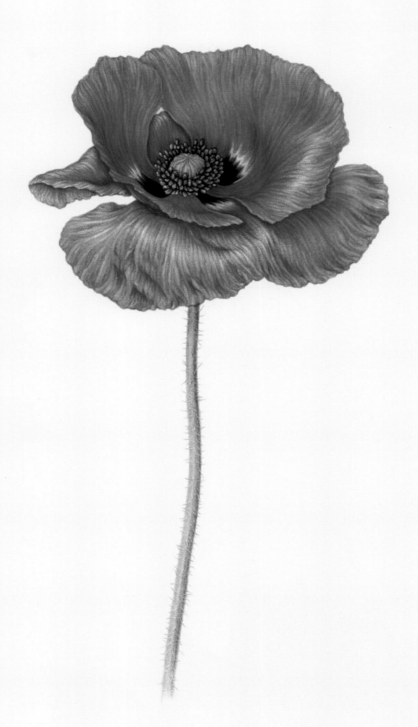

Papaver rhoeas
개양귀비

6

가자니아

Gazania longiscapa

#꽃말_ 수줍음
#개화 시기_ 7~9월

가자니아는 남아프리카의 꽃으로 아침이면 피고 저녁이면 오므라들기를 반복한다. 국화과 식물로 가운데 관상화(통꽃)를 중심으로 꽃잎처럼 보이는 설상화(혀꽃)가 둘러싸고 있다. 우리가 그릴 가자니아는 붉은색 설상화에 갈색의 무늬가 대비를 이루며 강렬한 느낌을 준다.

이 그림에서는 강렬한 설상화의 색상과 무늬가 어우러질 수 있도록 혼색하는데 포인트를 둔다. 아울러 관상화를 정확히 관찰하고 형태적 특징을 그릴 수 있도록 한다.

Color Chip 파버카스텔 전문가용 색연필

　105 *Light Cadmium Yellow* ┐
　　　　　　　　　　　　　　　　├ 관상화의 색상
　109 *Dark Chrome Yellow* ┘

　175 *Dark Sepia* ┐
　　　　　　　　　　　├ 설상화의 무늬
　180 *Raw Umber* ┘

　225 *Dark Red* 　설상화, 관상화의 명암

프리즈마 전문가용 색연필

　PC922 *Poppy Red* 　설상화의 색상

　PC923 *Scarlet Lake* 　설상화의 명암

　　　　블랜더

Sketch　활짝 핀 가자니아의 중심에 위치한 관상화(통꽃)와 꽃잎처럼 보이는 설상화(혀꽃)의 형태를 균형 있게
배치하고 상세하게 그려간다.

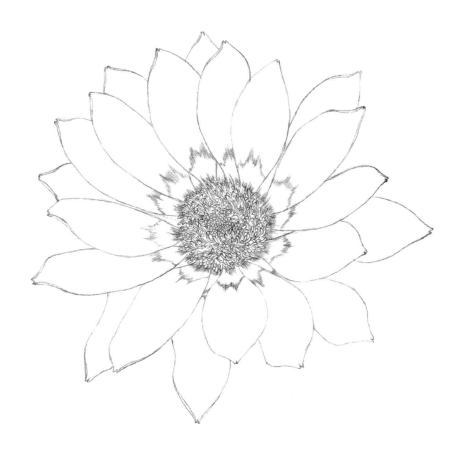

001

002

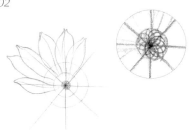

003

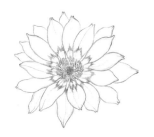

001.
세 개의 선이 서로 교차되도록 그린다.
꽃잎처럼 보이는 설상화를 제일 큰 원으
로, 무늬가 위치할 부분에 두 번째 원을,
관상화를 세 번째 원으로, 관상화의 덜
핀 부분을 제일 작은 원으로 그린다.

002.
설상화를 한 장씩 그린다. 이때 보이
지 않는 부분까지 그려 주면 형태를
잡기 수월해진다. 아울러 관상화의 덜
핀 부분을 표현한 제일 작은 원에 두
개의 나선형 선이 교차하도록 그린다.

003.
설상화의 가장자리 부분을 상세하게
표현하고 관상화와 무늬의 형태도
정확하게 그려준다.

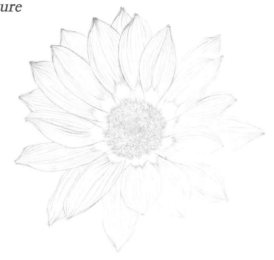
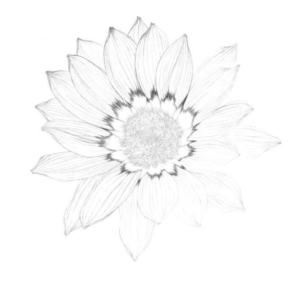

01. ① 스칼렛 레이크(■PC923)로 설상화(혀꽃)의 결을 흐리게 그린다.

② 다크 세피아(●175)로 설상화에 있는 무늬를 결을 따라 그린다.

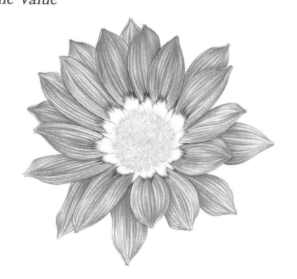
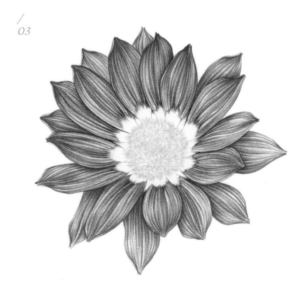

02. 스칼렛 레이크(■PC923)로 설상화의 명암을 넣는다. 얇고 주름이 있는 설상화의 결을 잘 살려 명암을 넣어 야 한다.

(**Tip**) 볼륨감을 생각하면서 움푹 들어간 부분은 진하게, 위로 솟구친 부분은 흐리게 채색한다. 꽃잎들이 서로 겹쳐지는 부분은 명암 을 더 넣어준다.

03. 다크 레드(●225)로 설상화에 명암을 넣는다. 설상화 끼리 겹치는 부분은 더 진하게 명암을 넣는다.

/
04 _1

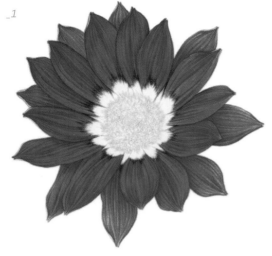

04. ① 포피 레드(■PC922)로 설상화를 블랜딩 하듯
 촘촘하게 결을 따라 채색한다.

_2

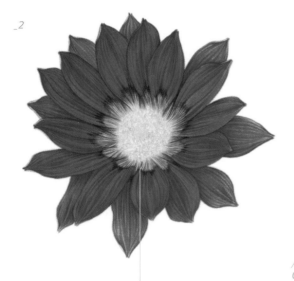

② 로 엄버(●180)로 설상화에 있는 무늬의 결을
 따라 채색한다.

/
05

05. 블랜더로 설상화에 있는 무늬의 결을 따라 블랜딩해
 부드럽게 만든다.

_1 _2

06. ① 다크 세피아(●175)로 설상화에 있는
　　 무늬를 선명하게 결을 따라 그려준다.

② 블랜더로 설상화에 있는 무늬 끝부분
　 에서 붉은색 설상화의 방향으로 블랜
　 딩하여 무늬가 바깥쪽으로 자연스
　 레 번지도록 한다.

step. **4**　　　　　　　　　*step.* **5**
Shade & Contrast　　**+**　　**Detail**

_1 _2

07. ① 다크 크롬 옐로(●109)로 관상화(통꽃)
　　 중심부의 형태를 그린다.

② 다크 레드(●225)로 관상화의 중심부
　 에 명암을 넣는다.

_3

③ 라이트 카드뮴 옐로(●105)로 관상화
　 중심부를 블랜딩 하듯 채색한다.

08. ① 다크 크롬 옐로(●109)로 관상화 암술대의 형태를 그린다.

② 다크 레드(●225)로 관상화 암술대의 명암을 넣는다.

③ 로 엄버(●180)로 관상화 화관의 형태를 그린다.

④ 라이트 카드뮴 옐로(●105)로 관상화 화관을 채색한다.

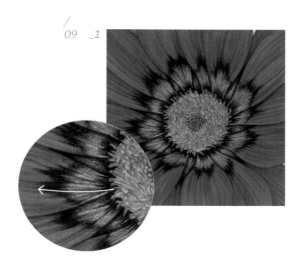

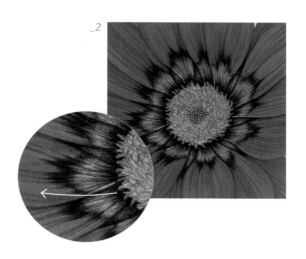

09. ① 다크 세피아(●175)로 관상화 주변에 있는
무늬를 설상화 방향으로 채색한다.

② 다크 레드(●225)로 관상화 주변에 있는
무늬를 블랜딩하듯 설상화 방향으로 채색
한다.

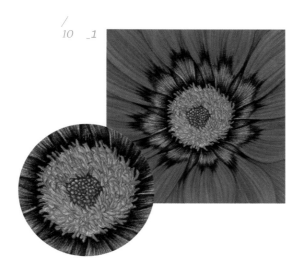

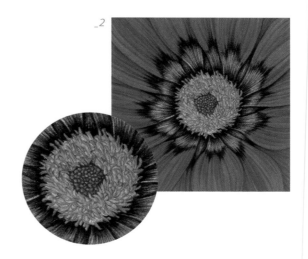

10. ① 다크 레드(●225)로 관상화의 중심부에
명암대비를 줘서 입체감을 더한다.

② 다크 크롬 옐로(●109)로 관상화의 중심부를
블랜딩한다.

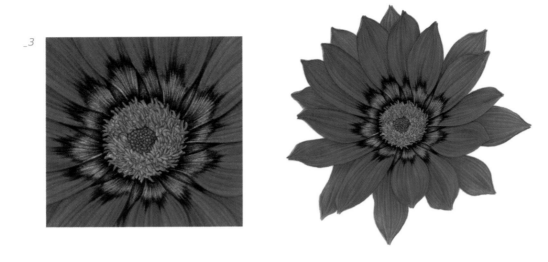

③ 다크 레드(●225)와 다크 세피아(●175)로 관상화 주변에 있는 무늬에 명암대비를 줘서 입체감을 더한다.

11. 다크 레드(●225)로 꽃잎처럼 보이는 설상화에 명암대비를 줘서 입체감을 더한다.

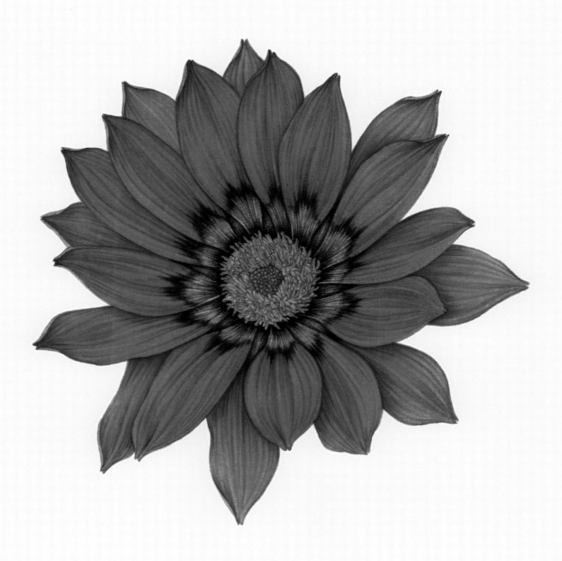

Gazania longiscapa
가자니아

수선화

Narcissus tazetta var. chinensis Roem.

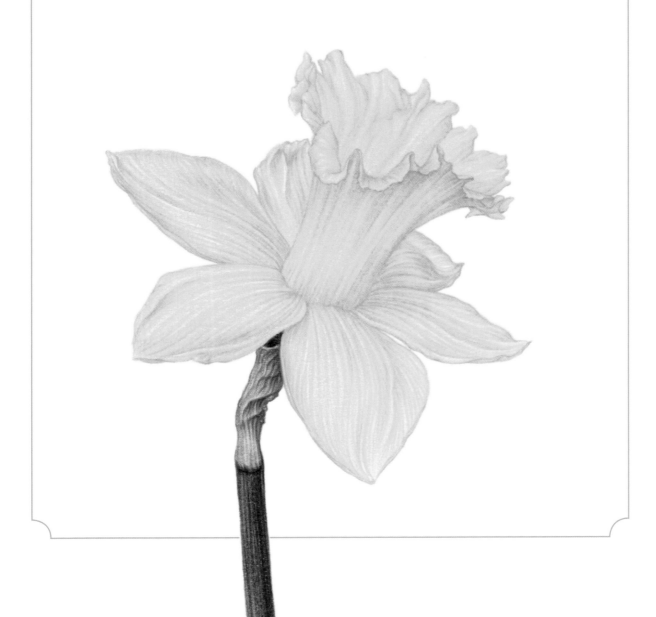

#꽃말_ 자존심
#개화 시기_ 12~3월

수선화는 얇은 종잇장 같은 막질의 질감을 지닌 포가 꽃봉오리를 감싸고 꽃자루 끝에
꽃이 옆을 향해 핀다. 화피갈래조각은 6개인데 둥글지만 끝이 뾰족하다. 그 위로는
나팔처럼 생긴 부화관이 중심에 위치한다.

이 그림에서는 수선화가 노란색이기 때문에 명암처리를 통해 꽃의 형태를 드러낸다.
다양한 노란색과 명암 색들을 혼합해서 얇은 화피갈래조각의 느낌을 표현하도록 한다.
부화관은 화피갈래조각보다 힘이 있는 느낌으로 명암을 조금 더 주도록 한다.
또한 얇은 종잇장 같은 막질의 포를 결을 살려 그려주고 다양한 색이 혼합되도록 한다.

Color Chip 파버카스텔 전문가용 색연필

101 White	⎤	줄기의 색상
165 Jupiter Green	⎦	
105 Light Cadmium Yellow		화피갈래조각, 부화관과 포의 블랜딩
107 Cadmium Yellow	⎤	화피갈래조각과 부화관의 색상
185 Naples Yellow	⎦	
106 Light Chrome Yellow		화피갈래조각과 부화관의 명암
174 Chrome Green Opaque		화피갈래조각과 부화관의 명암, 포의 색상
180 Raw Umber		부화관과 포의 명암

Sketch

나팔처럼 생긴 부화관을 지닌 수선화의 특징을 살려 그린다.
부화관 상단 부분의 주름들을 자연스레 묘사하고, 부화관을 받치고 있는 화피갈래조각도 균형이
맞도록 방사형으로 형태를 잡아 그리도록 한다.

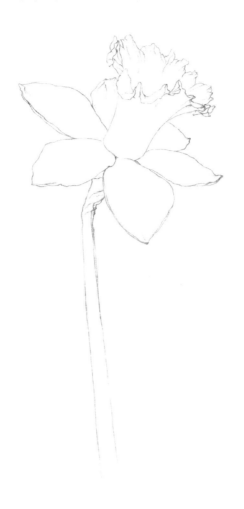

001

002

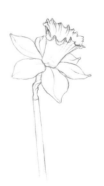

003

001.

줄기와 부화관 중심을 관통하는 두
기준선이 만나도록 긋는다. 나팔처
럼 생긴 부화관을 두 개의 크고 작은
타원을 연결해서 그린다. 화피갈래
조각이 그려질 부분은 타원을 그려
놓는다.

002.

방사형의 화피갈래조각의 형태를
이해하고 균형이 맞도록 각각의
화피갈래조각을 그려준다.

003.

부화관 상단의 주름들을 상세하게
그린다.

Texture

/
01

01. 라이트 카드뮴 옐로(●105)로 수선화의
부화관과 화피갈래조각에 있는 결을
흐리게 그린다.

step. *2*

Tone Value

/
02 _1 _2

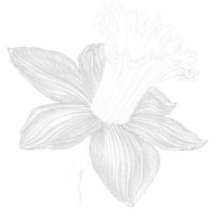

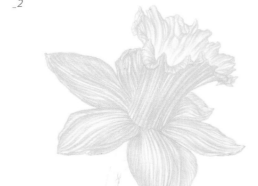

02. ① 라이트 크롬 옐로(●106)로 화피갈래조각에 ② 라이트 크롬 옐로(●106)로 부화관에 명암을
결을 따라 명암을 넣는다. 넣는다. 부화관은 화피갈래조각보다 힘있
게 명암을 넣는다.

(Tip) 이때 얇은 막질의 느낌을 표현하기 위해 면을 채우듯이
명암을 넣지 않는다.

03 _1

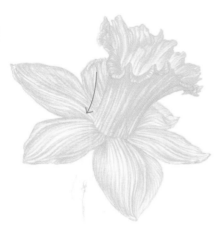

_2

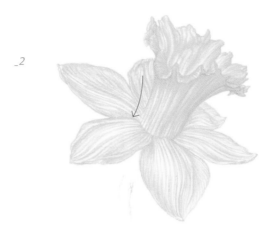

03. ① 카드뮴 옐로(●107)로 부화관의 상단 부분부터
하단의 방향으로 채색한다.

② 네이플 옐로(●185)로 부화관의 상단 부분부터
하단의 방향으로 채색한다.

04 _1

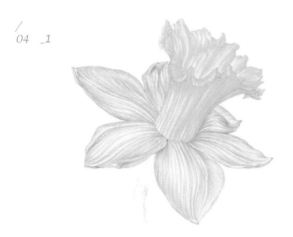

_2

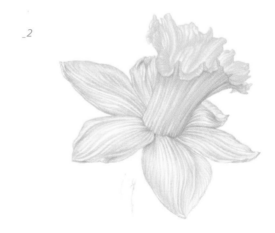

04. ① 크롬 그린 오페크(●174)로 화피갈래조각들이
겹치는 부분과 움푹 들어가는 부분에 매우
흐리게 결을 따라 채색한다.

② 크롬 그린 오페크(●174)로 부화관과 화피갈래조각이
만나는 부분과 부화관의 어두운 부분에 매우 흐리게
결을 따라 채색한다.

05 _1

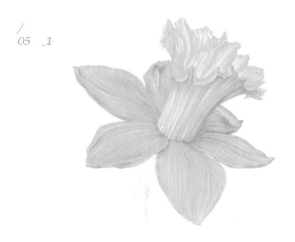

_2

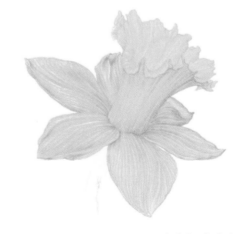

05. ① 라이트 카드뮴 옐로(●105)로 화피갈래조각을
블랜딩 하듯 채색한다.

② 라이트 카드뮴 옐로(●105)로 부화관을 블랜딩 하듯
채색한다.

Shade & Contrast
/

06 _1 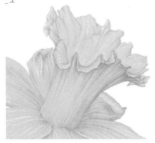 _2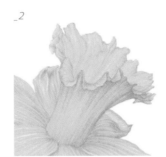

_3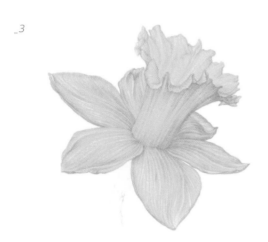

06. ① 로 엄버(●180)로 부화관에 명암대비를 줘서
　　입체감을 더한다.
　② 네이플 옐로(●185)로 부화관에 명암대비를
　　준 부분을 블랜딩해 부드럽게 만든다.

③ 네이플 옐로(●185)로 화피갈래조각에 명암
　대비를 줘서 입체감을 더한다.

step. *5*

Detail
/

07 _1 _2

07. ① 로 엄버(●180)로 얇은 막질의 포에 있는 결
　　을 그린다.
　② 로 엄버(●180)로 포의 결을 따라 채색한다.

08 _1 _2 _3

08. ① 크롬 그린 오페크(●174)로 포의 결을 따라
　　채색한다.
　② 라이트 카드뮴 옐로(●105)로 포의 결을 따라
　　블랜딩한다.
　③ 주피터 그린(●165)으로 화피갈래조각 밑에
　　살짝 보이는 꽃줄기 부분을 채색한다.

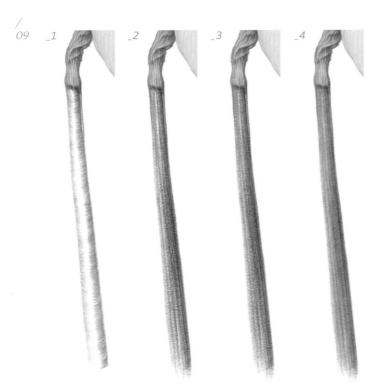

09. ① 주피터 그린(●165)으로 줄기의 입체감을 표현하기 위해 낚시 바늘 모양의 곡면을 구성하는 선으로 명암을 넣는다. 빛이 오는 방향은 짧고 흐리게, 어두운 방향은 길고 진하게 채색한다.

② 주피터 그린(●165)으로 줄기의 양 가장자리를 매끈하게 정리하며 명암을 넣는다.

③ 라이트 카드뮴 옐로(○105)로 줄기 전체에 흐리게 채색한다.

④ 화이트(○101)로 줄기를 블랜딩한다.

10. ① 주피터 그린(●165)으로 줄기에 명암대비를 줘서 입체감을 더한다.

② 로 엄버(●180)로 줄기 전체를 채색한다.

③ 주피터 그린(●165)과 크롬 그린 오페크(●174)로 줄기에 명암대비를 한 번 더 주고 정리한다.

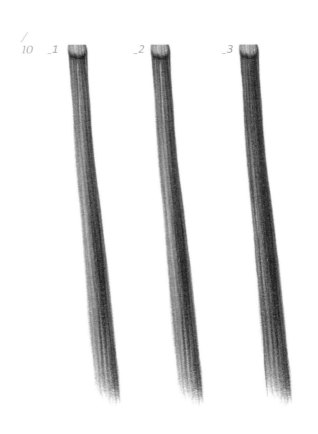

Narcissus tazetta var. chinensis Roem.
수선화

8

팬지

Viola tricolor var. hortensis

#꽃말_ 사색
#개화 시기_ 3~4월

팬지는 다섯 개의 꽃잎을 가지고 있으며 그 모양은 서로 같지 않다. 위의 두 개는 무늬가 없고 밑의 세 개는 균형감 있는 무늬를 가지고 있다. 우리가 그릴 팬지는 위의 꽃잎 2개 중 하나가 뒤로 숨어버린 구조로 아래의 3개의 꽃잎이 서로 균형감 있게 배치되어 있으며 아름다운 무늬를 가지고 있다. 이 그림에서 수술은 눈에 띄지 않는 암술의 상단에 위치하고 있기 때문에 아주 살짝 보이는 암술과 그 옆 2개의 꽃잎에 있는 털의 묘사에 포인트를 둔다.

팬지를 채색할 때는 꽃잎의 힘없고 얇은 느낌, 그리고 주름과 무늬에 포인트를 두고 표현해야 한다. 특히 팬지 꽃잎의 무늬는 여러 번 색을 올리는 레이어링 과정을 통해 깊은 색을 자연스럽게 표현해야 한다.

Color Chip 파버카스텔 전문가용 색연필

105 Light Cadmium Yellow	꽃의 전체적인 블랜딩	
107 Cadmium Yellow	꽃의 전체적인 기본 색	
185 Naples Yellow	꽃의 전체적인 명암	
174 Chrome Green Opaque	꽃잎의 털 명암	
180 Raw Umber	암술의 명암	
199 Black	꽃의 무늬와 명암	

프리즈마 전문가용 색연필

PC937 Tuscan Red	꽃의 짙은 무늬 색상

팬지의 아래 세 개의 잎이 균형이 맞도록 배치한다.

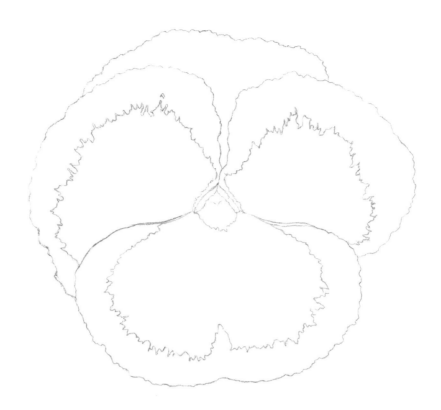

001

001.

팬지 꽃잎이 그려질 가장 큰 원을
그린다. 원의 중심을 잡고 그것을
기점으로 세 장의 꽃잎이 그려질 수
있도록 삼등분한다. 원의 중심에는
작은 삼각형을 그려 암술과 수술을
그릴 공간을 마련한다.

002

002.

삼등분한 부분마다 각각의 꽃잎의
형태를 그린다.

003

003.

꽃잎의 가장자리와 암술과 수술,
털 모양을 상세하게 표현한다.

step. 1
Texture
/
01 _1

_2

01. ① 블랙(●199)으로 흐리게 꽃잎의 무늬 속에
있는 맥을 그린다.

② 카드뮴 옐로(●107)로 흐리게 꽃잎의 무늬 밖
맥을 연결하여 그린다.

step. 2
Tone Value
/
02 _1

_2

02. ① 블랙(●199)으로 꽃잎의 무늬 속에 있
는 맥을 다시 한 번 진하게 그려준다.
이는 명암을 표현하는 과정에서 맥
이 도드라지게 하기 위함이다.

② 꽃잎 한 장씩 블랙(●199)으로 꽃의 중
심에서 무늬 외곽으로 채색한다.

Tip 꽃의 중심은 힘을 주어 진하게 시작하여 무늬
외곽으로 갈수록 힘을 빼며 흐리게 채색한다.

_3

③ 나머지 꽃잎들도 위와 같은 방식으로
블랙(●199)으로 꽃의 중심에서 무늬
외곽으로 채색한다.

/
03

03. 투스칸 레드(■PC937)로 꽃의 중심에서 무늬 외곽으로 채색한다. 명암을 줄 때와 마찬가지로 꽃의 중심은 힘을 주어 진하게 시작하여 무늬 외곽으로 갈수록 힘을 빼며 흐리게 채색한다.

/
04

04. 카드뮴 옐로(●107)로 무늬 부분의 ½지점부터 무늬 외곽으로 채색한다. 미리 채색해둔 투스칸 레드(■PC937) 색상 위에 카드뮴 옐로(●107) 색상이 레이어링되면서 무늬 외곽에 붉은 빛이 번져 나오도록 힘을 줘서 채색한다.

/
05

05. 카드뮴 옐로(●107)로 꽃의 중심 쪽도 채색한다.

/
06

06. 투스칸 레드(■PC937)로 꽃의 중심에서 무늬 외곽으로 다시 한 번 채색한다. 이 때 팬지 꽃잎의 무늬는 벨벳처럼 깊은 느낌의 색을 갖추게 된다.

/
07

07. 네이플 옐로(●185)로 꽃잎의 무늬 밖 부분을 채색한다. Step 01에서 카드뮴 옐로(●107)로 흐리게 그려놓은 꽃잎의 무늬 밖 맥을 살리면서 채색한다. 전체적으로 색을 빼곡히 채우는 것이 아니라 팬지 꽃잎의 얇은 두께를 생각하며 살짝 맥에 강약을 더하는 느낌으로 채색한다.

08. 카드뮴 옐로(●107)로 꽃잎의 무늬 밖 부분을 채색한다. 미리 채색해 둔 네이플 옐로(●185) 색상과 레이어링될 수 있도록 꽃잎의 무늬 외곽 부분에서 힘을 주어 진하게 시작하여 꽃잎의 외곽으로 갈수록 힘을 빼며 흐리게 채색한다. 전체적으로 색을 채우되 강약 있게 채색한다.

09. 라이트 카드뮴 옐로(●105)로 꽃잎의 무늬 밖 부분을 채색한다. 미리 채색해 둔 색상들이 어우러질 수 있도록 힘을 주어 블랜딩한다.

step. *4*
Shade & Contrast
/
10

_1

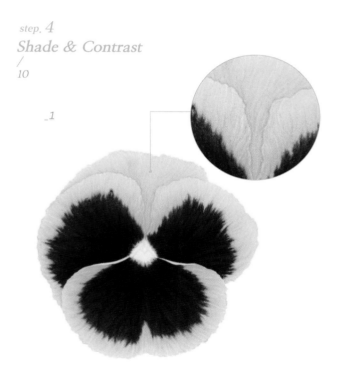

_2

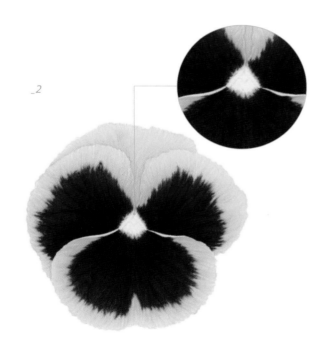

10. ① 네이플 옐로(●185)로 꽃잎의 무늬 밖 부분에 음영을 넣어준다. 이 때 미리 채색해 둔 맥을 따라서 부드럽게 색을 조금씩 올려준다.
아울러 꽃잎이 겹쳐지는 부분에도 음영을 넣어준다.

② 블랙(●199)으로 꽃의 중심에서 무늬의 ½ 지점까지 채색한다.

Tip 이 때 손에 힘을 빼고 부드럽게 채색한다.
그렇지 않을 경우 레이어링한 색들이 뭉칠 수 있다.

/
11 _1

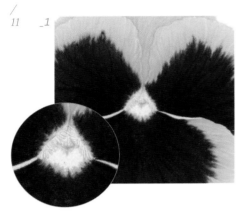 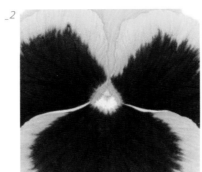

11. ① 크롬 그린 오페크(●174)로 꽃잎의 털을 그려준다. 그리고 팬지의 암술 너머에 위치한 꿀주머니로의 깊이감을 표현하기 위해 약간의 음영을 넣어준다.

② 라이트 카드뮴 옐로(●105)로 꽃잎의 털을 채색한다.

③ 로 엄버(●180)로 암술을 그리고 약간의 음영을 넣어준다.

/
12 _1

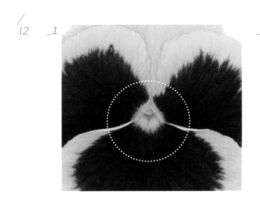 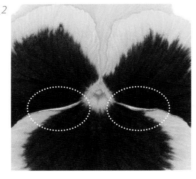 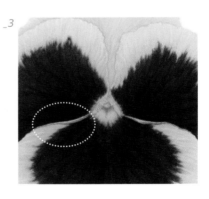

12. ① 라이트 카드뮴 옐로(●105)로 암술을 채색한다. 네이플 옐로(●185)로 암술 아래쪽 부분만 살짝 채색하여 음영을 주고 카드뮴 옐로(●107)로 블랜딩한다.

② 투스칸 레드(■PC937)로 팬지 꽃잎의 뒤집어진 부분에 약간의 색을 채색한다.

③ 라이트 카드뮴 옐로(●105)로 팬지 꽃잎의 뒤집어진 부분을 블랜딩하여 완성한다.

Viola tricolor var. hortensis
팬지

9

아마릴리스

Hippeastrum hybridum

#꽃말_ 자랑
#개화 시기_ 7~8월

아마릴리스는 꽃줄기 끝에 서너 개의 꽃들이 방사상으로 나 있는 산형꽃차례로 달린다.
우리가 그릴 아마릴리스는 그 여러 개의 꽃 중 하나이다. 여섯 개의 화피갈래조각이 있
으며 오렌지색 줄무늬가 있다. 한 개의 암술과 여섯 개의 수술이 있다.

이 그림에서는 아마릴리스의 여섯 개의 화피갈래조각에 있는 오렌지색 줄무늬를 자연스
럽게 표현하는데 포인트를 둔다. 화피갈래조각을 채색할 때 결에 맞춰 여러 차례 색을
올리며 입체감을 준다. 아울러 길게 뻗어 나온 암술과 수술의 형태를 이해하고 최대한
정확하게 표현한다.

Color Chip 파버카스텔 전문가용 색연필

101 White	꽃자루의 블랜딩	
184 Dark Naples Ochre	꽃밥의 색상	
117 Light Cadmium Red	화피갈래조각, 암술, 수술의 색상	
194 Red Violet	꽃밥, 줄기, 꽃자루의 명암	
168 Earth Green Yellowish	꽃자루의 색상	
174 Chrome Green Opaque	화피갈래조각, 꽃자루의 색상	
278 Chrome Oxide Green	꽃자루의 명암	
177 Walnut Brown	화피갈래조각, 암술, 수술의 명암	

프리즈마 전문가용 색연필

PC118 Cadmium Orange Hue	화피갈래조각의 색상, 암술, 수술의 명암	
PC1001 Salmon Pink	화피갈래조각의 명암, 암술, 수술, 꽃자루의 색상	
PC1013 Deco Peach	화피갈래조각의 블랜딩	

블랜더

아마릴리스를 구성하는 화피갈래조각 중 안쪽 세 개의 형태를 먼저 잡고 바깥쪽 세 개의 형태를 그 사이 사이에 위치하도록 그린다. 이 때 균형 있게 방사 대칭형으로 배치하는데 포인트를 둔다.

001

002

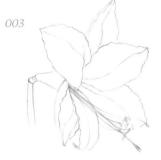

003

001.

안쪽 세 개의 화피갈래조각의 끝을 연결한 삼각형과 바깥쪽 세 개의 화피갈래조각의 끝을 연결한 삼각형을 그린다. 암술대와 줄기의 중심을 연결한 선을 그린다.

002.

안쪽 세 개의 화피갈래조각을 역삼각형에 각각의 꼭짓점에 그 끝이 닿을 수 있도록 위치를 잡아 형태를 그린다.

003.

바깥쪽 세 개의 화피갈래조각을 삼각형의 꼭지점에 그 끝이 닿을 수 있도록 위치를 잡아 형태를 그린다. 그리고 수술과 암술을 상세하게 그려준다.

Texture
/

Tone Value
/

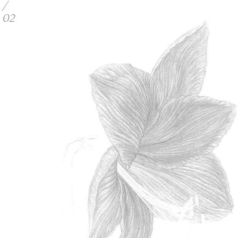

01. 살몬 핑크(■PC1001)로 화피갈래조각에
있는 결을 흐리게 그린다.

02. 살몬 핑크(■PC1001)로 화피갈래조각의 결을
따라 명암을 넣는다.

Mood
/

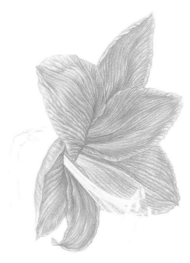

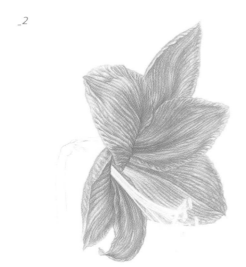

03. ① 카드뮴 오렌지 휴(■PC118)로 화피갈래조각의
결을 따라 채색한다.

② 라이트 카드뮴 레드(●117)로 화피갈래조각의 결을
따라 채색한다.

_2

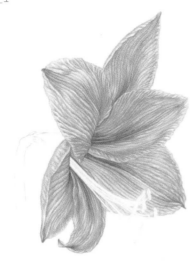

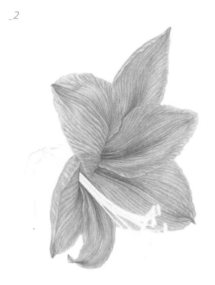

04. ① 크롬 그린 오페크(●174)로 화피갈래조각의
 시작부분과 끝부분에 살짝 결을 따라 채색한다.

② 데코 피치(⬜ PC1013)로 화피갈래조각 전체를
 블랜딩한다.

step. *4*
Shade & Contrast

_2

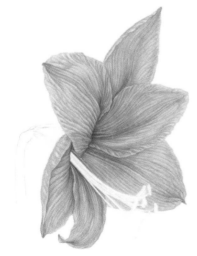

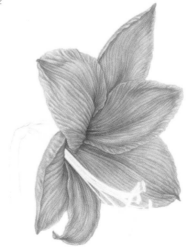

05. ① 월넛 브라운(●177)으로 화피갈래조각이 겹쳐
 지는 부분과 중심부에 명암대비를 줘서 입체
 감을 더한다. 이때 결을 따라 너무 진하지 않게
 색을 넣는다.

② 월넛 브라운(●177)으로 화피갈래조각의 가장자리
 와 끝부분에 명암대비를 줘서 입체감을 더한다.
 이때 결을 따라 너무 진하지 않게 색을 넣는다.

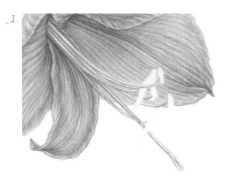

06. ① 카드뮴 오렌지 휴(■PC118)로 암술머리, 암술대와 수술대에
명암을 넣는다.

Tip 암술대와 수술대는 워낙 굵기가 얇기 때문에 빛이 오는 방향은 흐린 선
으로 형태를 그린다. 반면 어두운 방향은 입체감을 표현하기 위해 낚시
바늘 모양의 곡면을 구성하는 선으로 좀 더 진하게 채색한다.

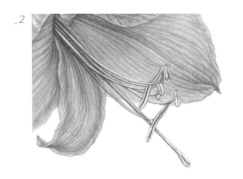

② 월넛 브라운(●177)으로 암술머리, 암
술대, 수술대, 꽃밥에 명암을 넣는다.
암술대와 수술대가 겹쳐지는 부분은
조금 진하게 명암을 준다.

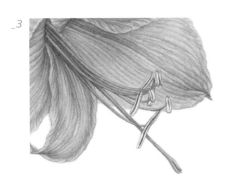

③ 살몬 핑크(■PC1001)로 암술머리,
암술대, 수술대를 채색한다.

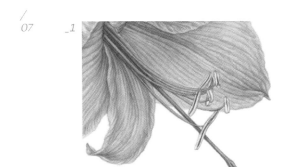

07. ① 라이트 카드뮴 레드(●117)로 암술머리
와 암술대를 채색한다.

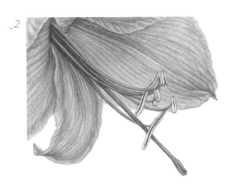

② 라이트 카드뮴 레드(●117)로 수술대
를 채색한다.

_1
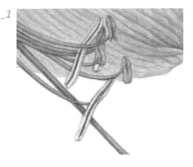

_2
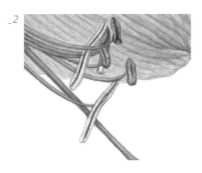

_3
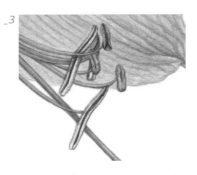

08. ① 다크 네이플즈 오커(●184)로 꽃가루가 생긴 꽃밥을 채색한다.

② 레드 바이올렛(●194)으로 꽃가루가 생긴 꽃밥에 명암대비를 줘서 입체감을 더한다.

③ 레드 바이올렛(●194)으로 꽃가루가 생기지 않은 꽃밥에 명암대비를 줘서 입체감을 더한다.

_4
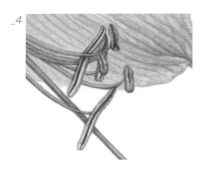

④ 화이트(○101)로 꽃가루가 생기지 않은 꽃밥을 블랜딩한다.

_5
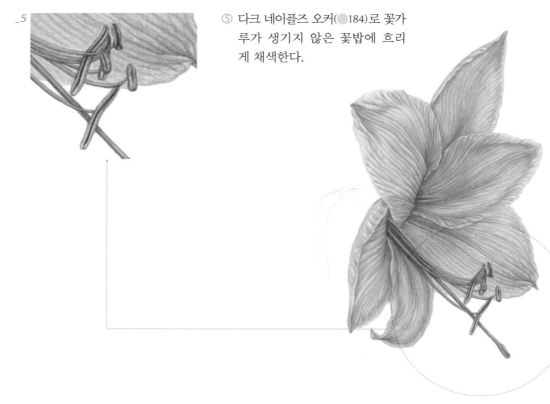

⑤ 다크 네이플즈 오커(●184)로 꽃가루가 생기지 않은 꽃밥에 흐리게 채색한다.

09. ① 크롬 옥사이드 그린(●278)으로 꽃
자루에 명암을 준다.

② 크롬 그린 오페크(●174)로 꽃자루
의 결을 그리고 채색한다.

_3 _4 _5

③ 살몬 핑크(■PC1001)로 꽃자루에
흐리게 채색한다.

④ 화이트(○101)로 꽃자루를 블랜딩
한다.

⑤ 어스 그린 옐로이시(●168)로 꽃
자루에 명암대비를 줘서 입체감
을 더한다.

10 _1 _2

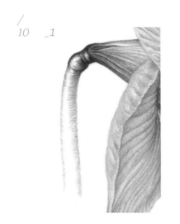 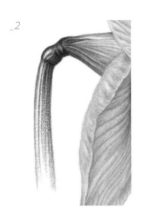

10. ① 크롬 옥사이드 그린(●278)으로 줄기의 입체감을 표
현하기 위해 낚시 바늘 모양의 곡면을 구성하는 선
으로 명암을 넣는다. 빛이 오는 방향은 짧고 흐리게,
어두운 방향은 길고 진하게 채색한다.
② 크롬 옥사이드 그린(●278)으로 줄기의 양 가장자리
를 매끈하게 정리하며 명암을 넣는다.

11 _1 _2

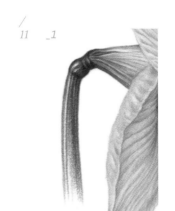 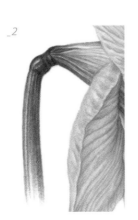

11. ① 크롬 그린 오페크(●174)로 줄기 전체를 채색한다.
② 블랜더로 줄기를 블랜딩한다.

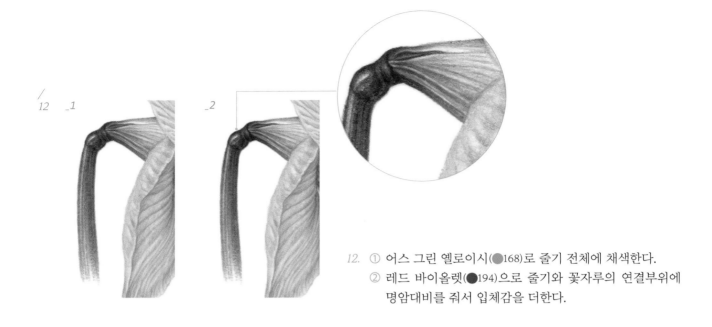

12. ① 어스 그린 옐로이시(●168)로 줄기 전체에 채색한다.
 ② 레드 바이올렛(●194)으로 줄기와 꽃자루의 연결부위에
 명암대비를 줘서 입체감을 더한다.

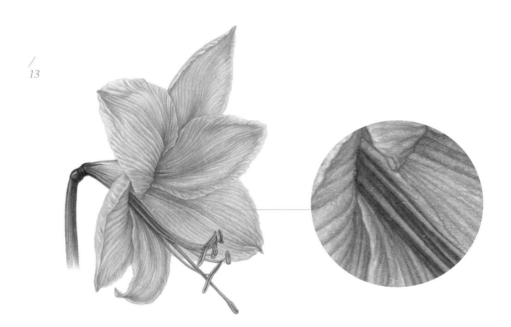

13. 레드 바이올렛(●194)으로 암술대와 수술대가 겹쳐진 부분에 명암대비를
 줘서 입체감을 더한다.

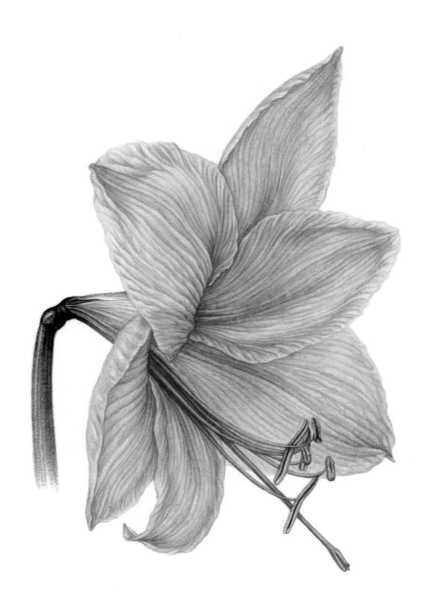

Hippeastrum hybridum
아마릴리스

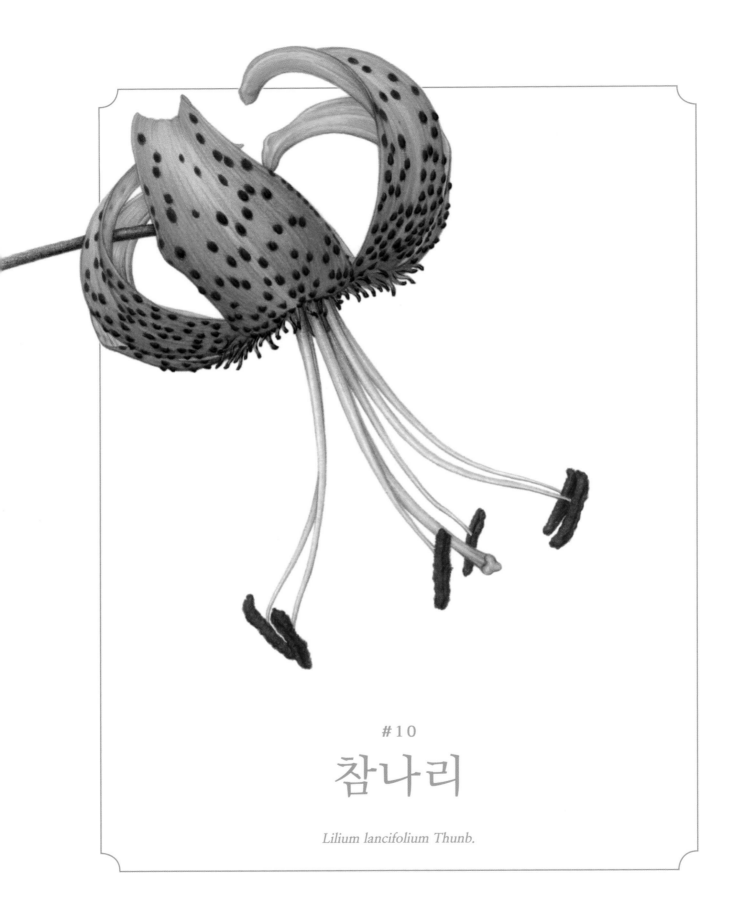

#10

참나리

Lilium lancifolium Thunb.

#꽃말_ 깨끗한 마음
#개화 시기_ 7~8월

참나리는 꽃이 밑을 향해 핀다. 화피갈래조각은 뒤로 심하게 말려 있고 여섯 장이며 밖의 세 장이 안의 세 장보다 폭이 약간 좁다. 화피갈래조각은 피침형이고 화피조각 안쪽에 흑자색의 반점이 있고 아랫부분에는 짧은 털이 많이 달려있다. 한 개의 암술과 여섯 개의 수술은 꽃 밖으로 길게 나왔으며 수술의 꽃밥은 짙은 적갈색이다.

이 그림에서는 참나리의 뒤로 말려 있는 느낌을 살리기 위해 여러 차례 색을 올려 입체감을 살린다. 화피갈래조각 안에 있는 흑자색 반점과 털의 자세한 묘사도 놓치지 않는다.

Color Chip	파버카스텔 전문가용 색연필	
	101 White	암술대와 수술대의 블랜딩
	102 Cream	화피갈래조각의 블랜딩
	109 Dark Chrome Yellow	
	111 Cadmium Orange	화피갈래조각, 털의 명암
	113 Orange Glaze	화피갈래조각, 암술대와 수술대의 색상
	117 Light Cadmium Red	화피갈래조각의 색상, 암술대와 수술대의 명암, 꽃밥의 블랜딩
	194 Red Violet	반점의 색상
	225 Dark Red	화피갈래조각, 꽃밥, 털의 명암
	170 May Green	줄기, 씨방의 색상
	174 Chrome Green Opaque	줄기, 씨방의 명암
	199 Black	반점의 명암

Sketch 밑을 향하고 있는 참나리는 뒤로 심하게 말려있는 화피갈래조각들을 잘 표현하는 것이 포인트이다.
아울러 꽃줄기에서 연결되는 암술과 수술의 위치도 균형을 맞춰야 한다.

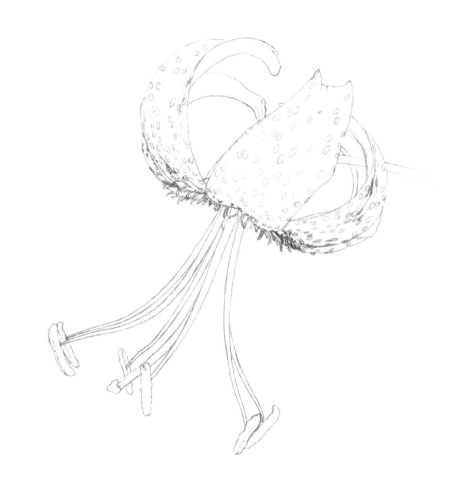

001

001.

참나리의 화피갈래조각들을 그려 넣을 부분에 두 개의 사선과 타원 하나를 그리고 참나리의 줄기와 암술대를 직선으로 연결한다.

002

002.

화피갈래조각의 형태를 구체화한다. 앞쪽에 드러나는 세 개의 화피갈래조각을 각각의 중심축을 잡고 나머지 외곽선을 그린다. 암술대가 시작되는 부분에 살짝 겉으로 드러나는 씨방의 모양도 그린다.

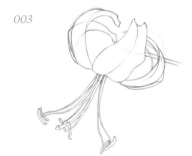

003

003.

뒤로 숨어있는 화피갈래조각들을 그리고, 암술과 수술도 방향성을 잡아 디테일하게 그린다.

step. 1

Texture
/
01 _1

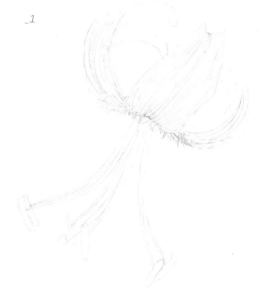

_2

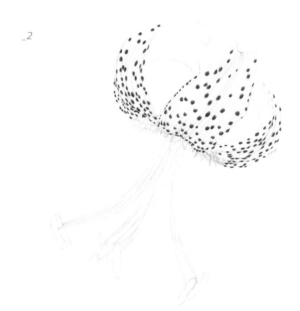

01. ① 카드뮴 오렌지(●111)로 화피갈래조각에
 있는 결을 흐리게 그린다.

② 레드 바이올렛(●194)으로 흑자색 반점을 그린다.

step. 2

Tone Value
/
02 _1

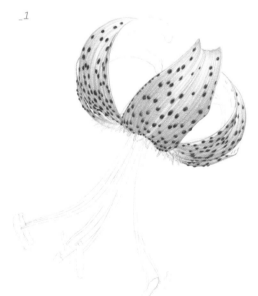

_2

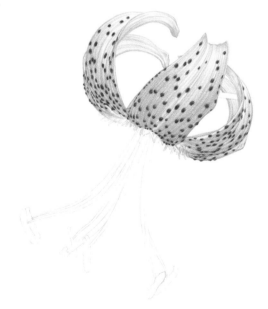

02. ① 카드뮴 오렌지(●111)로 화피갈래조각에
 결을 따라 명암을 준다.

② 카드뮴 오렌지(●111)로 화피갈래조각 뒷면에 흐리게
명암을 준다.

/
03 _1

_2

03. ① 카드뮴 오렌지(●111)로 밀구(蜜溝)에 있는 짧은 털을 채색한다.

② 라이트 카드뮴 레드(●117)로 화피갈래조각에 결을 따라 채색한다. 화피갈래조각이 뒤집어진 부분을 진하게 채색하고 화피갈래조각 끝부분으로 갈수록 흐리게 채색한다.

/
04 _1

_2

04. ① 라이트 카드뮴 레드(●117)로 화피갈래조각 뒷면을 흐리게 채색한다.

② 라이트 카드뮴 레드(●117)로 밀구에 있는 짧은 털을 채색한다.

_3

③ 오렌지 글레이즈(●113)로 화피갈래조각에 결을 따라 채색한다. 화피갈래조각이 뒤집어진 부분을 진하게 채색하고 화피갈래조각 끝부분으로 갈수록 흐리게 채색한다.

Shade & Contrast

05 _1 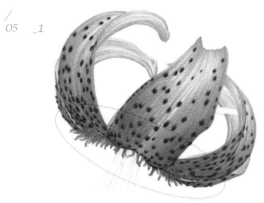 _2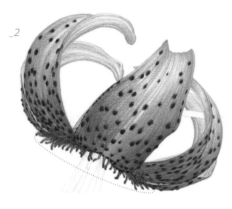

05. ① 다크 레드(●225)로 화피갈래조각이 뒤집어진 부분에 명암대비를 줘서 입체감을 더한다.

② 다크 레드(●225)로 밀구에 있는 짧은 털에 명암대비를 줘서 입체감을 더한다.

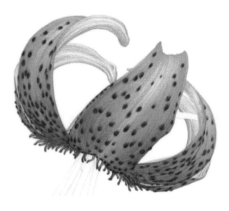

③ 다크 크롬 옐로(●109)로 화피갈래조각의 색이 진한 부분을 블랜딩한다.

④ 다크 크롬 옐로(●109)로 화피갈래조각 뒷면의 색이 진한 부분을 블랜딩한다.

06 _1 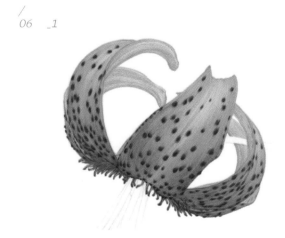 _2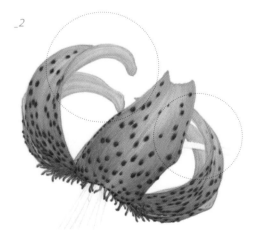

06. ① 크림(　102)으로 화피갈래조각의 밝은 부분을 블랜딩한다.

② 크림(　102)으로 화피갈래조각 뒷면을 블랜딩한다.

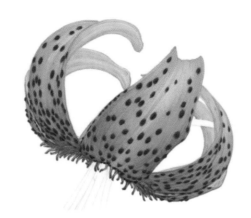

07. 다크 레드(●225)로 흑자색 반점을 채색한다.

_1

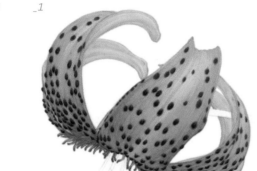

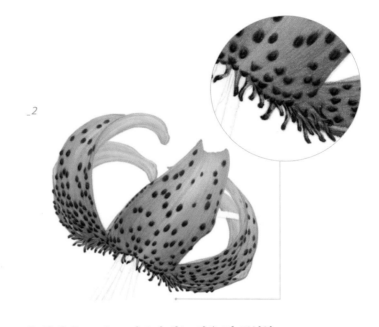

_2

08. ① 블랙(●199)으로 흑자색 반점 아랫부분에 명암대비를 줘서 입체감을 더한다.

② 블랙(●199)으로 밀구에 있는 짧은 털 끝부분에 명암대비를 줘서 입체감을 더한다.

_3

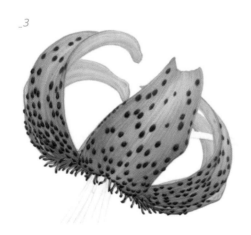

_4

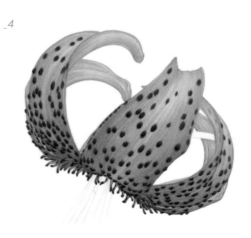

③ 라이트 카드뮴 레드(●117)로 화피갈래조각의 전체에 명암대비를 줘서 입체감을 더한다.

④ 라이트 카드뮴 레드(●117)로 화피갈래조각 뒷면 전체에 명암대비를 줘서 입체감을 더한다.

09. ① 다크 레드(●225)로 꽃가루가 생긴
꽃밥을 프리 섀딩하여 명암을 준다.

② 라이트 카드뮴 레드(●117)로 꽃밥
을 블렌딩한다.

③ 레드 바이올렛(●194)으로 꽃밥에
명암대비를 줘서 입체감을 더한다.

10. ① 라이트 카드뮴 레드(●117)로 암술대와 수술대에 명암
을 넣는다.

② 오렌지 글레이즈(●113)로 암술대와 수술대를
채색한다.

Tip 암술대와 수술대는 워낙 굵기가 얇기 때문에 빛이 오는 방향은
흐린 선으로 형태를 그린다. 반면 어두운 방향은 입체감을 표현하
기 위해 낚시 바늘 모양의 곡면을 구성하는 선으로 좀 더 진하게
채색한다.

11. ① 화이트(○101)로 암술대와 수술대를
블렌딩한다.

② 라이트 카드뮴 레드(●117)로 암술대와 수술대
에 명암대비를 줘서 입체감을 더한다. 암술대
와 수술대가 겹치는 부분은 더 진하게 채색한다.

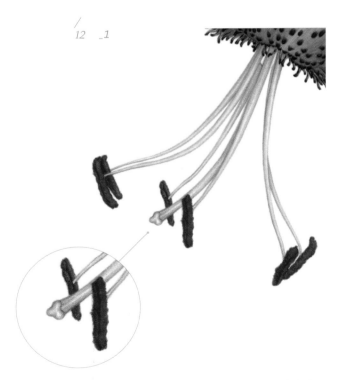

12. ① 라이트 카드뮴 레드(●117)로 암술머리에
명암을 준다.

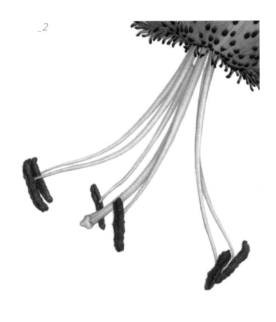

② 다크 크롬 옐로(●109)로 암술머리와 암술대에
채색한다.

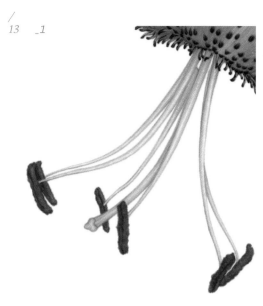

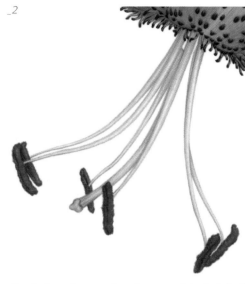

_2

13. ① 화이트(○101)로 암술머리와 암술대를
 블랜딩한다.

② 라이트 카드뮴 레드(●117)로 암술머리와 암
술대에 명암대비를 줘서 입체감을 더한다.

14 _1

14. ① 크롬 그린 오페크(●174)로 살짝 드러난
 씨방에 명암을 준다.

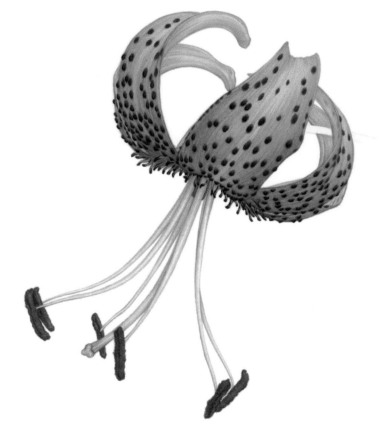

_2

② 다크 크롬 옐로(●109)로 씨방을
블랜딩한다.

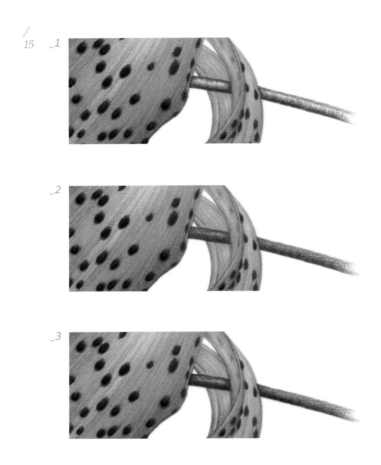

15. ① 크롬 그린 오페크(●174)로 줄기의 입체감을 표현하기 위해 낚시 바늘 모양
　　의 곡면을 구성하는 선으로 명암을 넣는다. 빛이 오는 방향은 짧고 흐리게,
　　어두운 방향은 길고 진하게 채색한다.
　② 메이 그린(●170)으로 줄기의 양 가장자리를 매끈하게 정리하며 채색한다.
　③ 레드 바이올렛(●194)으로 줄기에 있는 흑자색을 채색한다.

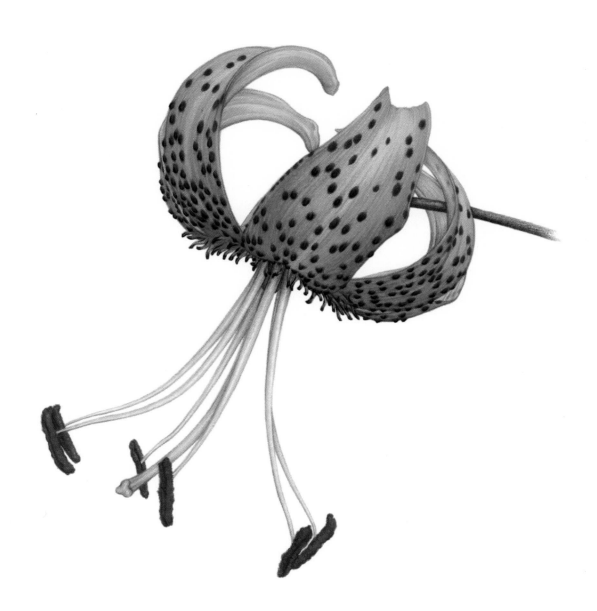

Lilium lancifolium Thunb.
참나리

#11
칼라

Calla palustris

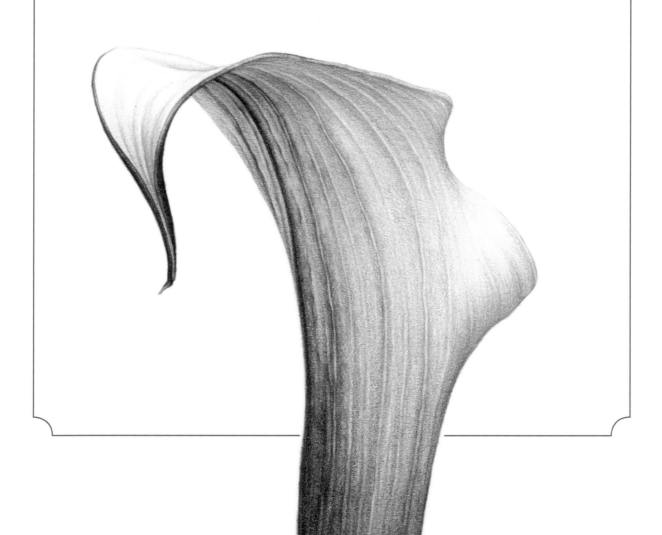

#꽃말_ 열정
#개화 시기_ 6~7월

칼라는 독특한 모양을 지니고 있다. 꽃대 상부가 곤봉 모양이고 꽃줄기가 다육화되어 곤봉 모양의 꽃대에 꽃이 표면에 여러 개가 서로 좁은 간격으로 모여서 난 육수꽃차례이다. 깔때기처럼 생긴 넓은 잎 모양의 불염포로 꽃차례가 감싸져 있다. 불염포의 끝은 꼬리처럼 길고 뾰족하다.

이 그림에서는 꽃차례는 드러나지 않고 불염포의 우아한 형태만 드러난다. 불염포의 꼬리처럼 길고 뾰족한 끝 부분의 입체감을 잘 살리고 불염포에 있는 무늬를 자연스레 표현하는 것에 포인트를 둔다.

Color Chip　　파버카스텔 전문가용 색연필

102 Cream	불염포의 색상	
165 Jupiter Green	⎫ 불염포와 줄기의 색상	
170 May Green	⎭	
174 Chrome Green Opaque	불염포의 무늬, 명암, 줄기의 명암	
230 Cold Grey Ⅰ	불염포의 명암	

Sketch 깔때기처럼 생긴 칼라의 형태를 잡기 위해 세 개의 타원을 이용한다.
불염포 상단의 꼬리처럼 길고 뾰족한 부분의 곡선미를 잘 살리도록 한다.

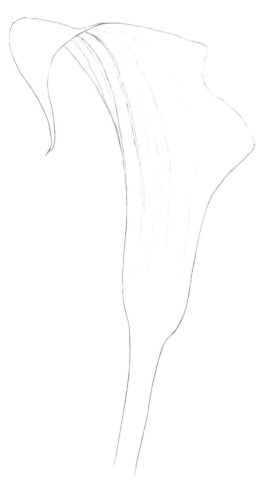

001

002

003

001.
칼라의 줄기와 불염포를 관통하는 직
선을 그린다. 불염포 상단 끝부분의 각
도를 염두에 두고 사선을 그린 후, 불
염포를 삼등분해 깔때기 형태를 나타
내기 위한 세 개의 타원을 그려 외곽선
을 부드럽게 연결한다.

002.
줄기와 불염포의 전체적인 형태를
그린다.

003.
불염포 상단의 꼬리처럼 길고 뾰
족한 부분을 포함하여 상세하게
그린다.

01. 크롬 그린 오페크(●174)로 카라의 불염포에 있는 무늬를 따라 결을 그린다.

step. *2*
Tone Value
/
02 _1 _2

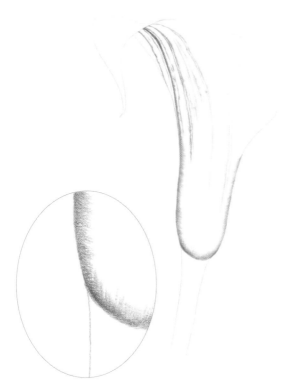

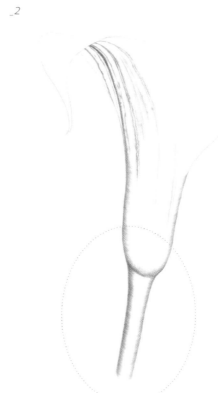

02. ① 불염포 하단에 입체감을 표현하기 위해 낚시 바늘 모양의 곡면을 구성하는 선을 사용해 크롬 그린 오페크(●174)로 명암을 준다.

② 원기둥꼴의 줄기의 입체감을 표현하기 위해 낚시 바늘 모양의 곡면을 구성하는 선을 사용해 크롬 그린 오페크(●174)로 명암을 준다.

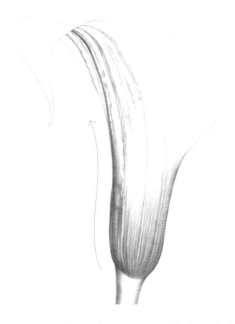

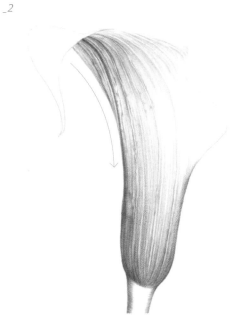

03. ① 크롬 그린 오페크(●174)로 불염포 하단에
　　 진하게 명암을 준다. 이때 하단에서 상단
　　 방향으로 채색한다.

② 크롬 그린 오페크(●174)로 불염포 상단에 명암을
　 흐리게 준다. 이때 상단에서 하단 방향으로 채색
　 한다.

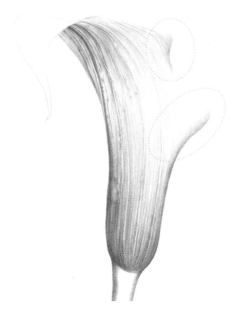

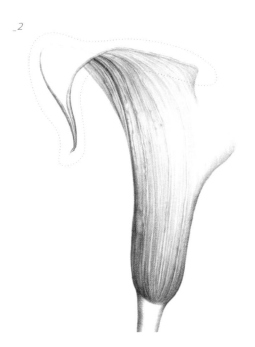

04. ① 크롬 그린 오페크(●174)로 불염포 상단의
　　 휘어진 부분들의 입체감을 표현하기 위해
　　 낚시 바늘 모양의 곡면을 구성하는 선을 사
　　 용해 살짝 명암을 준다.

② 크롬 그린 오페크(●174)로 불염포 끝에 꼬리처럼
　 길고 뾰족한 부분과 상단의 뒤집어진 부분에 명암을
　 준다.

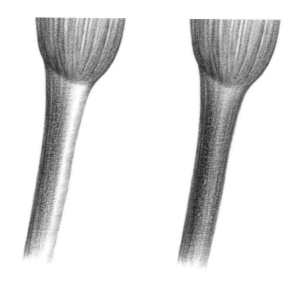

05. 크롬 그린 오페크(●174)로 줄기의 양 가장자리를 매
 끈하게 정리하며 명암을 넣는다.
 빛이 오는 방향은 짧고 흐리게, 어두운 방향은 길고
 진하게 채색한다.

step. 3
Mood
/
06 _1

_2

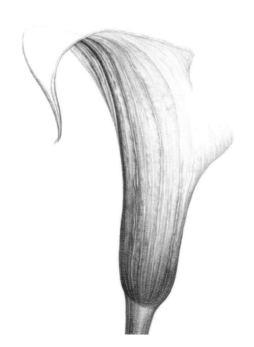

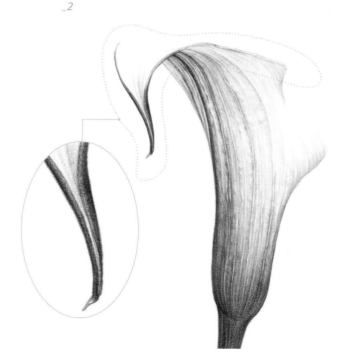

06. ① 주피터 그린(●165)으로 불염포 전체적으로
 채색한다.

② 주피터 그린(●165)으로 불염포 끝에 꼬리처
 럼길고 뾰족한 부분과 상단의 뒤집어진 부분의
 안쪽은 매우 흐리게 결을 잡아가면서 채색한다.

07. 주피터 그린(●165)으로 줄기에 전체적으로 채색한다.

08. ① 메이 그린(●170)으로 불염포 상단에 채색한다. 채색
　　 방향은 상단에서 하단으로 향하도록 한다.
　　 ② 메이 그린(●170)으로 불염포 하단에 채색한다. 채색
　　 방향은 하단에서 상단으로 향하도록 한다. 불염포
　　 의 하단 부분은 힘을 줘서 진하게 채색한다.

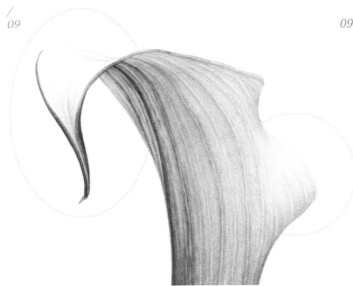

09. 크림(○102)으로 불염포 끝에 꼬리처럼 생긴 부분과
　　 빛을 많이 받는 오른쪽 상단을 부드럽게 채색한다.

10

10. 메이 그린(●170)으로 줄기 전체에 채색한다.

Shade & Contrast

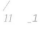

11 _1

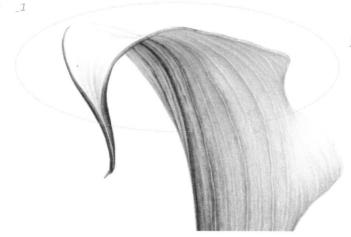

11. ① 콜드 그레이 I (●230)로 불염포 상단 부분에
　　명암대비를 줘서 입체감을 더한다.

_2

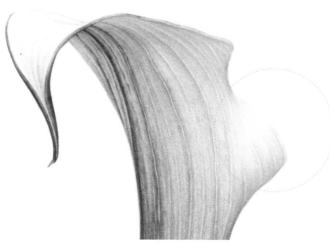

② 콜드 그레이 I (●230)로 불염포 오른쪽 하단
　부분에 명암대비를 줘서 입체감을 더한다.

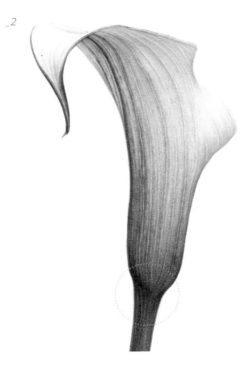

12. ① 콜드 그레이 I (230)로 불염포 끝에 꼬리처럼
생긴 부분에 명암대비를 줘서 입체감을 더한다.

② 주피터 그린(●165)으로 불염포 하단에
명암대비를 줘서 입체감을 더한다.

step. *5*
Detail
/
13

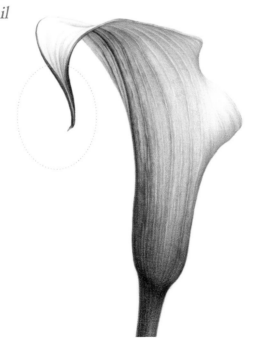

13. 주피터 그린(●165)으로 칼라에 전체적으로 무늬를
한 번씩 정확하게 그려주고 불염포 끝에 꼬리처럼
길고 뾰족한 부분과 상단의 뒤집어진 부분에도 좀
더 명암을 준다.

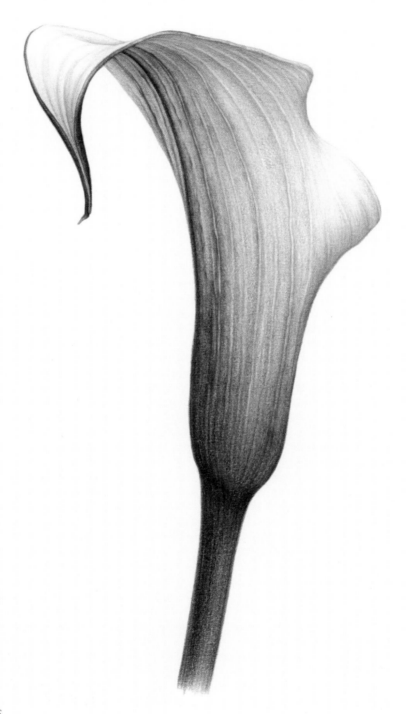

Calla palustris
칼라

#12

수국

Hydrangea macrophylla

#꽃말_ 진심
#개화 시기_ 6~7월

수국은 꽃잎처럼 생긴 꽃받침조각이 4~5개가 있는데 토양의 산성도에 따라서 꽃
받침의 색이 변한다. 강한 산성 토양에서는 푸른 꽃을, 알칼리성 토양에서는 붉은
꽃을 피운다. 전체적인 형태는 반구면으로 볼 수 있는데 꽃줄기에 붙은 꽃자루의
길이가 위로 갈수록 짧아져서 전체적으로 편평꽃차례의 형태를 지니고 있다.
수국은 아주 작은 꽃이 피는데 꽃잎은 4~5개이며 수술은 10개 정도로 암술은 퇴화
하고 암술대는 3~4개이다. 우리가 그릴 수국은 꽃이 피기 전의 모습이라 작은 꽃
봉오리가 동글동글 달려있는 상태이다.

이 그림에서는 싱그러운 녹색의 4개의 꽃받침조각들이 서로 어우러져 반구면을
이루면서 피어난 모습을 입체적으로 표현하는데 포인트를 둔다. 꽃받침조각의 맥
들을 정확히 표현해 사실감 있게 나타낸다.

Color Chip 파버카스텔 전문가용 색연필

	101 White	꽃받침조각의 블랜딩
	167 Permanent Green olive	꽃받침조각의 색상, 줄기의 명암을 표현
	168 Earth Green Yellowish	꽃받침조각의 명암, 줄기의 색을 표현
	177 Walnut Brown	줄기의 명암과 색을 표현

블랜더

Sketch

전체적으로 반구면 형태를 이루는 수국의 전체적인 형태를 이해하고 이를 구성하는 꽃송이처럼 생긴 각각의 꽃받침조각들을 정확하게 표현하는데 포인트를 둔다.

001

001.

줄기를 관통하는 직선을 그리고 그를 중심으로 반구면을 그린다. 반구면을 세 개의 층으로 나눈다.

002

002.

각 층마다 꽃송이처럼 보이는 꽃받침조각들의 형태를 원의 형태로 잡아 놓는다.

003

003.

각각의 원을 구성하는 네 개의 꽃받침조각들의 형태를 구체화한다. 아울러 그 중심에 아주 작은 구 모양의 꽃도 그린다.

01. 어스 그린 옐로이시(●168)로 중앙의 작은 꽃봉오리의 형태를 그려주고 꽃잎처럼 생긴 꽃받침조각에 맥을 흐리게 그려준다.

step. *2*
Tone Value
/
02

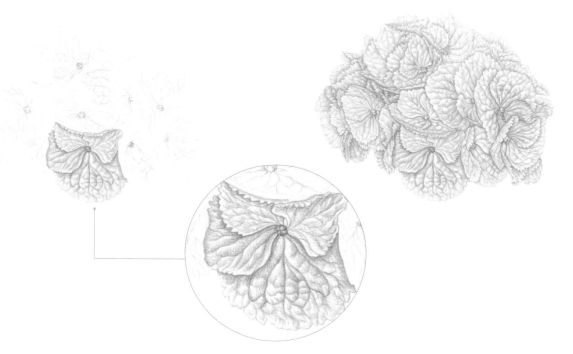

02. 어스 그린 옐로이시(●168)로 맥을 따라 명암을 준다. 중앙의 작은 꽃봉오리는 꽃잎이 갈라진 상태의 둥근 모양의 볼륨감을 생각하면서 명암을 준다. 꽃받침조각이 가진 볼륨감을 생각하면서 움푹 들어간 부분은 진하게, 위로 솟구친 부분은 흐리게 채색한다.

꽃받침조각 간의 경계 부분에 명암을 좀 더 준다. 아울러 작은 꽃봉오리와 꽃받침조각이 맞닿는 아랫부분도 명암을 좀 더 준다.

/
03

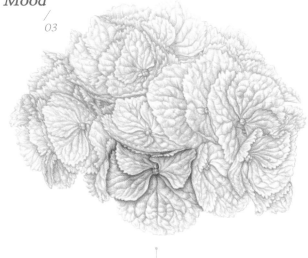

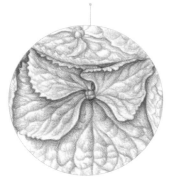

03. 퍼머넌트 그린 올리브(●167)로 작은 꽃봉오리와 꽃
받침조각에 명암의 강약을 따라 전체적으로 채색한
다. 명암이 진하게 들어간 부분은 채색도 진하게, 명
암이 흐리게 들어간 부분은 채색도 흐리게 한다.

/
04

04. 화이트(○101)로 꽃봉오리와 꽃받침조각을 모두
블랜딩한다.

step. 4
Shade & Contrast

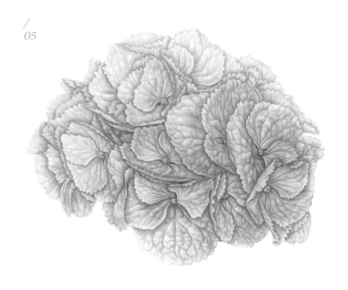

05

05. 어스 그린 옐로이시(●168)로 꽃봉오리와 꽃받침조각에
 명암대비를 줘서 입체감을 더한다.

06 _1

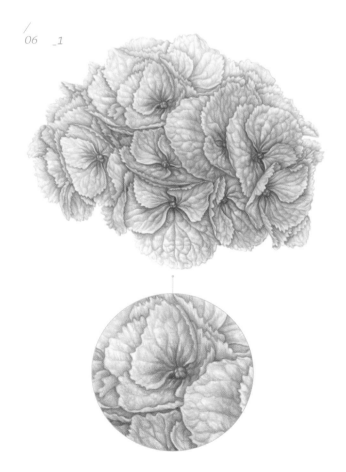

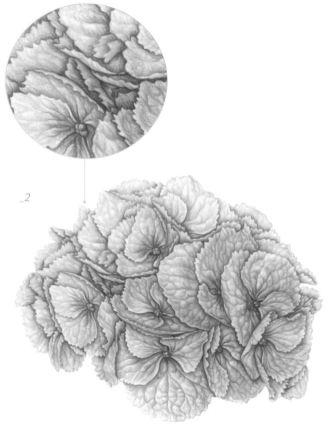

_2

06. ① 퍼머넌트 그린 올리브(●167)로 꽃봉오리와 그
 주변 꽃받침조각에 명암대비를 준다.

② 퍼머넌트 그린 올리브(●167)로 꽃받침조각 간의 경계
 부분에 명암대비를 준다.

07 _1

_2

_3

07. ① 원기둥꼴의 줄기의 입체감을 표현하기 위해 낚시 바늘 모양의 곡면을 구성하는 선을 사용해 퍼머넌트 그린 올리브(●167)로 명암을 준다. 빛이 오는 방향은 짧고 흐리게, 어두운 방향은 길고 진하게 채색한다.

② 퍼머넌트 그린 올리브(●167)로 줄기의 양 가장자리를 매끈하게 정리하며 명암을 넣는다.

③ 어스 그린 옐로이시(●168)로 명암의 강약을 따라 전체적으로 채색한다.

08 _1

_2

08. ① 월넛 브라운(●177)으로 줄기에 명암대비를 줘서 입체감을 더하고 블랜더로 줄기 전체를 블랜딩한다.

② 월넛 브라운(●177)으로 줄기에 있는 무늬를 그린다.

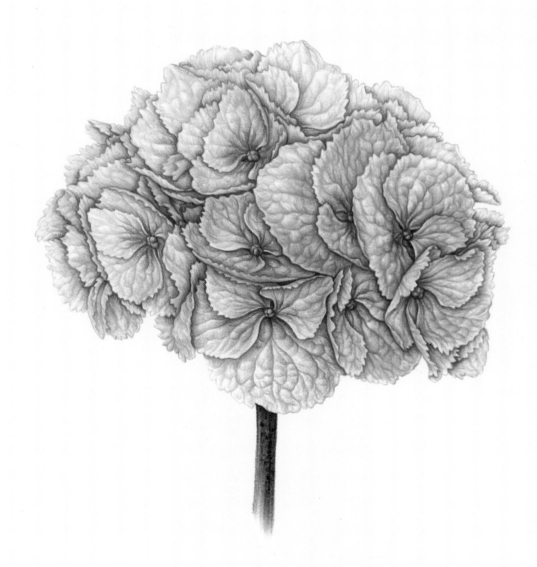

Hydrangea macrophylla
수국

#13

무스카리

Muscari armeniacum

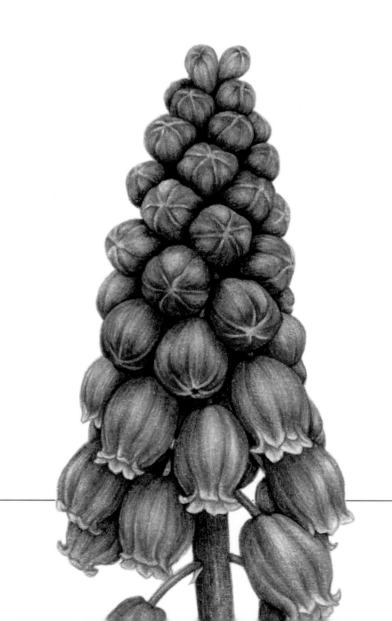

#꽃말_ 실의
#개화 시기_ 4~5월

무스카리는 포도송이를 닮은 향기 좋은 꽃들이 피어 그레이프 히아신스
(grape-hyacinth)라고도 한다. 꽃대의 길이는 10~30cm로 길게 뻗은 꽃줄기에
다수의 꽃자루가 있는 꽃이 달리는 총상꽃차례이다. 위쪽보다 아래쪽 꽃자루
가 길어서 꽃차례 전체가 원뿔모양인 원추형을 이룬다. 종 모양의 작은 꽃들은
윗부분은 생식력이 없는 연한 청색으로 밀집해서 피고, 아랫부분은 생식력이
있는 꽃들이 진한 청색으로 핀다.

이 그림에서는 상단의 작고 연한 청색의 꽃들과 아래로 갈수록 진한 청색의
꽃들을 각각 형태를 이해하고 또렷하게 표현하는 것에 포인트를 둔다. 또한
작은 꽃송이들 간의 명암을 표현해 전체적인 원뿔모양의 꽃모양이 입체감
있게 표현되도록 유의한다.

Color Chip　　파버카스텔 전문가용 색연필

101 White	꽃의 블랜딩	
102 Cream	줄기의 블랜딩	
120 Ultramarine		
157 Dark Indigo	├ 꽃의 명암	
199 Black		
138 Violet	꽃의 색상	
194 Red Violet	꽃의 포인트 색상	
168 Earth Green Yellowish	꽃, 줄기의 색상	
174 Chrome Green Opaque	줄기의 명암	

포도송이를 닮은 원뿔모양의 무스카리는 규칙적인 꽃차례가 포인트이다.
전체적인 원뿔모양을 그려놓고 작은 종 모양의 꽃송이들을 배열한다.

001

001.
줄기의 중심선을 그리고 그 선을 중심으로 원뿔모양을 그린다.

002

002.
두 개의 곡선이 교차되도록 그린다.
이때 두 개의 곡선 간의 간격이 상단은 좁고 하단으로 갈수록 넓어지도록 한다. 교차되는 부분마다 꽃송이들의 대략의 형태를 상단에서부터 타원형으로 그린다.

003

003.
각각의 작은 꽃송이들을 종 모양으로 상세하게 그린다.

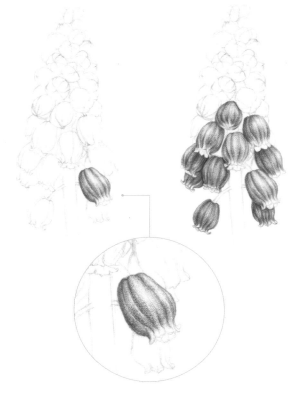

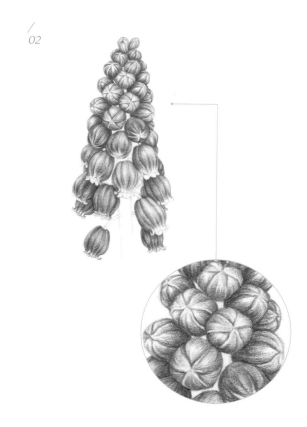

01. 울트라마린(●120)으로 단지 모양의 작은 꽃 하나하나에 명암을 넣는다. 이때 빛이 오른쪽 상단에서 비치는 것을 감안해 오른편은 밝게 왼편은 어둡게 채색한다.

02 울트라마린(●120)으로 겹쳐지거나 부딪히는 꽃들을 채색할 때 그 맞닿은 부분은 좀 더 진하게 명암을 넣는다.

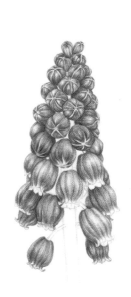

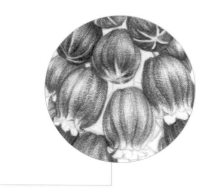

03. 바이올렛(●138)으로 보랏빛이 도는 상단 꽃봉오리를 채색한다.
이제 막 개화하기 시작한 꽃들도 약간씩 채색해 준다.

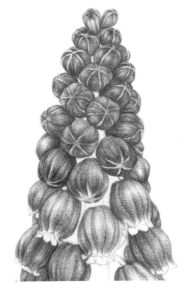 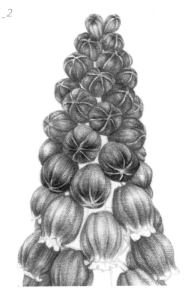

04. ① 어스 그린 옐로이시(●168)로 연둣빛이
　　도는 상단 꽃봉오리를 채색한다.

② 레드 바이올렛(●194)으로 자줏빛이
　도는 상단 꽃봉오리를 채색한다.

step. **4**
Shade & Contrast

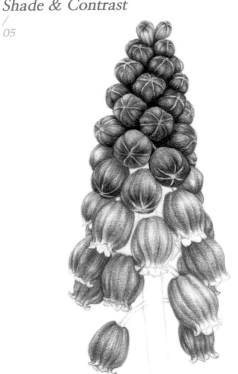 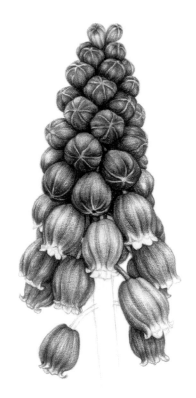

05.　다크 인디고(●157)로 꽃들 간에 명암대비를 줘서 입체감을 더한다.

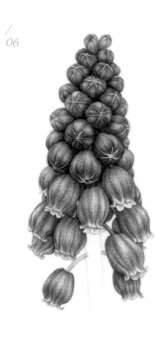

06

06. 울트라마린(●120)으로 꽃 전체를
블랜딩하듯 채색한다.

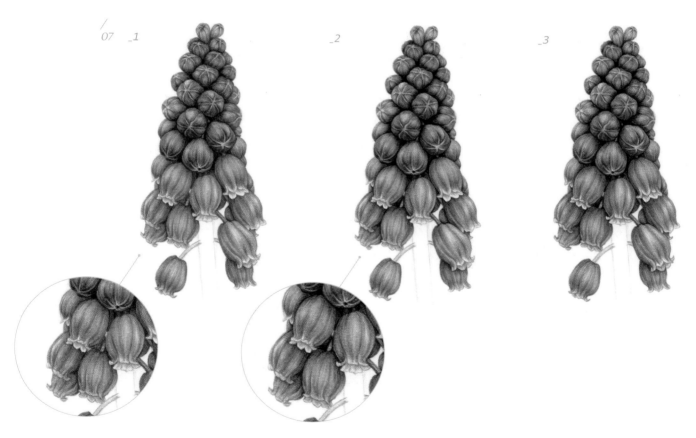

07 _1　　　　　　　　_2　　　　　　　　_3

07.　① 화이트(○101)로 꽃 전체를
블랜딩하듯 채색해 색들을
부드럽게 혼합한다.

② 블랙(●199)으로 꽃들 간의 명
암대비를 한 번 더 줘서 입체
감을 더한다. 이때 너무 넓은
범위를 채색하지 않도록 조심
한다.

③ 울트라마린(●120)으로 꽃
전체를 블랜딩하듯 채색해
색들을 부드럽게 혼합한다.

08.　① 원기둥꼴 줄기의 입체감을 표현하기 위해 낚시바늘 모양의 곡면을 구성하는 선을
　　　사용해 크롬 그린 오페크(●174)로 줄기에 명암을 넣는다.
　　② 크롬 그린 오페크(●174)로 줄기의 양 가장자리를 매끈하게 정리하며 명암을 넣는다.

09.　① 레드 바이올렛(●194)으로 줄기에 무늬를 프리 섀딩 기법으로 그리고 줄기의 어두운
　　　방향에 음영을 살짝 넣는다.
　　② 어스 그린 옐로이시(●168)로 줄기를 전체적으로 채색한다.
　　③ 크림(○102)으로 줄기를 블랜딩한다.

10.　다크 인디고(●157)로 하단의 작은 꽃자루에
　　명암을 주고 울트라마린(●120)으로 블랜딩한다.

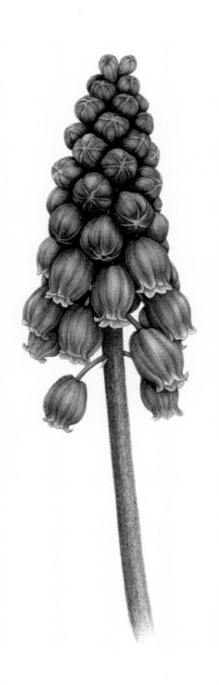

Muscari armeniacum
무스카리

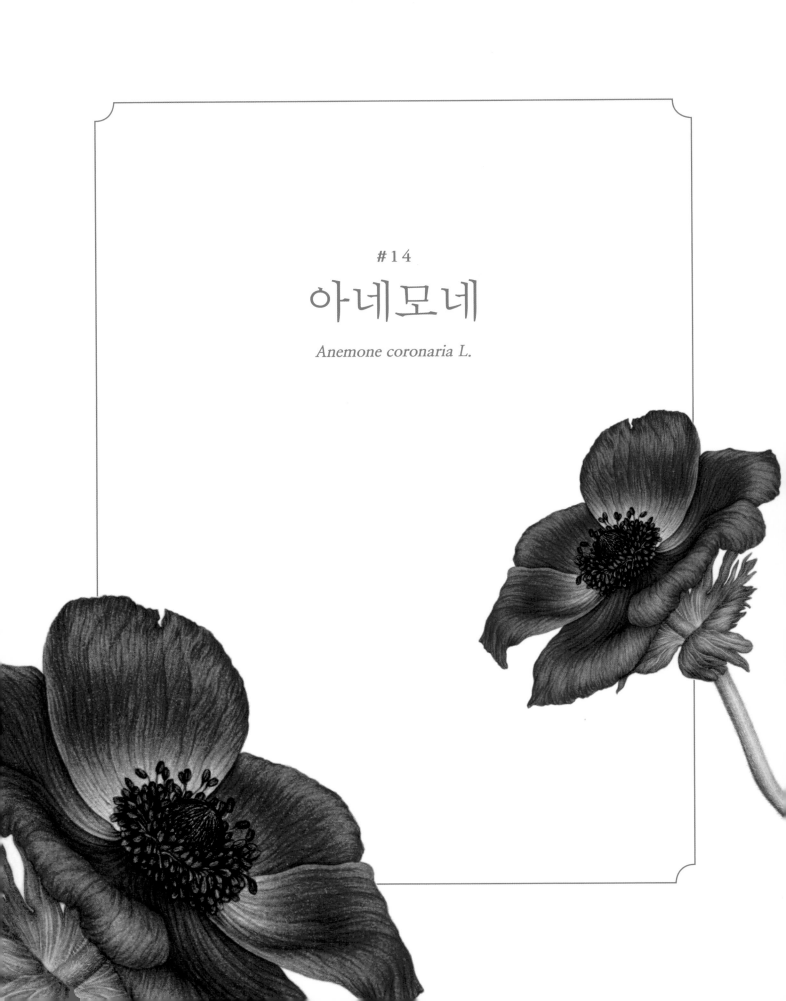

#14

아네모네

Anemone coronaria L.

#꽃말_ 기다림, 사랑의 괴로움
#개화 시기_ 3~5월

아네모네는 우리가 꽃잎이라고 알고 있는 꽃받침이 매우 화려하다.
우리가 그릴 아네모네는 여섯 장의 꽃받침이 꽃잎마냥 한 개의 암술과 수십 개의
수술을 받치고 있다. 줄기의 윗부분에 달린 고리 모양의 것은 포엽으로 하나의 꽃
을 안고 있는 소형의 잎을 칭한다.

이 그림에서는 혈관과 같은 맥이 드러나는 얇은 꽃받침들을 결을 따라 부드럽게
채색한다. 꽃받침에 명암을 적절히 줘서 꽃받침들이 수술과 암술들을 받치고 있는
느낌을 준다. 암술머리와 수술들의 정확한 표현에 유의하며 포엽의 구부러진 느낌
을 잘 표현하도록 한다.

Color Chip 파버카스텔 전문가용 색연필

138 Violet	꽃받침, 줄기의 색상	
141 Delft Blue	꽃받침의 명암	
151 Helioblue Reddish	꽃받침의 색상	
157 Dark Indigo	꽃받침, 줄기, 포엽의 명암	
199 Black	암술의 색상과 수술의 명암	
174 Chrome Green Opaque	줄기, 포엽의 명암	
205 Cadmium Yellow Lemon	줄기, 포엽의 색상	

 블랜더

완전히 만개한 아네모네의 꽃잎처럼 생긴 여섯 개의 꽃받침들을 균형을 이루도록 그린다.
암술과 수술의 형태를 정확히 이해하고 표현하는데 포인트를 둔다.

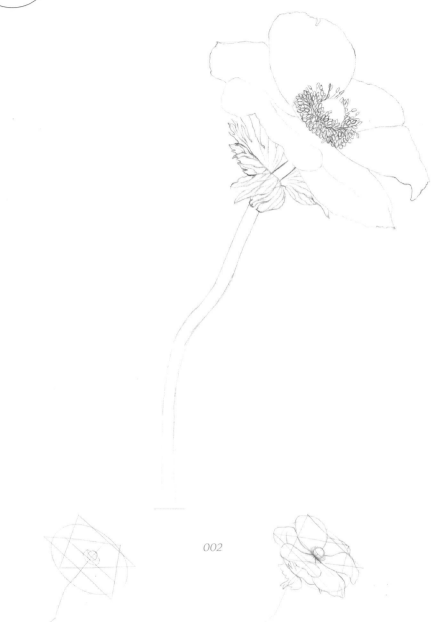

001

002

003

001.

줄기의 중심선이 꽃의 중심에 있는
암술을 관통하도록 그린다. 안쪽 세
개의 꽃받침의 끝부분을 연결하는 삼
각형과 바깥쪽 세 개의 꽃받침의 끝
부분을 연결하는 삼각형을 그린다. 둥
근 암술과 수술의 형태도 그린다.

002.

안쪽 세 개의 꽃받침의 형태를 먼저
그린다. 그 후 바깥쪽 세 개의 꽃받
침의 형태를 그린다. 암술 주변의 수
술대를 중심축에서 시작되는 선들
로 그린다. 줄기에 있는 포엽의 굴곡
진 형태도 그려 놓는다.

003.

각각의 꽃받침 가장자리의 미세한
굴곡을 표현한다. 수술대에 타원형
의 작은 꽃밥들을 그린다.

step. **1**
Texture

/
01

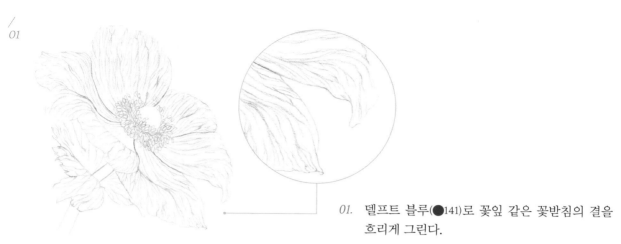

01. 델프트 블루(●141)로 꽃잎 같은 꽃받침의 결을
　　　흐리게 그린다.

step. **2**
Tone Value

/
02

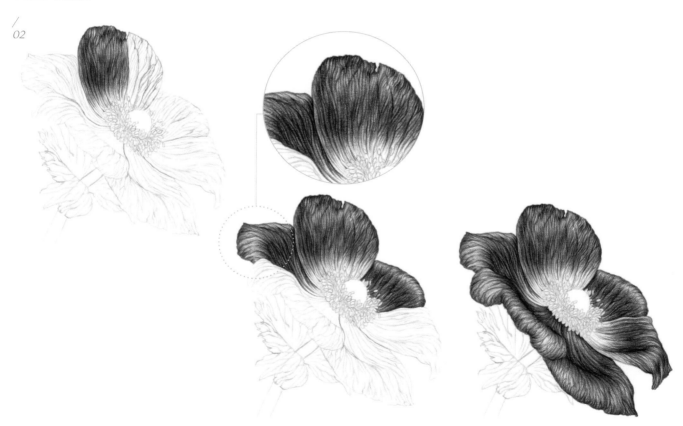

02. 델프트 블루(●141)로 꽃받침 한 장씩 명암을 넣는다.
　　　델프트 블루(●141)로 꽃받침 간의 경계 부분에 명암을 좀 더 준다.

(**Tip**)　꽃받침이 가진 볼륨감을 생각하면서 움푹 들어간 부분은 진하게, 위로 솟구친 부분은
　　　　흐리게 채색한다.

Mood

/
03

03. 헬리오블루 레디쉬(●151)로 꽃받침의
 명암의 강약을 따라 전체적으로 채색한다.

/
04

04. 바이올렛(●138)으로 꽃받침의 명암의
 강약을 따라 전체적으로 채색한다.

/
05

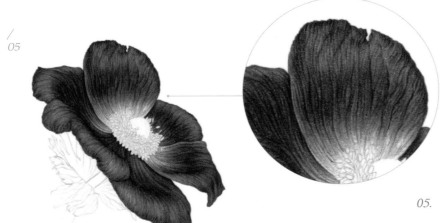

05. 여러 가지 색상들이 잘 혼합되도록
 블랜더로 결을 따라 블랜딩한다.

step. 4
Shade & Contrast

06 _1

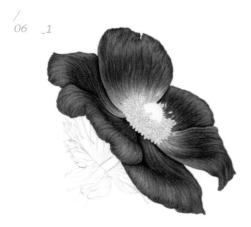

_2

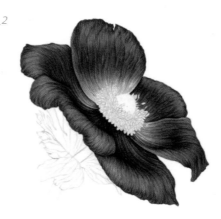

06. ① 다크 인디고(●157)로 꽃받침 간의 경계 부분에 명암대비를 줘서 입체감을 더한다.

② 다크 인디고(●157)로 꽃받침의 볼륨감을 생각하면서 명암대비를 전체적으로 줘서 입체감을 더한다.

_3

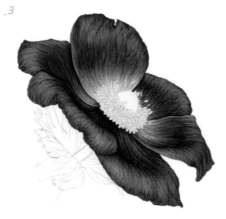

③ 헬리오블루 레디쉬(●151)를 사용해 전체적으로 블랜딩한다.

step. 5
Detail

07 _1

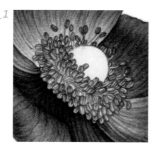

_2

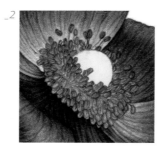

07. ① 다크 인디고(●157)로 수술(수술머리와 수술대)의 형태를 잡고 흐리게 명암을 넣는다.
② 블랜더로 수술머리를 블랜딩한다.

157

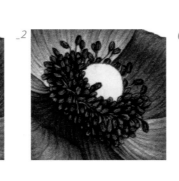
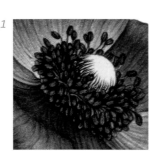

08. ① 블랙(●199)으로 수술머리에 명암대비를 줘서 입체감을 더한다.
② 다크 인디고(●157)과 델프트 블루(●141)로 수술대에 명암대비를 줘서 입체감을 더한다.

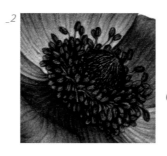

09. ① 블랙(●199)으로 암술에 있는 털을 아래에서 위로 향하게 그린다.
② 블랙(●199)으로 암술에 전체적인 명암을 준다.

10. ① 도트펜으로 줄기에 있는 짧고 얇은 털을 그린다.

② 크롬 그린 오페크(●174)로 낚시바늘 모양의 곡면을 구성하는 선을 사용해 줄기에 명암을 넣는다. 아네모네 줄기 속은 비어 있으므로 너무 진하게 명암을 넣지 않는다.

11. ① 크롬 그린 오페크(●174)로 줄기의 양 가장자리를 매끈하게 정리하며 명암을 넣는다. 아울러 포엽 상하에도 명암을 넣는다.
② 바이올렛(●138)으로 줄기 상단은 오른편만 흐리게, 줄기의 ¼부분부터는 명암의 강약과 동일하게 채색한다.

12. ① 카드뮴 옐로 레몬(●205)으로 줄기에 전체적으로 블랜딩하듯 채색한다.
② 블랜더로 줄기 전체를 블랜딩한다.
③ 크롬 그린 오페크(●174)로 줄기의 가장자리로 삐져나온 털들을 짧고 얇게 그려준다.

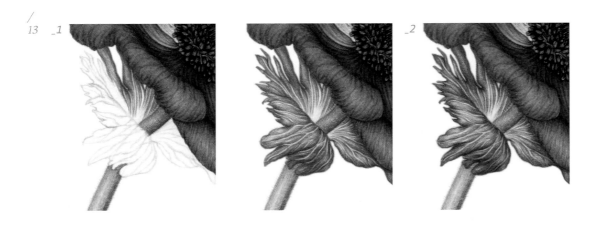

13. ① 크롬 그린 오페크(●174)로 포엽에 있는 맥만 빼고 명암을 준다. 포엽의 가장자리에서 중심부로 채색한다.
② 델프트 블루(●141)로 포엽에 있는 맥만 빼고 명암대비를 준다.

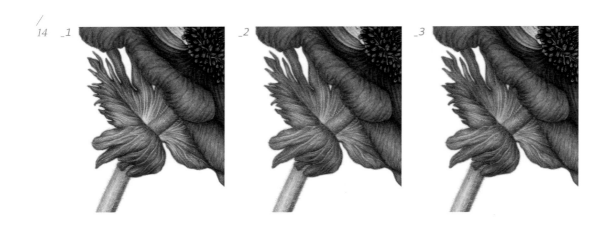

14. ① 카드뮴 옐로 레몬(●205)으로 포엽을 전체적으로 채색한다.
② 블랜더로 색들이 잘 혼합되도록 블랜딩한다.
③ 다크 인디고(●157)로 포엽과 줄기에 명암대비를 줘서 입체감을 더한다.

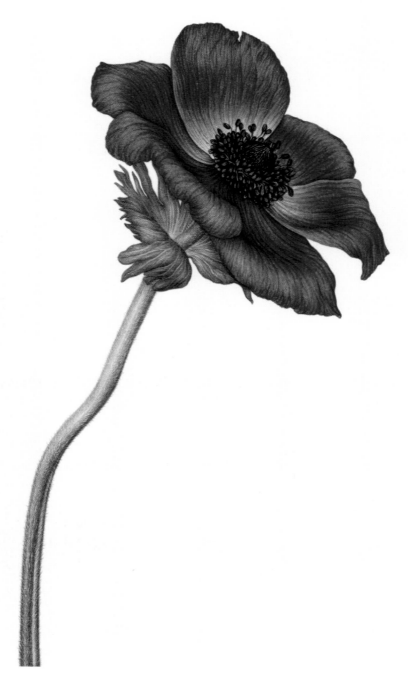

Anemone coronaria L.
아네모네

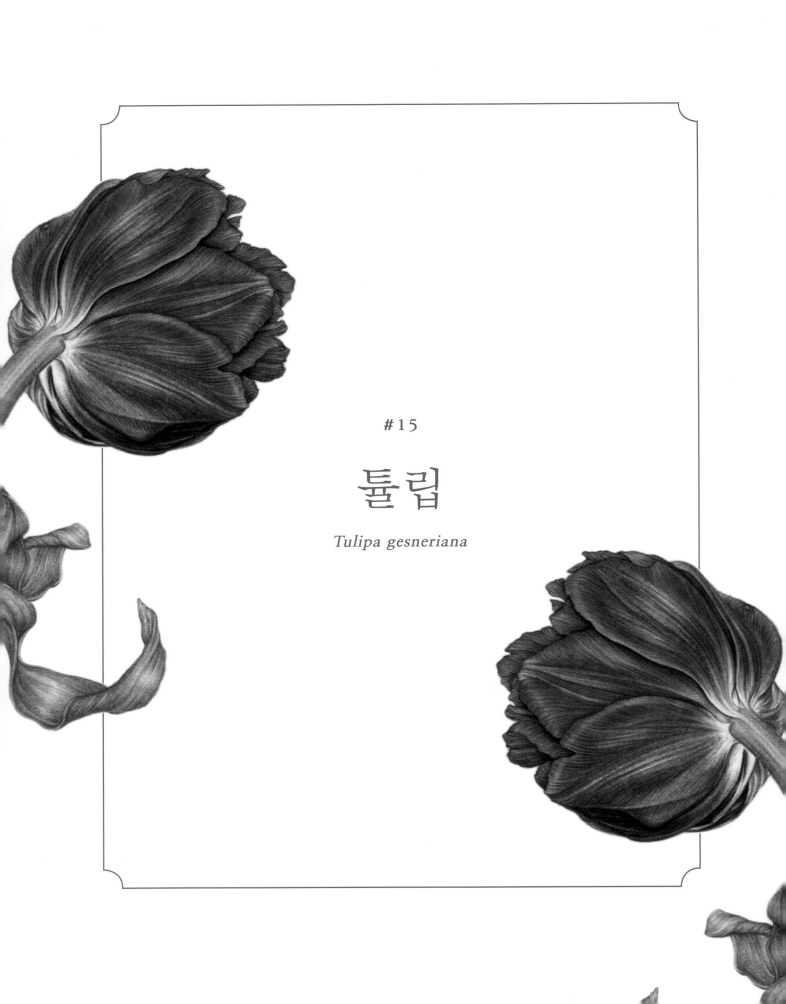

#15

튤립

Tulipa gesneriana

#꽃말_ 영원한 사랑
#개화 시기_ 4~5월

일반 튤립들이 여섯 장의 꽃잎을 가지고 있는 반면에 겹튤립은 최소 두 배 이상의 꽃잎을 가지고 있다. 겹튤립은 달걀 모양이며 그 꽃의 원색과 다른 색이 좁게 자리 잡고 있는 복색꽃으로 한 꽃에 두 색의 표현이 있다. 줄기에는 포엽이 뒤틀린 모양으로 존재해 싱그러운 느낌을 더해준다.

이 그림에서는 겹튤립의 뒷모습에 보라색과 연두색이 함께 어우러져 있다. 꽃잎의 부드러운 질감을 고운 결로 표현하는 것에 포인트를 둔다. 특히 광택이 있는 꽃잎의 표현을 위해 광택이 있는 부분은 최대한 표현을 절제하도록 한다. 포엽 부분은 뒤틀린 형태의 특징을 표현하기 위해 명암에 신경 쓰도록 한다.

Color Chip　　파버카스텔 전문가용 색연필

	136 Purple Violet	꽃의 색상, 줄기, 포엽의 명암
	170 May Green	꽃의 포인트 색상
	165 Jupiter Green	줄기, 포엽의 색상
	174 Chrome Green Opaque	꽃의 포인트와 줄기, 포엽의 색상
	175 Dark Sepia	⎫
	199 Black	⎭ 꽃의 명암

프리즈마 전문가용 색연필

	PC994 Process Red	⎫
	PC1009 Dahlia Purple	⎭ 꽃의 색상

블랜더

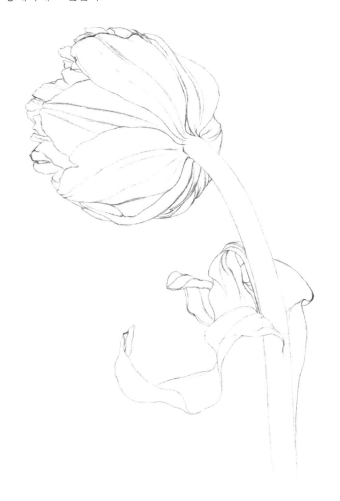

Sketch 달걀모양의 겹튤립 꽃이 줄기와 연결되는 부위를 정확하게 이해하고 줄기에 있는 포엽의 뒤틀린
형태를 상세하게 표현한다.

001

002

003

001.
꽃에 연결된 줄기를 관통하는 직선을
두 개를 그려주고 줄기에 있는 포엽의
형태를 구부러진 선으로 그린다. 줄기
끝에 꽃을 배치시킬 원을 하나 그리고
줄기와 연결되는 부분에서 파생되는
꽃잎의 중심선을 그린다.

002.
꽃잎의 중심선을 기점으로 꽃잎을
한 장씩 그린다. 줄기를 원기둥꼴로
그려준다.

003.
꽃잎의 가장자리를 상세하게 그려주
고 선으로 그려 놓은 포엽을 면으로
표현한다. 이 때 뒤틀림에 따른 포엽
의 표면이 자연스럽게 연결되도록 그
린다.

step. **1**
Texture

/
01

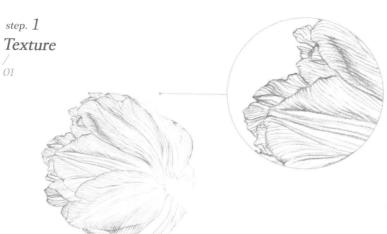

01. 달리아 퍼플(■PC1009)로 튤립 꽃잎의 결을
 흐리게 그린다.

step. **2**
Tone Value

/
02

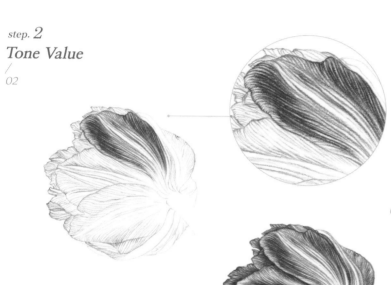

02. 달리아 퍼플(■PC1009)로 결을 따라 꽃잎을
 명암을 준다. 꽃잎의 굴곡진 면을 잘 살리는
 것이 포인트이다. 움푹 들어간 부분은 진하게,
 위로 솟구친 부분은 흐리게 채색한다.

step. **3**
Mood

/
03　　_1　　　　　　_2

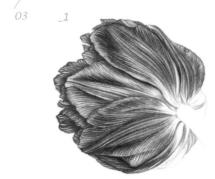 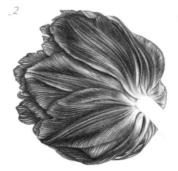

03. ① 크롬 그린 오페크(●174)로 튤립 꽃잎에
 있는 초록빛 결을 따라 채색한다.

 ② 퍼플 바이올렛(●136)으로 튤립 꽃잎에
 있는 보랏빛 결을 따라 채색한다.

04. 프로세스 레드(■PC994)로 튤립 꽃잎에
있는 핑크빛 결을 따라 채색한다.

05. 블랜더로 전체적으로 색들이 부드럽게
혼합될 수 있도록 결을 따라 블랜딩한다.

step. *4*
Shade & Contrast

06. ① 다크 세피아(●175)로 꽃잎 간의 경계 부분
에 명암대비를 줘서 입체감을 더한다.

② 다크 세피아(●175)로 꽃잎에 움푹 들어간
부분에 명암대비를 줘서 입체감을 더한다.

③ 달리아 퍼플(■PC1009)로 명암대비를
줬던 모든 부분들을 블랜딩한다.

07 _1

_2

07. ① 메이 그린(●170)으로 꽃잎에 있는 연둣빛 결을 따라 채색해 색을 풍부하게 만든다.

② 블랙(●199)으로 꽃잎 간의 경계 부분에 한 번 더 명암대비를 준다. 이때 너무 넓은 범위를 채색하면 명암대비가 너무 강해지기 때문에 경계 부분 위주로 약간의 명암을 준다.

_3

③ 지우개로 광이 나는 부분들의 색을 결을 따라 살짝 지운다.

step. 5
Detail

08

_1 _2

08. ① 원기둥꼴의 줄기의 입체감을 표현하기 위해 낚시 바늘 모양의 곡면을 구성하는 선을 사용해 크롬 그린 오페크(●174)로 채색한다. 빛이 오는 방향은 짧고 흐리게, 어두운 방향은 길고 진하게 채색한다.

② 크롬 그린 오페크(●174)로 줄기의 양 가장자리를 매끈하게 정리하며 명암을 넣는다.

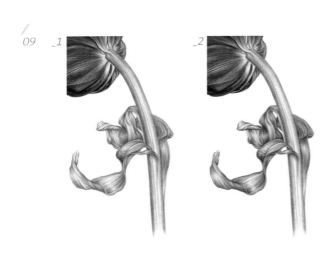

/ 09 _1

09. ① 크롬 그린 오페크(●174)로 포엽에 결을 그리면서 채색한다.

(Tip) 이때 포엽의 뒤틀림에 따른 결의 흐름과 명암을 염두에 두어야 한다.

② 주피터 그린(●165)으로 포엽에 전반적으로 채색한다.

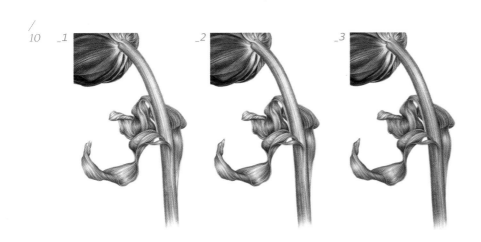

/ 10 _1 _2 _3

10. ① 주피터 그린(●165)으로 줄기에 전반적으로 채색한다.
② 퍼플 바이올렛(●136)으로 포엽과 줄기에 명암대비를 줘서 입체감을 더한다.
③ 메이 그린(●170)으로 포엽과 줄기에 전체적으로 블랜딩하듯 채색한다.

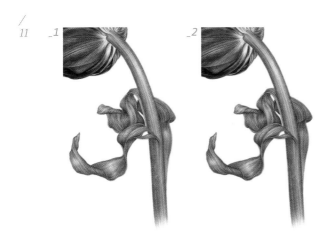

/ 11 _1 _2

11. ① 블랜더로 포엽과 줄기를 전체적으로 결을 따라 블랜딩한다.
② 크롬 그린 오페크(●174)로 포엽과 줄기에 명암대비를 한 번 더 줘서 입체감을 주며 마무리한다.

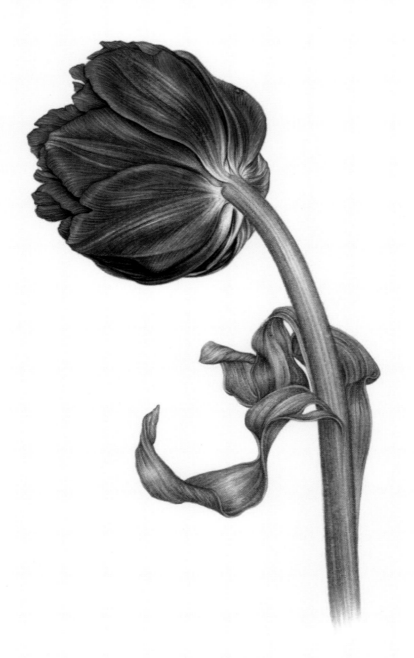

Finish

Tulipa gesneriana
튤립

저먼 아이리스

Iris germanica

#꽃말_ 희소식
#개화 시기_ 4~5월

아이리스는 화려한 여섯 장의 꽃잎이 화려한 가장자리 레이스 모양을 지니고 있으며 세 갈래로 갈라진 암술대와 한 개의 수술이 있다. 우리가 그릴 아이리스는 바깥쪽 꽃잎(외화피편) 3장, 안쪽 꽃잎(내화피편) 3장으로 구성되어 있는데 바깥쪽 꽃잎들은 아래쪽으로 구부러져 처져 있다. 또한 바깥쪽 꽃잎에는 노란 수염이 있으며, 보라색의 무늬가 있다.

이 그림에서는 아이리스의 암술대와 수술은 드러나지 않는다. 아이리스 꽃잎의 얇으면서도 주름진 레이스 모양의 가장자리를 입체감 있게 표현함에 포인트를 둔다. 또한 바깥쪽 꽃잎에 있는 무늬를 섬세하게 그려 사실감 있게 표현한다. 단 얇은 꽃잎이므로 너무 진하게 채색하지 않도록 주의한다.

Color Chip 파버카스텔 전문가용 색연필

101 White		바깥쪽 꽃잎의 수염 블랜딩
105 Light Cadmium Yellow	⎤	바깥쪽 꽃잎의 수염 색상
108 Dark Cadmium Yellow	⎦	
125 Middle Purple Pink	⎤	꽃의 색상
141 Delft Blue	⎦	
136 Purple Violet		꽃의 전체적인 명암
249 Mauve		꽃의 색상 및 바깥쪽 꽃잎의 무늬
170 May Green		줄기의 색상
174 Chrome Green Opaque		줄기의 명암
177 Walnut Brown		포의 명암
180 Raw Umber		포의 색상

블랜더

Sketch 꽃잎이 얇은 저먼 아이리스에서 바깥쪽 꽃잎들이 아래로 축 처진 형태와 위로 솟은 안쪽 꽃잎들이 균형감 있게 배치되도록 유의한다. 아울러 각각의 꽃잎의 가장자리를 레이스 모양으로 표현한다.

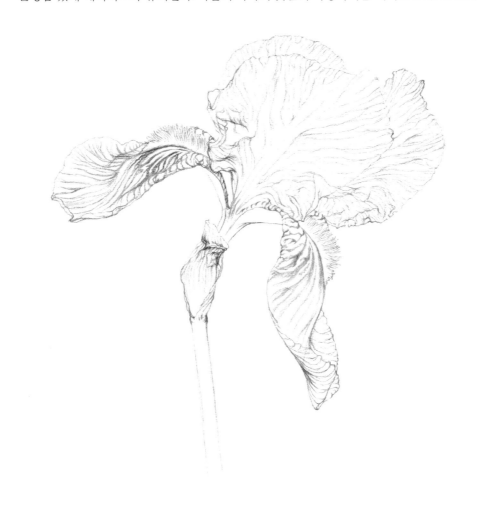

001

002

003

001.
줄기를 관통하는 선과 꽃을 관통하는 선이 교차되도록 그린다. 아래로 축 처진 바깥쪽 꽃잎들의 형태를 방향성을 잡아 선으로 그린다.

002.
꽃잎들의 형태를 직선화하여 그린다. 줄기와 포의 형태를 그린다.

003.
꽃잎들의 가장자리 레이스 모양을 살려 상세하게 그려준다. 바깥쪽 꽃잎의 수염도 그린다.

step. 1
Texture
/
01

01. 퍼플 바이올렛(●136)으로 아이리스 꽃잎의 결을
흐리게 그린다.

step. 2
Tone Value
/
02

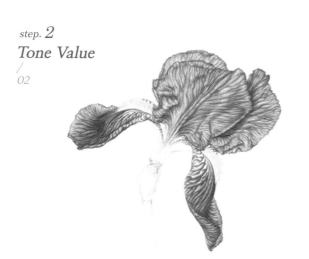

02. 퍼플 바이올렛(●136)으로 꽃잎의 결을 따라 명암을
넣는다.

Tip 아이리스 꽃잎은 얇고 주름이 많으므로 명암을 너무 강하지
않게 천천히 넣는다.

step. 3
Mood
/
03

서로 겹치는 부분

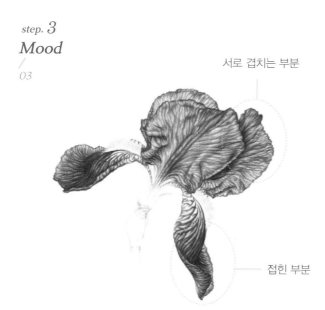

접힌 부분

/
04

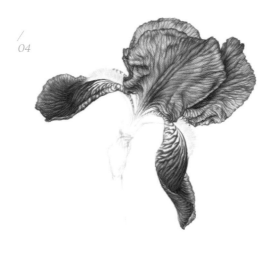

03. 모브(●249)로 꽃잎이 서로 겹치는 부분, 접힌 부분
등에 결을 따라 색을 올린다.

04. 미들 퍼플 핑크(●125)로 붉은 느낌이 있는 부분
들만 결을 따라 흐리게 색을 올린다.

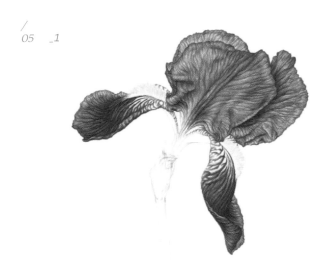

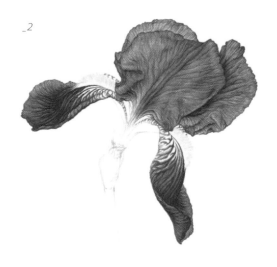

05.　① 델프트 블루(●141)로 푸른빛을 띠는 부분들만 결을 따라 흐리게 색을 올린다.

② 블랜더로 색이 잘 혼합될 수 있도록 결을 따라 블랜딩한다.

step. 4
Shade & Contrast

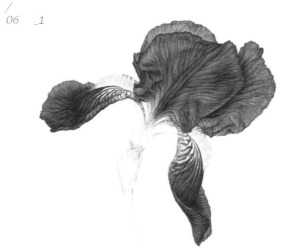

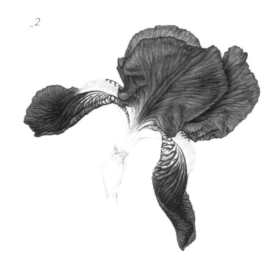

06.　① 모브(●249)로 꽃잎의 결을 따라 명암대비를 줘서 입체감을 더한다.

② 아울러 꽃잎의 가장자리 부분의 맥을 살려 그려준다.

step. **5**
Detail

/
07

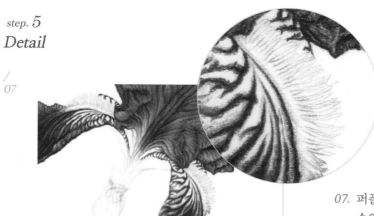

07. 퍼플 바이올렛(●136)으로 바깥쪽 꽃잎(외화피편)의
 수염의 형태를 흐리게 그린다.

/
08 _1

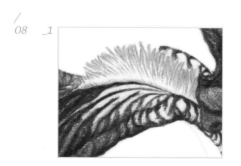

_2

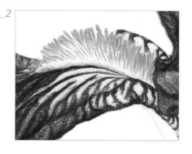

08. ① 라이트 카드뮴 옐로(●105)로
 수염의 중간 부분까지 채색한다.

② 다크 카드뮴 옐로(●108)로
 수염의 상단 부분만 채색한다.

_3

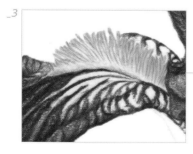

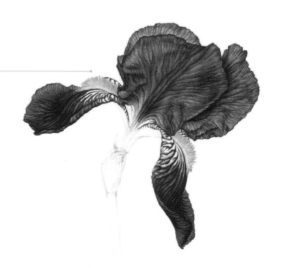

③ 화이트(○101)로 수염의 하단
 부분을 블랜딩한다.

09. ① 퍼플 바이올렛(●136)으로 안쪽 수염의 형태를 흐리게 그린다.

② 다크 카드뮴 옐로(●108)로 안쪽 수염을 전반적으로 채색한다.

10. ① 모브(●249)로 무늬를 그린다.

② 크롬 그린 오페크(●174)로 명암을 넣어준다.

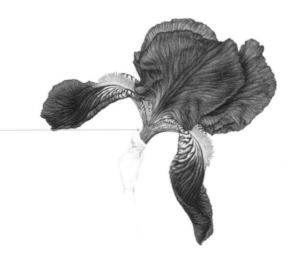

③ 메이 그린(●170)으로 색을 올린다.

11. ① 블랜더로 부드럽게 블랜딩해서
　　무늬와 색이 잘 어우러지도록
　　만든다.

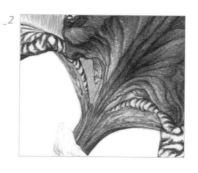

② 크롬 그린 오페크(●174)로 명암
대비를 줘서 입체감을 더한다.

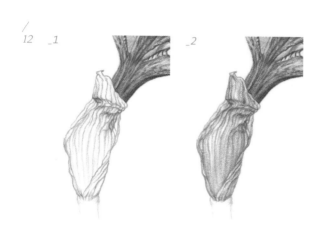

12. ① 로 엄버(●180)로 막질 포의 결을 그린 후 명암을 준다.
　　② 메이 그린(●170)으로 하단 부분을 채색한다.

13. ① 블랜더로 막질의 포를 부드럽게 블랜딩해서 얇은 막
　　의 느낌을 표현한다.
　　② 월넛 브라운(●177)으로 막질의 포에 명암대비를 줘서
　　입체감을 더한다.

14. ① 원기둥꼴 줄기의 입체감을 표현하기 위해 낚시 바늘 모양의 곡면을 구성하는 선을 사용해 크롬 그린 오페크(●174)로 채색한다. 빛이 오는 방향은 짧고 흐리게, 어두운 방향은 길고 진하게 채색한다.

② 크롬 그린 오페크(●174)로 줄기의 양 가장자리를 매끈하게 정리하며 명암을 넣는다.

15. ① 메이 그린(●170)으로 줄기 전체를 세로결로 블랜딩하듯 채색한다.

② 델프트 블루(●141)로 줄기에 명암대비를 줘서 입체감을 더한다.

③ 블랜더로 줄기 전체를 블랜딩한다.

Iris germanica
저먼 아이리스

페튜니아

Petunia hybrida E. Vilm.

#17

#꽃말_ 마음의 평화
#개화 시기_ 6~10월

페튜니아는 꽃부리(화관)가 나팔 모양에 얇은 꽃잎을 가지고 있다. 우리가
그릴 페튜니아는 끝이 얇게 5개로 갈라진다. 수술은 5개, 암술은 1개지만
안쪽으로 숨어있어 우리가 그릴 그림에서는 살짝 보인다.

이 그림에서는 흑자색의 페튜니아가 가지고 있는 벨벳 같은 느낌의 질감과
얇은 페튜니아 꽃잎이 가진 주름진 느낌을 표현하는 것에 포인트를 둔다.
흑자색의 벨벳 느낌을 내기 위해서는 짙은 색들을 여러 차례 색을 쌓아야
한다. 그렇다고 지나치게 면의 느낌을 살려 짙은 색을 올리면 페튜니아의
얇은 꽃잎이 가진 주름진 느낌이 사라질 수 있으니 유의한다.

Color Chip 파버카스텔 전문가용 색연필

 174 Chrome Green Opaque 암술 표현

 199 Black 꽃의 명암

프리즈마 전문가용 색연필

 PC1078 Black Cherry 꽃의 색

 블랜더

Sketch 통꽃인 페튜니아는 끝 부분이 얕게 다섯 개로 갈라진다. 스케치를 할 때 다섯 개의 갈라진 꽃잎의 형태를 균형감 있게 그린다.

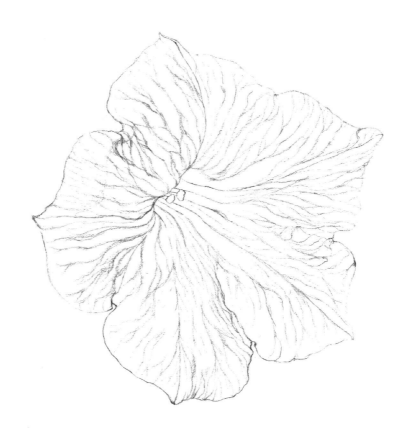

001

002

003

001.
암술을 중심에서 각각의 다섯 개의 꽃잎의 끝부분과 연결해 꽃잎의 중심선을 직선으로 그린다.

002.
각각의 꽃잎을 중심선을 기점으로 하나씩 형태를 그린다.

003.
전체적으로 꽃잎의 형태를 상세하게 그리고 살짝 드러나는 암술머리와 수술을 그려준다.

01. 블랙(●199)으로 페튜니아의 결을 흐리게
그린다.

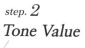

/
03

02. 블랙(●199)으로 페튜니아의 결을 따라 명암을 넣는다. 꽃잎의 중심부는 진하게 시작
하여 꽃잎의 가장자리로 갈수록 흐리게 마무리한다.

03. 블랙(●199)으로 꽃잎의 가장자리부터 채색한다. 입체감을 표현하기 위해 낚시 바늘
모양의 곡면을 구성하는 선을 사용한다.

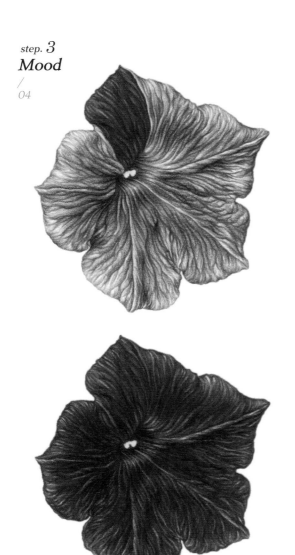
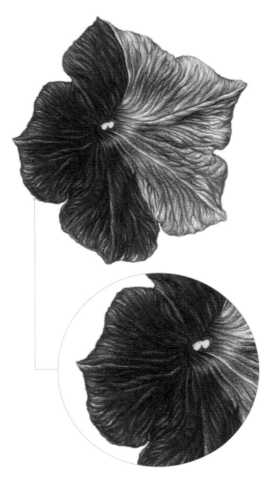

04. 블랙 체리(■PC1078)로 페튜니아 꽃잎에 결을 따라 채색한다. 꽃잎의 중심부는 진하게 시작하여 꽃잎의 가장자리로 갈수록 흐리게 채색한다. 꽃잎의 가장자리는 낚시 바늘 모양의 곡면을 구성하는 선을 사용해 마무리한다.

/
05

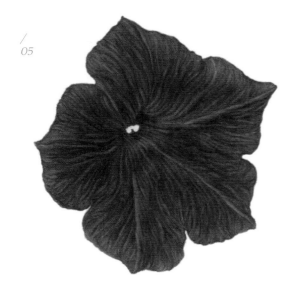

05. 블랜더로 꽃잎 전체를 부드럽게 블랜딩한다.

06. 페튜니아의 중심부, 꽃잎의 가장자리에 블랙(●199)으로 명암대비를 줘서 입체감을 더한다.

/
07 /
 08 /
 09

07. 꽃의 중심부에 위치한 암술과 수술을 채색한다. 암술은 크롬 그린 오페크(●174)로, 수술들은 블랙 체리(■PC1078)로 채색한다. 수술 채색 시에는 매우 흐리게 명암을 살짝 주는 정도에서 마무리한다.

08. 페튜니아의 암술과 수술을 블랜더로 블랜딩한다.

09. 블랙(●199)으로 암술과 수술 주변을 명암대비를 줘서 깊이를 더해주고, 크롬 그린 오페크 (●174)로 암술머리를 구체화한다.

Petunia hybrida E. Vilm.
페튜니아

18

튤립

Tulipa gesneriana

#꽃말_ 영원한 사랑
#개화 시기_ 4~5월

튤립은 넓은 종 모양의 꽃으로 원기둥 모양의 암술과 여섯 개의 수술을 지니고 있다.
우리가 그릴 튤립은 '퀸 오브 나이트'라는 이름을 지닌 짙은 검보라색이 특징이다.
광택이 있으며 고운 결이 돋보이는 튤립의 옆모습이다. 아직 덜 핀 상태이기 때문에
꽃의 모양은 달걀모양에 가깝다.

이 그림에서는 여러 차례 색을 쌓아 올려 '퀸 오브 나이트'가 가지고 있는 광택이
나면서도 깊은 검보라색을 표현하는 것이 포인트이다. 광택 부분은 최대한 절제하며
채색해야 한다. 특히 '퀸 오브 나이트' 꽃잎의 결을 날카로운 색연필로 여러 차례
반복적으로 채색해야 고운 결의 느낌을 살릴 수 있음에 유의한다.

Color Chip　　파버카스텔 전문가용 색연필

	101 White	꽃의 밝은 부분, 줄기의 블랜딩
	168 Earth Green Yellowish	줄기의 블랜딩
	174 Chrome Green Opaque	줄기의 색상
	194 Red Violet	꽃의 명암
	199 Black	꽃의 전체적인 명암

프리즈마 전문가용 색연필

	PC1078 Black Cherry	꽃의 어두운 부분 블랜딩, 줄기의 명암
	PC996 Black Grape	꽃의 색상

아직 덜 핀 상태의 튤립은 달걀모양으로 형태가 단순하다.

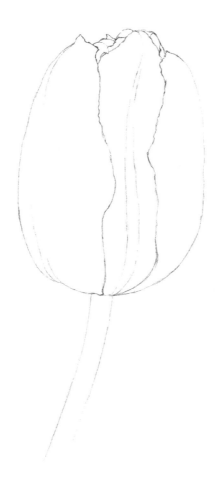

001

001.
줄기와 꽃의 중심을 관통하는 직선을 연결하고 꽃을 그릴 부분에 두 개의 서로 다른 크기의 타원을 그린다. 상단 에는 작은 타원, 하단에는 큰 타원을 배치한다.

002

002.
줄기의 중심축을 기점으로 형태를 그려주고 꽃은 상단과 하단의 타원 의 외곽을 연결해 달걀모양을 완성 한다.

003

003.
달걀모양의 꽃에 각각의 꽃잎의 형 태를 파악하여 상세하게 꽃잎의 가 장자리를 그려준다.

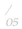

step. **1**

Texture

/
01

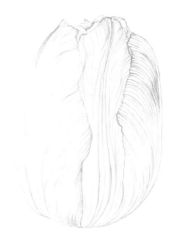

01. 레드 바이올렛(●194)으로 튤립의 결을
흐리게 그린다.

step. **2**

Tone Value

/
02

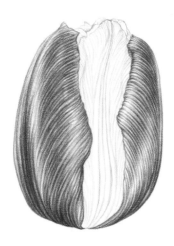

/
03

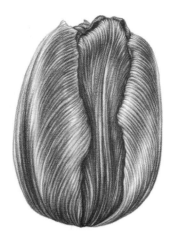

02. 레드 바이올렛(●194)으로 결을 따라 꽃잎에
명암을 넣는다. 이 때 꽃잎 표면의 굴곡에
따라 강약을 주며 채색한다.

03. 레드 바이올렛(●194)으로 두 꽃잎으로 감싸진
부분은 좀 더 진하게 명암을 넣는다.

step. **3**

Mood

/
04

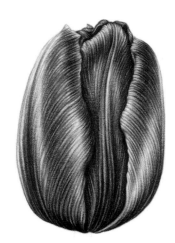

/
05

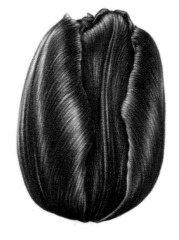

04. 블랙(●199)으로 튤립의 가장 어두운 부분들
만 결을 따라 색을 올린다.

05. 어둡게 칠해진 부분을 블랙 체리(■PC1078)로
블랜딩하듯 결을 따라 채색한다.

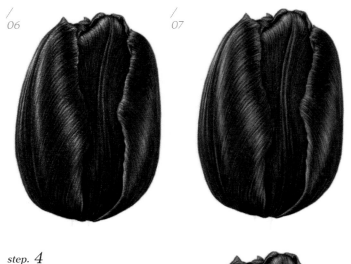

06. 블랙 그레이프(■PC996)로 꽃잎을 전체적으로 결을 따라 채색한다.

07. 화이트(○101)로 튤립의 가장 밝은 부분들만 블랜딩하듯이 결을 따라 채색한다.

step. 4
Shade & Contrast

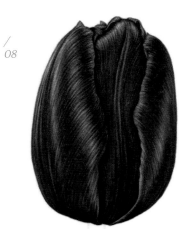

08. 블랙(●199)로 튤립의 가장 어두운 부분들만 명암대비를 줘 입체감을 더한다.

step. 5
Detail

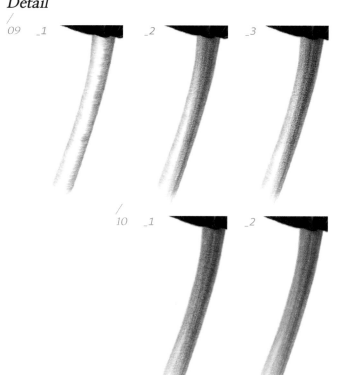

09. ① 원기둥꼴의 줄기의 입체감을 표현하기 위해 낚시 바늘 모양의 곡면을 구성하는 선을 사용해 크롬 그린 오페크(●174)로 채색한다. 빛이 오는 방향은 짧고 흐리게, 어두운 방향은 길고 진하게 채색한다.
② 크롬 그린 오페크(●174)로 줄기의 양 가장자리를 매끈하게 정리해준다.
③ 블랙 체리(■PC1078)로 꽃의 아래 부분부터 줄기의 어두운 방향까지 명암을 넣어준다.

10. ① 어스 그린 옐로이시(●168)로 줄기 전체를 세로 결로 블랜딩하듯 채색한다.
② 화이트(○101)로 줄기 전체를 블랜딩한다.

Tulipa gesneriana
튤립

잎의 구조　　　장미 잎　　　작약 잎　　　수국 잎　　　백목련 잎　　　개양귀비 잎　　　시클라멘 잎

Leaf
Painting

#잎 그리기

#잎의 구조

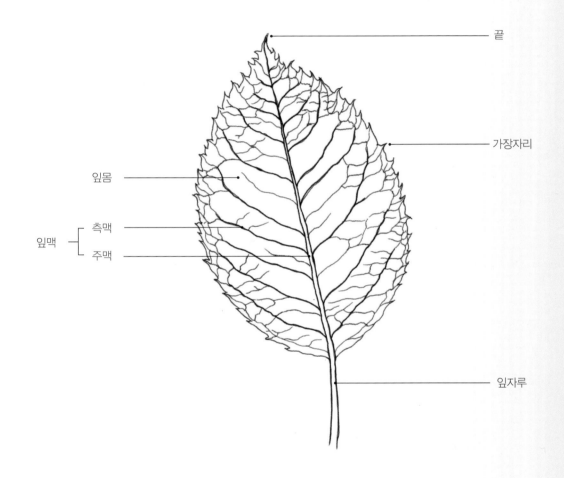

끝

가장자리

잎몸

잎맥 ⎰ 측맥
 ⎱ 주맥

잎자루

잎맥 주맥과 측맥으로 구성되며 잎을 구조적으로 지탱하는 역할을 하며 잎몸을 돌며 양분과 수분을 전달하는 통로이다.

> **주맥** : 잎자루에서 잎몸으로 뻗은 가운데 잎줄로 양분과 수분이 지나는 통로이다.

> **측맥** : 가운데 잎줄의 잔가지로 잎몸을 돌며 양분과 수분을 전달한다.

잎몸 햇빛을 받기 쉽도록 평평한 모양을 지는 엽록소가 풍부한 잎의 가장 중요한 부분이다.

끝 잎몸의 최상단부로 식물마다 다양한 형태를 지니고 있다.

가장자리 잎몸의 윤곽을 형성하는 부분으로 식물마다 다양한 형태를 지니고 있다.

잎자루 잎몸과 줄기를 연결하는 부분이다.

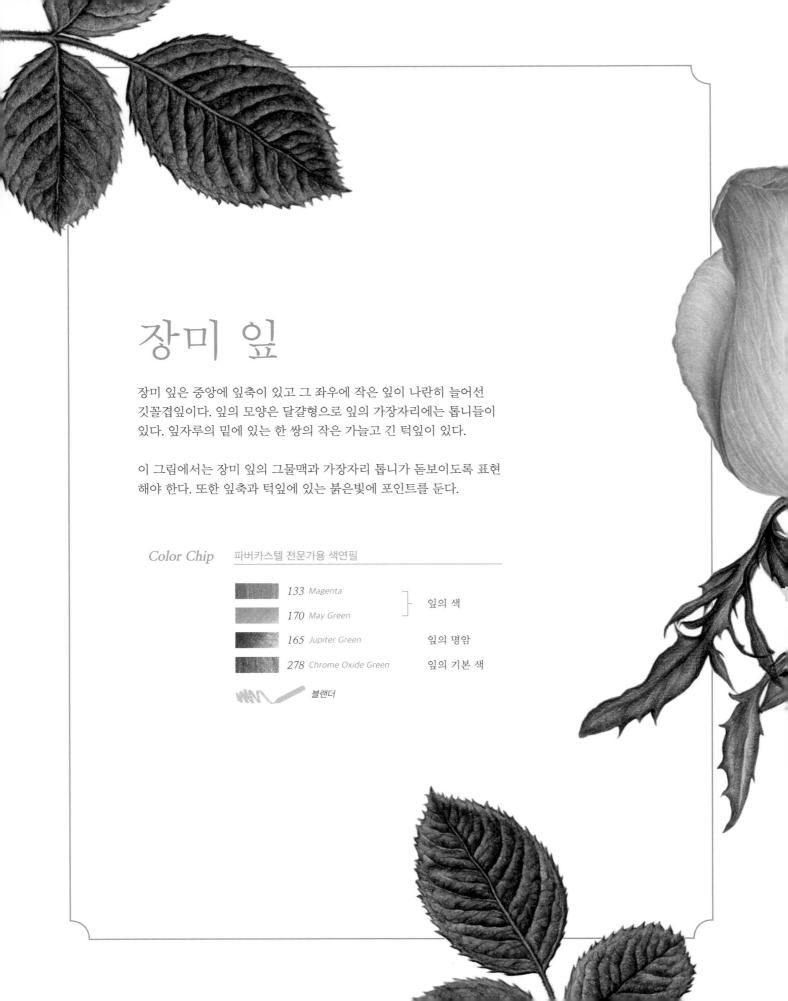

장미 잎

장미 잎은 중앙에 잎축이 있고 그 좌우에 작은 잎이 나란히 늘어선 깃꼴겹잎이다. 잎의 모양은 달걀형으로 잎의 가장자리에는 톱니들이 있다. 잎자루의 밑에 있는 한 쌍의 작은 가늘고 긴 턱잎이 있다.

이 그림에서는 장미 잎의 그물맥과 가장자리 톱니가 돋보이도록 표현해야 한다. 또한 잎축과 턱잎에 있는 붉은빛에 포인트를 둔다.

Color Chip 파버카스텔 전문가용 색연필

133 *Magenta*

170 *May Green* ┐ 잎의 색

165 *Jupiter Green* 잎의 명암

278 *Chrome Oxide Green* 잎의 기본 색

블랜더

Sketch

장미 잎은 중앙의 잎축을 중심으로 그 좌우에 작은 잎들이 있다. 각각의 작은 잎들의 위치를 균형감 있게 배치하고 각 잎마다 상세하게 주맥과 측맥, 가장자리 톱니, 그리고 잎자루 끝에 있는 턱잎을 디테일하게 그린다.

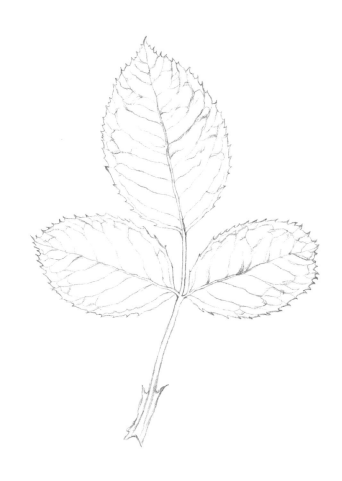

001

001.

장미 잎의 잎축을 그린다. 그리고 작은 잎들의 주맥을 직선화하여 그린다.

002

002.

주맥을 중심으로 각각의 작은 잎들을 달걀형 형태로 그린다.

003

003.

각각의 작은 잎들의 주맥과 측맥, 톱니를 상세하게 그린다. 아울러 잎자루 끝에 있는 턱잎도 그린다.

Texture

/
01

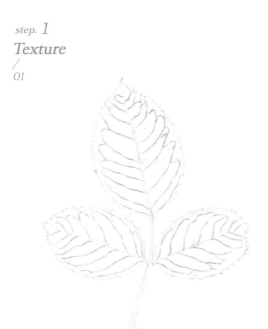

01. 주피터 그린(●165)으로 그물맥을 흐리게 그린다.

step. *2*

Tone Value

/
02

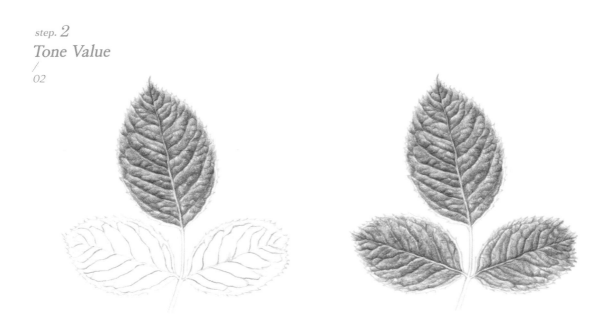

02. 주피터 그린(●165)으로 측맥을 따라 명암을 주면서 채색한다. 이때 측맥 부분은
 진하게 잎몸은 흐리게 채색하도록 한다. 빛이 오른쪽 상단에서 비치고 있는 것을
 감안해서 명암을 준다.

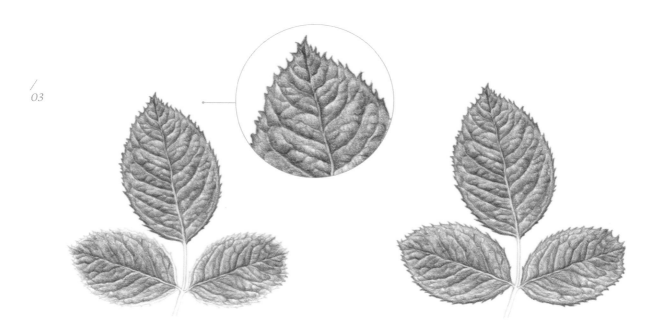

03. 주피터 그린(●165)으로 잎의 가장자리에도 명암을 준다.

> **Tip** 빛이 오른쪽 상단에서 비치고 있는 것을 감안해서 빛을 많이 받는 쪽은 흐리게, 어둠이 생기는
> 쪽은 진하게 명암을 준다.

step. **3**
Mood
/
04

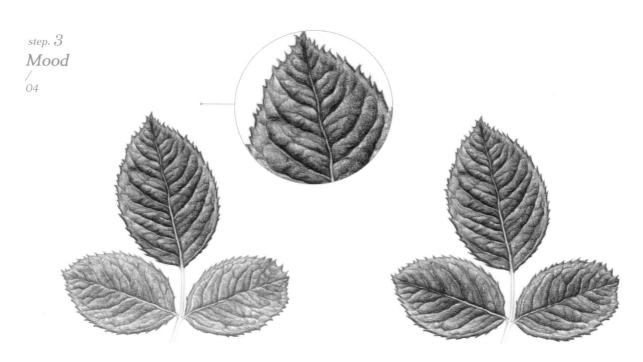

04. 크롬 옥사이드 그린(●278)으로 잎사귀 전체에 채색한다. 이 때 미리 채색해 놓은
명암의 강약을 따라 깊이를 더하도록 한다.

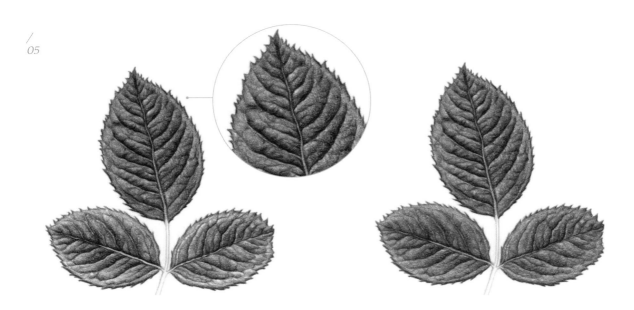

05. 메이 그린(●170)으로 잎사귀 전체에 채색한다. 이 때 미리 채색해 놓은 명암의 강약을
따라 깊이를 더하도록 한다.

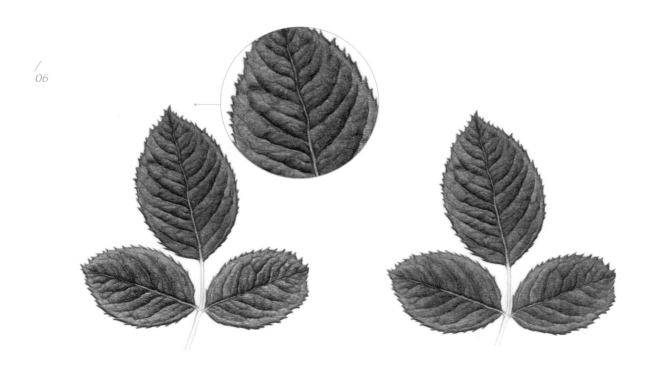

06. 블랜더로 잎을 블랜딩해서 색을 부드럽게 혼합한다.

/
07

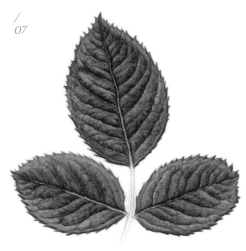

07. 크롬 옥사이드 그린(●278)으로 잎사귀의 측맥과
그물맥에 명암대비를 줘서 입체감을 표현한다.

/
08

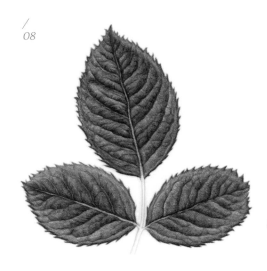

08. 마젠타(●133)로 잎사귀 가장자리에 음영을 줘서
입체감을 더한다.

/
09

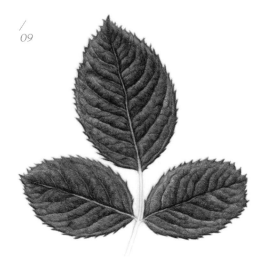

09. 주피터 그린(●165)으로 잎사귀 가장자리를 블랜
딩 하듯이 채색한다.

Detail

/
10 _1

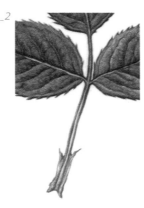

_2

10. ① 주피터 그린(●165)으로 잎자루의
 디테일을 그려가며 명암을 넣어준다.
② 마젠타(●133)로 잎자루와 턱잎 부분을 채색한다.

_3

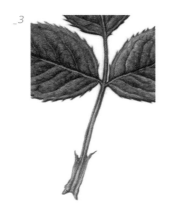

_4

③ 메이 그린(●170)으로 잎자루와 턱잎을 전체적
 으로 채색한다.
④ 블랜더로 잎자루와 턱잎 전체를 블랜딩한다.

/
11

/
12

11. 턱잎 부분에 마젠타(●133)로 채색해 좀 더 입
 체감이 돋보이도록 만든다.

12. 붉은색 잎자루 부분은 마젠타(●133)로, 초록색 잎
 자루 부분은 주피터 그린(●165)으로 짧고 얇은 털
 을 그린다.

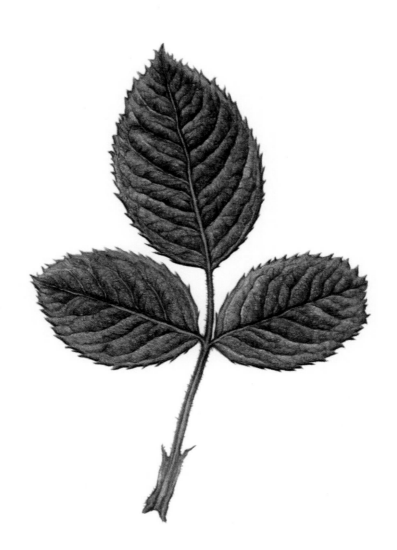

Rose leaf
장미 잎

작약 잎

작약 잎은 피침형이나 타원형으로 2-3개로 갈라지며 잎맥 부분과 잎자루가 붉은빛이 돈다. 작약 잎의 표면은 광택이 좀 있고 가장자리는 매끈한 편이다. 모란 잎과 비슷해서 헷갈리기 쉬운데 모란 잎은 마치 오리발의 형상을 띠며 끝이 세 갈래로 나뉘져 있고, 작약 잎은 갈래가 깊고 잎자루로 갈수록 좁아진다.

이 그림에서는 작약 잎의 매끈하면서도 광택이 있는 잎 표면의 질감 표현과 잎맥과 잎자루에 있는 붉은빛을 포인트로 둔다. 주맥이 잎의 끝으로 갈수록 얇아지는 것에 유의한다.

Color Chip 파버카스텔 전문가용 색연필

	102 Cream	잎자루의 블랜딩
	133 Magenta	잎자루의 색
	168 Earth Green Yellowish	잎의 기본 색
	174 Chrome Green Opaque	잎의 색
	157 Dark Indigo	잎의 명암

 블랜더

Sketch 3개로 갈라지는 작약 잎을 끝이 뾰족한 창처럼 생긴 형태로 표현한다.

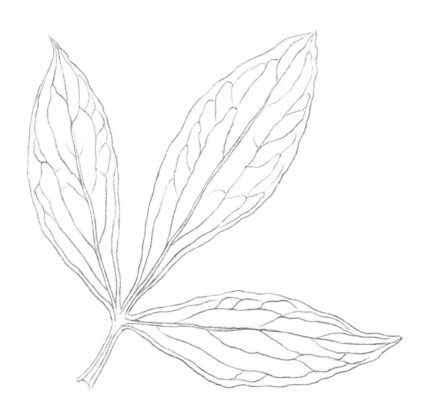

001

002

003

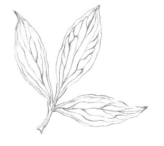

001.
3개로 갈라진 각각의 잎의 주맥을 직선화하여 연결한다.

002.
주맥을 중심으로 각각의 잎을 끝이 뾰족한 창 모양으로 형태를 그린다.

003.
각각의 잎이 지닌 주맥과 측맥을 상세하게 그린다.

/
01

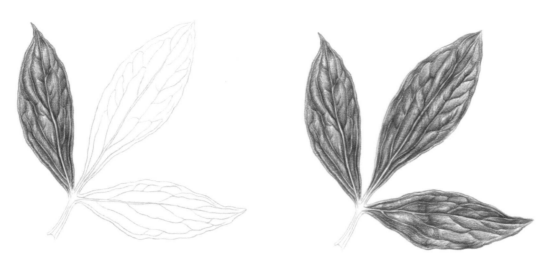

01. 크롬 그린 오페크(●174)로 작약 잎의 주맥과 측맥에 강약을 주면서 전체적으로 잎몸을 채색한다.

/
02

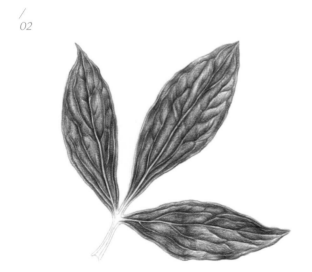

02. 다크 인디고(●157)로 작약 잎의 주맥과 측맥에 한 번 더 강약을 주면서 채색한다.

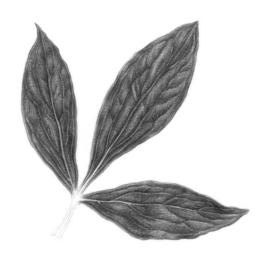

/
04

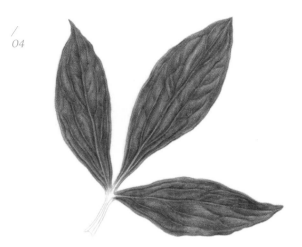

03. 어스 그린 옐로이시(●168)로 작약 잎몸을 전체적으로 채색한다.

04. 블랜더로 작약 잎몸과 잎맥 모두 블랜딩해서 색을 부드럽게 혼합한다.

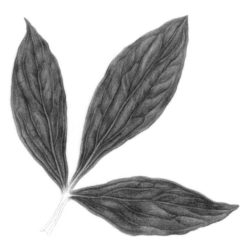

/
06

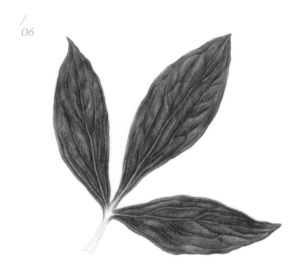

05. 다크 인디고(●157)로 작약 잎의 주맥과 측맥 부분만 명암대비를 줘서 입체감을 표현한다.

06. 크롬 그린 오페크(●174)로 명암대비를 준 부분들만 한 번씩 블랜딩해 색을 부드럽게 혼합한다.

07. 마젠타(●133)로 잎자루에 있는
붉은 빛을 채색한다.

08. 크롬 그린 오페크(●174)로 잎자루
가장자리에 채색한다.

09. 크림(●102)으로 잎자루를 전체적으로
블랜딩한다.

Paeonia lactiflora leaf
작약 잎

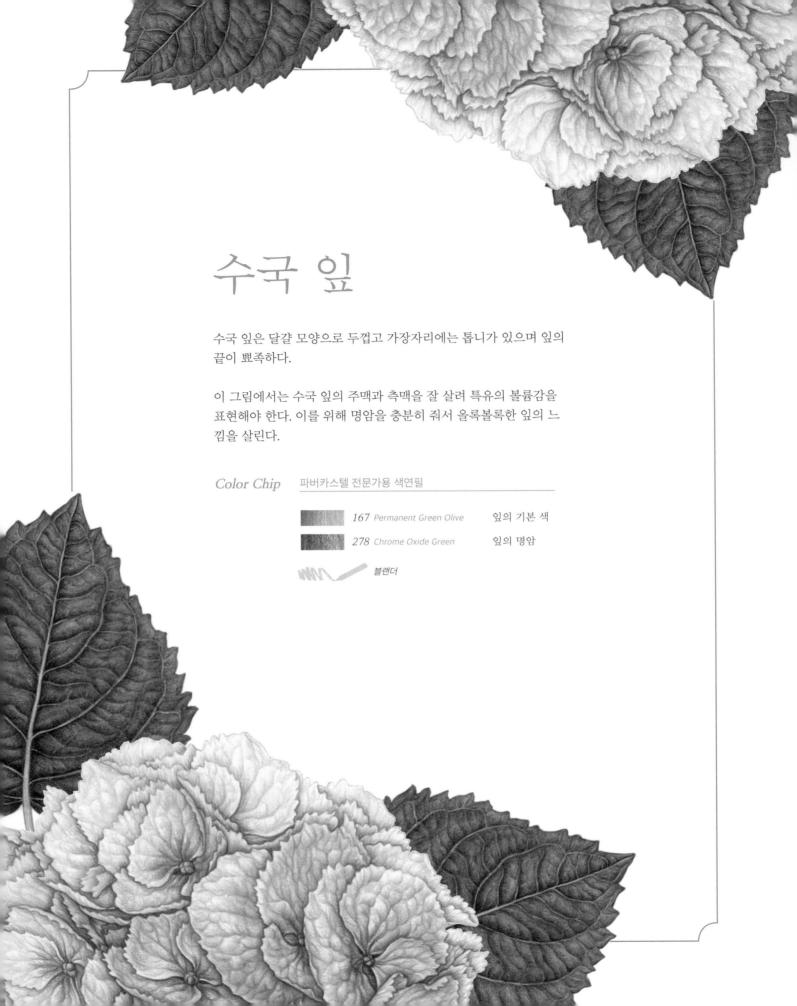

수국 잎

수국 잎은 달걀 모양으로 두껍고 가장자리에는 톱니가 있으며 잎의
끝이 뾰족하다.

이 그림에서는 수국 잎의 주맥과 측맥을 잘 살려 특유의 볼륨감을
표현해야 한다. 이를 위해 명암을 충분히 줘서 올록볼록한 잎의 느
낌을 살린다.

Color Chip 파버카스텔 전문가용 색연필

167 Permanent Green Olive 잎의 기본 색

278 Chrome Oxide Green 잎의 명암

블랜더

Sketch

달걀 모양의 수국 잎의 뾰족한 끝과 가장자리의 톱니를 포인트로 그린다.
아울러 주맥과 측맥의 상세한 표현이 필요하다.

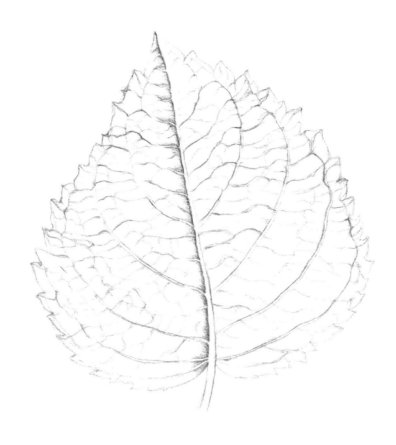

001

002

003

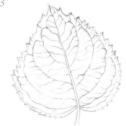

001.

주맥을 직선화해 그리고 수국 잎의 끝에서 두 개의 직선을 그려 잎몸의 형태를 잡는다. 달걀 모양을 표현하기 위해 잎자루 쪽에서 반원을 그려 준다.

002.

기준선을 중심으로 수국 잎의 가장자리 모양을 부드럽게 다듬는다.

003.

수국 잎의 주맥과 측맥, 그리고 가장자리 톱니를 상세하게 그린다.

/
01

01. 크롬 옥사이드 그린(●278)으로 수국 잎의 주맥
에 명암을 준다.

/
02 *_1*

_2

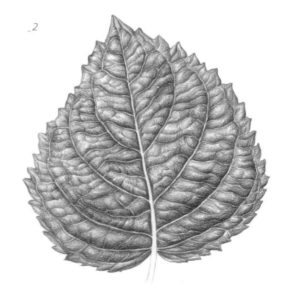

02. ① 크롬 옥사이드 그린(●278)으로 수국 잎의 측맥과
그물맥을 올록볼록한 느낌을 살려 명암을 잡아준다.

② 크롬 옥사이드 그린(●278)으로 수국 잎 전반의
명암을 넣는다.

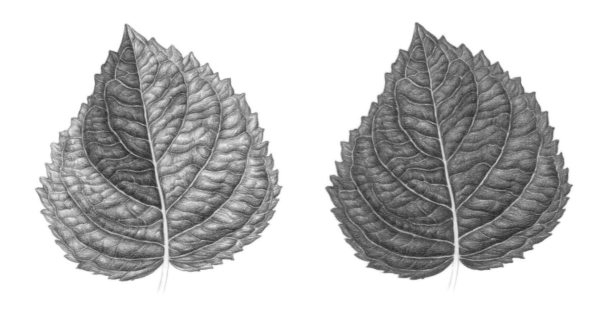

03. 퍼머넌트 그린 올리브(●167)로 수국 잎 전체를 채색한다. 이 때 미리 채색해 놓은 명암의 강약을 따라 깊이를 더하도록 한다.

04. 블랜더를 사용해서 수국 잎 전체적으로 채색한 색상들이 혼색되어 부드러워질 수 있도록 블랜딩한다.

Shade & Contrast

/
05

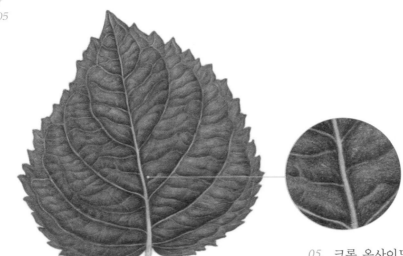

05. 크롬 옥사이드 그린(●278)으로 빛의 방향이 왼쪽임을
 감안해서 각 부분의 오른쪽에 어둠이 생기도록 명암대비
 를 줘서 입체감을 돋보이게 만든다.

step. *5*

Detail

/
06 _1

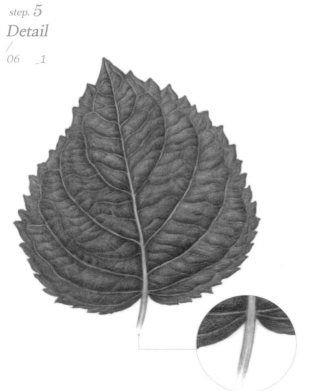

_2

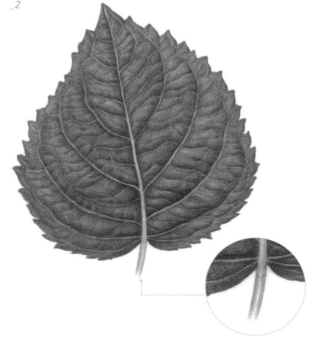

06. ① 퍼머넌트 그린 올리브(●167)로 잎자루에
 채색한다. 이 때 명암에 따른 강약에 맞춰
 채색하도록 한다.

② 블랜더로 잎자루 부분을 블랜딩한다.

Finish

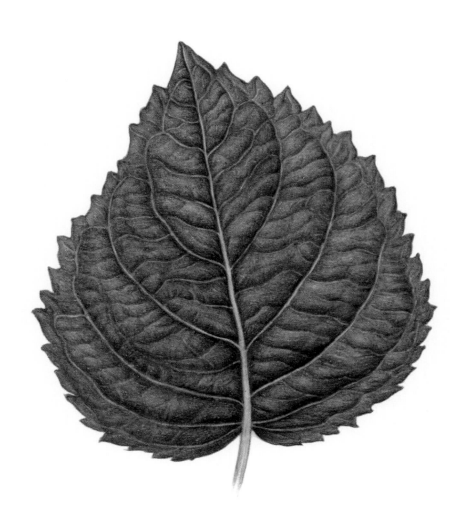

Hydrangea leaf
수국 잎

백목련 잎

백목련의 잎은 잎의 끄트머리가 뾰족한 긴 타원형이다. 가장자리는 밋밋하고 잎자루가 있다.

이 그림에서는 주맥과 측맥, 그리고 잎몸에 있는 그물맥들을 잘 표현해주는 것이 포인트이다. 주맥과 측맥을 따라 잎의 볼륨감을 살려주기 위해 명암을 충분히 주고 블랜더로 꼼꼼하게 블랜딩해야 한다.

Color Chip 파버카스텔 전문가용 색연필

 168 Earth Green Yellowish 잎과 잎자루의 기본 색

 174 Chrome Green Opaque 잎과 잎자루의 명암

 블랜더

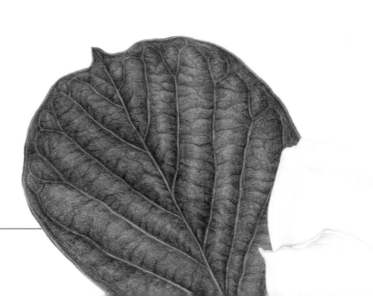

백목련 잎은 달걀을 거꾸로 그려 놓은 듯한 타원형이며 잎의 끝이 뾰족한 것이 특징이다.
단조로운 형태이지만 주맥에서 파생되는 측맥을 정확히 그리는데 포인트를 둔다.

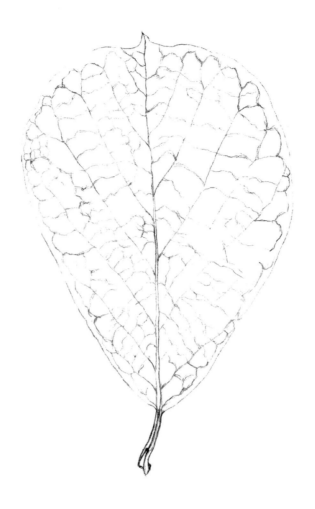

001

001.

주맥과 잎자루에서 두 개의 기준선
을 그린다.

002

002.

주맥과 기준선에 따라 끝이 뾰족한
백목련 잎의 형태를 그린다.

003

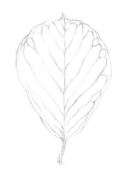

003.

백목련의 주맥과 측맥을 자연스럽
게 연결되도록 자세히 관찰하고 그
린다.

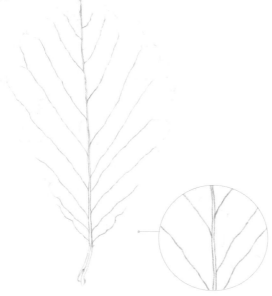

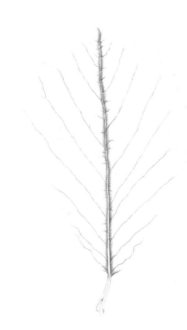

01. 목련 잎의 주맥과 측맥을 크롬 그린 오페크(●174)로 그려준다.

02. 크롬 그린 오페크(●174)로 목련 잎의 주맥 부분 양 옆으로 입체감을 표현하기 위해 낚시 바늘 모양의 곡면을 구성하는 선을 사용한다.

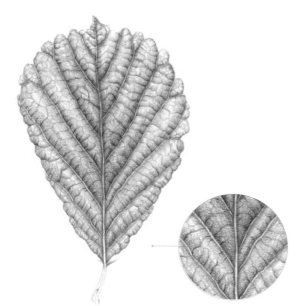

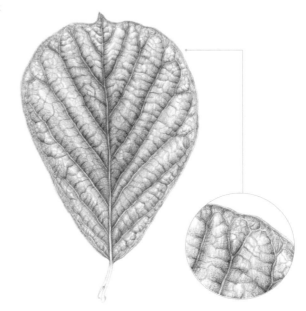

03. 크롬 그린 오페크(●174)로 목련 잎의 그물맥을 하나씩 그리면서 각각의 명암을 표현한다.

04. 크롬 그린 오페크(●174)로 목련 잎의 가장자리 부분의 맥들을 하나씩 그리면서 각각의 명암을 표현한다.

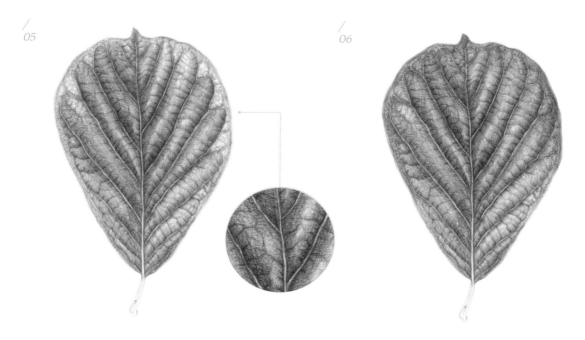

05. 크롬 그린 오페크(●174)로 목련 잎의 측맥들을 각각의 측맥 결로 명암을 더해 깊이를 준다.

06. 크롬 그린 오페크(●174)로 목련 잎의 가장자리 부분의 명암을 더해 깊이를 준다.

step. **3**
Mood

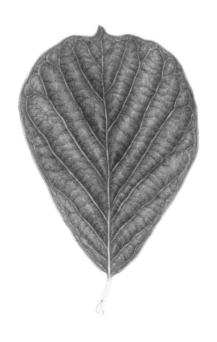

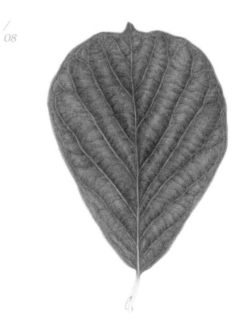

07. 어스 그린 옐로이시(●168)로 잎사귀 전체를 채색한다. 이 때 목련 잎이 지닌 그물맥은 살려가면서 채색하도록 한다.

08. 목련 잎에 전체적으로 그물맥을 하나씩 블랜딩한다.

step. **4**
Shade & Contrast
/
09

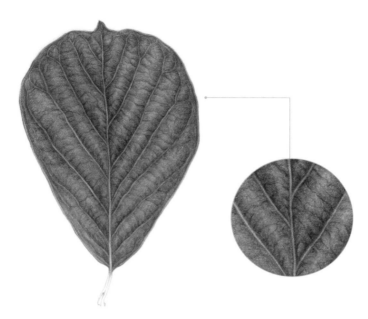

09. 주맥과 측맥 모두 크롬 그린 오페크(●174)로 명암대비를
 줘서 입체감을 강조한다.

step. **5**
Detail
/
10

/ *11* _1 _2

10. 크롬 그린 오페크(●174)로 11. ① 어스 그린 옐로이시(●168)로 ② 블랜더로 잎자루 부분을
 잎자루의 명암을 넣는다. 이 잎자루에 채색한다. 이 때 명 블랜딩한다.
 때 빛의 방향이 왼쪽임을 감 암에 따른 강약에 맞춰 채색
 안해서 각 부분의 오른쪽에 하도록 한다.
 어둠이 생기도록 채색한다.

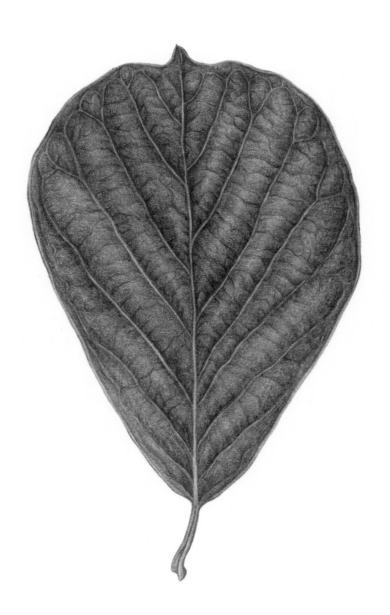

Magnolia denudata leaf
백목련 잎

개양귀비 잎

개양귀비의 잎은 중앙에 잎축이 있고 그 좌우에 작은 잎이 늘어선 깃꼴로 갈라졌다. 갈라진 조각들은 창처럼 생겼고 길이가 너비의 몇 배가 되고 밑에서 ⅓ 정도 되는 부분이 가장 넓으며 끝이 뾰족한 피침형이다. 잎의 가장자리에는 치아형의 톱니가 있다.

이 그림에서는 털이 있는 개양귀비 잎을 표현하기 위해 도트펜으로 미리 털을 그려놓고 채색하는 것이 포인트이다. 또한 잎 가장자리로 보이는 얇고 짧은 털들은 색연필을 아주 가늘게 힘을 뺀 채로 그려줘야 한다.

Color Chip 파버카스텔 전문가용 색연필

165 *Jupiter Green*		잎의 전체적인 기본 색
170 *May Green*		잎의 전체적인 블랜딩
174 *Chromium Green Opaque*		잎의 전체적인 명암과 털

Sketch

개양귀비 잎은 뾰족한 창처럼 생겼다. 측맥들이 나오는 부위를 잘 보고 각각의 갈라진 조각들을
균형감 있게 그리도록 한다.

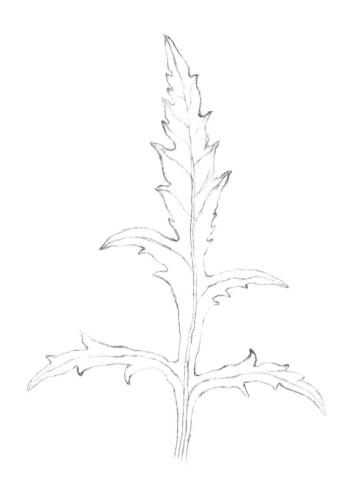

001

001.

개양귀비 잎의 주맥과 측맥의 위치
를 잡아 선을 그린다.

002

002.

그려놓은 선을 기점으로 개양귀비
잎의 잎몸을 그린다. 이 때 주맥과
측맥이 잎몸의 가운데에 위치하도
록 그린다.

003

003.

개양귀비 잎의 가장자리 뾰족한 톱
니 모양들을 그려준다.

_2

01. ① 도트펜으로 개양귀비 잎몸에 있는 얇고 작은 털들
 을 그려 놓는다(예시를 위해 연필로 털의 모양을 그려 놓
 았으니 참고하길 바란다).

② 크롬 그린 오페크(●174)로 개양귀비 잎의 주맥과
 측맥을 그려 놓는다.

step. *2*

Tone Value
/
02 _1

_2

02. ① 크롬 그린 오페크(●174)로 개양귀비 잎의 주맥 부
 분 양 옆으로 입체감을 표현하기 위해 낚시 바늘
 모양의 곡면을 구성하는 선을 사용한다.

② 크롬 그린 오페크(●174)로 잎몸에 명암을 넣는다.

/
03

/
04

03. 주피터 그린(●165)으로 개양귀비 잎의 주맥과 가장자리에 채색한다.

04. 메이 그린(●170)으로 블랜딩하듯 개양귀비 잎 전반적으로 한 번 더 채색함으로써 색을 더욱 풍부하게 만든다.

/
05

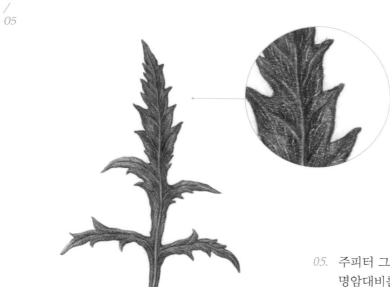

05. 주피터 그린(●165)으로 개양귀비 잎의 주맥과 가장자리에 명암대비를 줘서 개양귀비 잎의 입체감을 살린다.

step. **5**
Detail
/
06

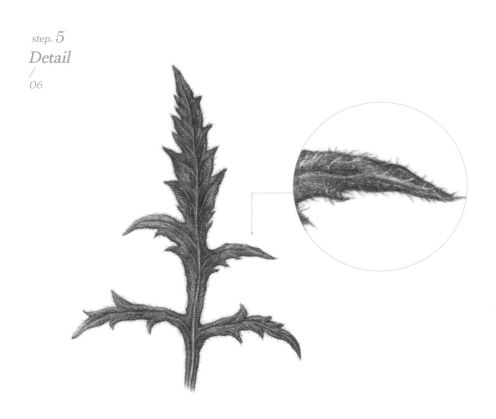

06. 양귀비 잎 가장자리에 짧고 얇은 털을 크롬 그린 오페크(●174)로 그린다.

Tip 이때 색연필은 사포로 심을 갈아 최대한 뾰족하게 만들어 사용하도록 하며 손에 힘을 뺀 상태에서 색연필이 종이에 스치듯이 털을 그리도록 한다.

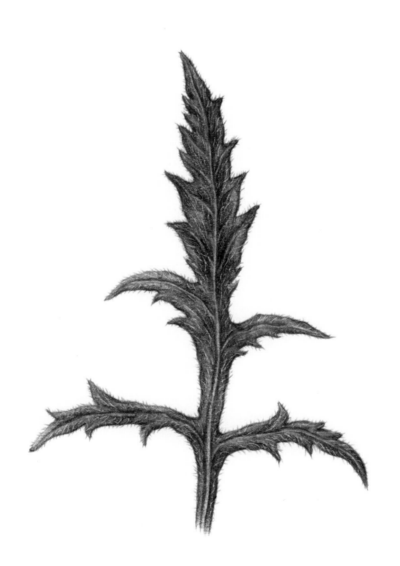

Papaver rhoeas leaf
개양귀비 잎

시클라멘 잎

시클라멘의 잎은 하트모양의 달걀형이다. 끝이 뾰족하고 가장자리에
톱니가 있는 두터운 잎은 길고 굵은 잎자루 끝에 달린다. 짙은 녹색
바탕에 은빛을 띤 하얀 무늬가 매력적이다.

이 그림에서는 잎의 두터운 느낌을 내기 위해 짙은 잎의 색을 여러
차례 올려서 두께감을 표현한다. 특히 잎맥과 은빛의 하얀 무늬를 처음에
는 채색하지 않고 남겨두었다가 블랜더를 활용해 자연스레 블랜딩하는
것에 포인트를 둔다. 잎 가장자리의 톱니는 명암을 충분히 넣어 준다.

Color Chip 파버카스텔 전문가용 색연필

	157 *Dark Indigo*	잎의 전체적인 명암
	174 *Chrome Green Opaque*	잎의 전체적인 기본색
	블랜더	잎의 전체적인 블랜딩

Sketch 시클라멘 잎은 하트 모양이다. 잎의 가장자리 부분의 굴곡진 곡선을 자연스럽게 표현하는 것이 포인트이다.

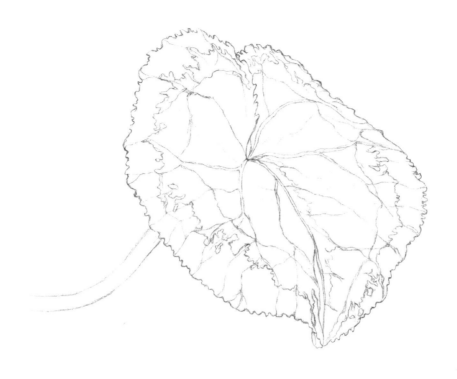

001

002

003

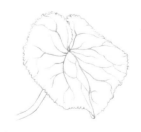

001.

잎자루와 잎몸이 맞닿는 부분을 중심으로 두 개의 축을 그린다. 이 때 잎몸 뒤에 숨은 잎자루의 위치도 그려본다.

002.

하트 모양의 잎 가장자리의 굴곡진 곡선을 그린다.

003.

잎몸에 있는 잎맥들을 그린다. 잎 가장자리의 톱니들도 그린다.

step. *1* step. *2*
Texture + Tone Value
/ /
01 _1 _2

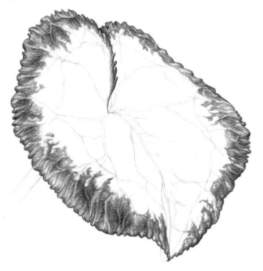

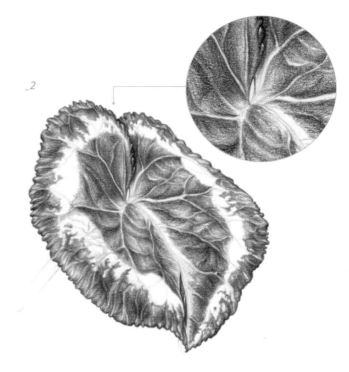

01. ① 시클라멘 잎의 가장자리 부분은 다크 인디고(●157)로
 섹션을 나눠서 강약을 표현한다.

② 시클라멘 잎의 중심부에 있는 잎몸 부분도 다크
인디고(●157)로 강약을 표현한다. 이때 잎맥들은
채색하지 않는다.

step. *3*
Mood
/
02

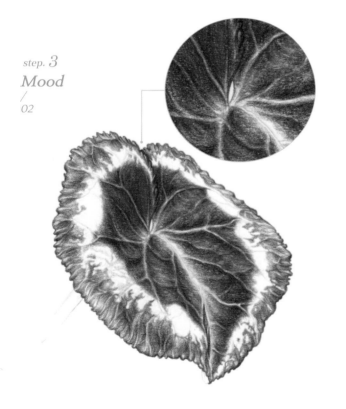

/
03

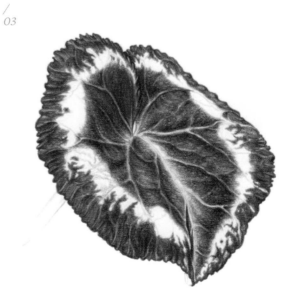

02. 시클라멘 잎의 중심부에 있는 잎몸에 크롬 그린 오페크
 (●174)로 채색한다. 얇은 잎맥들은 매우 흐리게 채색하
 고 굵은 잎맥들은 채색하지 않는다. 이 때 톤을 넣었듯
 이 강약을 반복하며 채색한다.

03. 시클라멘 잎의 가장자리 부분도 크롬 그린 오페크
 (●174)로 채색한다. 이 때 톤을 넣었듯이 강약을 반
 복하며 채색한다.

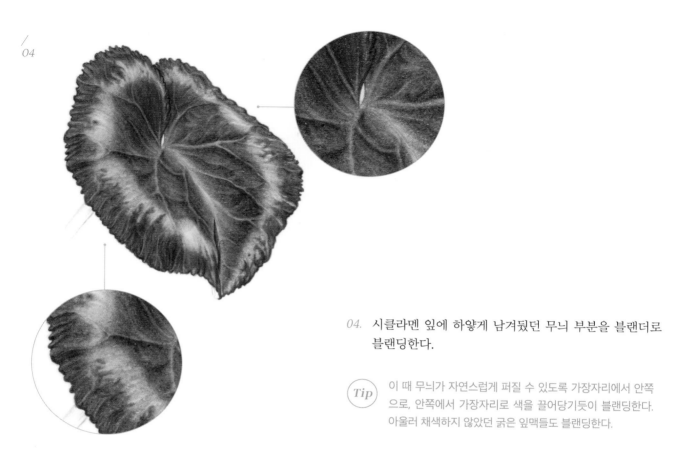

04. 시클라멘 잎에 하얗게 남겨뒀던 무늬 부분을 블랜더로
블랜딩한다.

Tip 이 때 무늬가 자연스럽게 퍼질 수 있도록 가장자리에서 안쪽
으로, 안쪽에서 가장자리로 색을 끌어당기듯이 블랜딩한다.
아울러 채색하지 않았던 굵은 잎맥들도 블랜딩한다.

step. *4*
Shade & Contrast
/
05

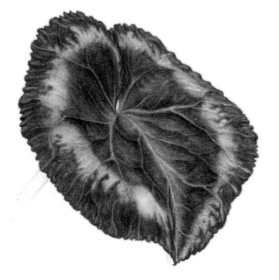

05. 시클라멘 잎 전체의 볼륨을 파악하고 음영을 통해 입체
감을 더해준다. 잎자루가 시작되는 부분의 움푹 들어간
부분을 다크 인디고(●157)로 잎맥에 따라 음영을 한 번
더 강조해준다.

_1

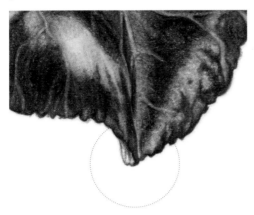

_2

06. ① 시클라멘 잎 끝에 보이는 잎의 뒷면 일부를 크롬 그린 오페크(●174)로 채색한다.

② 블랜더로 그 부분을 블랜딩한다.

/
07

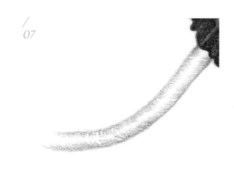

/
08 _1

_2

07. 원기둥꼴의 잎자루의 입체감을 표현하기 위해 낚시 바늘 모양의 곡면을 구성하는 선을 사용해 크롬 그린 오페크(●174)로 채색한다. 빛이 오는 방향은 짧고 흐리게, 어두운 방향은 길고 진하게 채색한다.

08. ① 크롬 그린 오페크(●174)로 잎자루의 양 가장자리를 매끈하게 정리한다.

② 블랜더로 잎자루 전체를 세로결로 블랜딩한다.

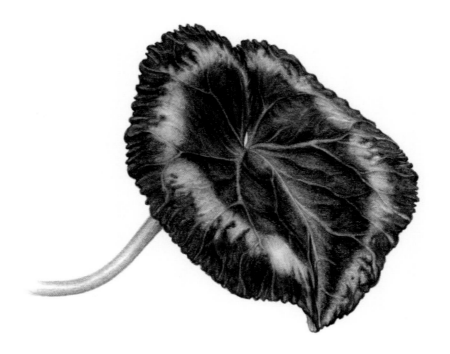

Cyclamen leaf
시클라멘 잎

송은영
SBA Fellow (보태니컬 아티스트 미쉘)

빌리 샤월과 앤 스완을 비롯한 전 세계적으로 180여 명이 활동하는
35년 전통의 영국 SBA(The Society of Botanical Artists)의
한국인 최초 정식 멤버인 SBA Fellow로 활동

현재 <라틀리에 드 미쉘 L'Atelier de Michelle>
보태니컬 아트 클래스 운영

저서

『식물이라는 세계–식물세밀화가가 43가지 식물에게 배운 놀라운 삶의 지혜』
『식물세밀화가가 사랑하는 꽃 컬러링북』
《매거진G 2호》

수상 및 전시 내역

2021 SBA Online Exhibition
-The People's Choice Award

2020 SBA Online Exhibition

2019 SBA Exhibition
(Mall Galleries, London, England)
-Certificate of Botanical Merit

2018 SBA Exhibition
(Palmengarten, Frankfurt, Germany

2017 SBA Annual Exhibition
(Westminster Central Hall, London, England)
-Strathmore Artist Papers Bursary(for composition) Award

2016 SBA Annual Exhibition
(Westminster Central Hall, London, England)
-Derwent Award
-Highly Commended for Joyce Cuming Presentation Award
-Certificate of Botanical Merit, judged each year by expert
 in the botanical field

2014 한국식물화가협회 보태니컬 아트 공모전
(인사동 경인 미술관, 서울, 한국)
-금상 수상

SNS

[○] 인스타그램 @botanicalartist_michelle
[N] 네이버 artmichelle.net

Thanks to

17년의 시간이 걸렸습니다.

컴퓨터 공학을 전공하고 그림과는 전혀 무관한 일을 하던 연구소 근무 시절, 그때의 다이어리에는 현실과는 전혀 무관한, 남들이 보기에는 허황되게 보였을 만한 정말 간절했던 다섯가지 꿈을 적었고 17년이 지난 지금 그 꿈 중 마지막 꿈이 이뤄지는 중요한 시기를 맞이했습니다.

그 동안 해외에서 보태니컬 아트를 배우고자 귀한 시간을 쪼개서 제 수업에 참석해주신 분들께도, 같은 한국 땅이지만 너무나 먼 왕복 10시간 거리를 그림을 배우고자 힘들게 오시던 분들께도 큰 은혜에 감사하는 마음으로 이 책을 준비했습니다. 어느 곳에 있든 이 책을 통해 미쉘과 보태니컬 아트를 함께 할 수 있기를 바랍니다.

이 책이 나오기까지 곁에서 끊임없이 눈물로 기도해주신 사랑하는 부모님, 늘 응원을 아끼지 않은 나의 사랑하는 동생들 은미, 재혁, 정현, 가슴앓이 할 때마다 함께 해준 나의 오래된 친구들 영미, 승연, 보연, 지은, 그리고 매주 보태니컬 아트 수업에서 이 책을 끝까지 낼 수 있도록 힘이 되어 준 사랑하는 라틀리에 드 미쉘(L'Atelier de Michelle) 멤버들, 수많은 비밀 댓글로 무한한 응원을 주신 네이버 블로그 이웃들, 출판에 수고를 아끼지 않은 백명하 편집장님과 도서출판 이종에도 감사드립니다. 아울러 살아오면서 제 안에 빛나는 것들을 알아 봐주신 분들께 진심으로 감사드립니다. 마지막으로 제 인생에 가장 큰 은혜를 주신 주님께 이 모든 영광을 돌립니다.

식물을 더 자세히 관찰하고 그 모습을 세밀하게 그리며
아름답고 소중한 자연을 더 깊이 이해하고 사랑해보세요

자연을 기록하는
식물 세밀화
수채화 보태니컬 아트

이시크 귀너 지음
이상미 옮김 · 송은영 감수

양장제본 | 230x300mm | 208쪽

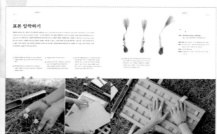
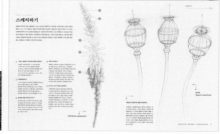
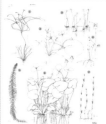

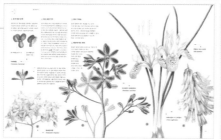
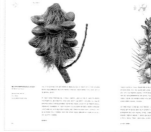

프로 식물 세밀가의 세심한 지도 아래
이 멋진 예술을 관찰하고, 계속해서 그림을
그리며, 탐구하고, 마스터하세요. 우리 주변의
자연에서 영감을 받는 것이 **식물 세밀화가가
되기 위한 첫걸음입니다.**

- 식물 세밀화의 정의와 역사, 다양한 접근법과 기법

- 식물을 제대로 관찰하는 법, 식물을 선택하여 표본으로 만들고 그 식물을 조사하는 방법

- 밑그림 그리는 법, 식물 측정법, 원근법 적용해 그리는 법, 질감 표현과 스케치 방법, 채색 방법

- 식물의 세부 표현을 위한 다양한 종류의 식물 탐구와 뿌리, 줄기, 잎, 꽃, 열매 등 식물 요소들의 묘사 방법

- 자신만의 스타일 찾는 법과 영감을 줄만한 자연과 다른 아티스트들의 작품 소개

- 저자와 그 밖의 다른 유명한 식물 세밀화들의 수많은 삽화와 고품질 사진 수록

기초 보태니컬 아트
컬러링북

색연필 보태니컬 아트를 더욱 쉽고 아름답게 그려 보자!
기법서 『기초 보태니컬 아트』에서 소개한
18가지 꽃과 6가지 잎의 밑그림 도안을 담은 컬러링북입니다.

코바야시 케이코 지음 ｜ 128쪽 ｜ 205x277mm

식물 세밀화가가 사랑하는
꽃 컬러링북

영국 보태니컬 아트 협회(SBA)의 정식 멤버인
식물세밀화가 송은영 작가가 색연필로 그린
섬세하고 아름다운 꽃을 도안 위에 채색해 보세요.

코바야시 케이코 지음 ｜ 128쪽 ｜ 205x277mm

색연필로 그리는
보태니컬 아트

보태니컬 아트 기법서의 정석!
기본기를 다지는 연습은 물론, 보태니컬 작품 그리는 법을
알기 쉽고 디테일하게 담았습니다.
색연필로 여러분만의 가든을 꾸며 보세요.

이해련, 이해정 지음 ｜ 186쪽 ｜ 215x275mm

색연필로 칠하는 보태니컬 아트
아름다운 꽃 컬러링북

봄 바람 살랑살랑 종이 위에 피어난
16가지 예쁜 꽃을 고운 색으로 물들여 보세요.
쉽게 뜯어서 색칠하고, 다양하게 활용할 수 있습니다.

이해련, 이혜정 지음 ｜ 80쪽 ｜ 215x275mm